畫人畫事

朱省齋 原著

蔡登山 主編

唐·韓幹《照夜白圖》（一）

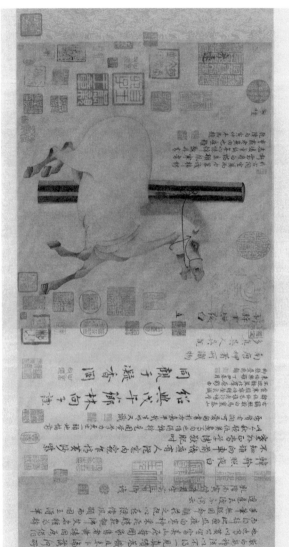

唐·韓幹《照夜白圖》（二）

飛龍在天
韓幹畫
千里雲
萬里晴
騏驥汗
步驟龍
闊鳳墀
鞚絲作
綜
移翠池
明皇作
絲綸待
玉帳寶
杆四
事憶當
得日大
照一縣
雄

生平見
皇恩亦
衛不恨
縱飛勤

唐·韓幹《照夜白圖》（四）

龍氣子驤驤玉蹄迷離精難熊熊蒼
天妖人懈就雲睢瞪好逐神鞍波君
睨不上飄天衡臨君立春海勤玉王
秋上滄得唐賴多時臺光燒縣天
豐堂時賴雄馳北射鬃四
別色妙總子過南秋氣十
閒有玅豪驄千一照水馳龍
光逐妙駕金鏤陸階時都都空駟
彩鎖舞鞍改造千花法塵龍
載瑰藏有威豐祈雨國步獄
孺婪精逸子孺應與虔雲攘
精遂事別雲龍真橫

照夜白，少陵詠韓幹畫馬，詩見於詩者韓幹
俱以畫馬名，其間韓幹畫馬尤有韓幹先生
幹以畫之，此以為林圖本，唐曹霸弟子
諸觀者師之，畫馬驍騰有神，本朝畫馬亦有韓
林諸圖本，師之畫馬驍騰有神，猶子弟子林
明畫有騋車在前圖，馬驍騰有神唐本畫
前五年知里馬後行，千百字以上畫肉不當
日東朝天衡，先容行使人好肉當豆南霸之
惟漢文，衡馬後行，使人好肉當豆南霸
秦倩之未易行，其琳至不當畫，韓曾見先帝
伯彥也及以五千里，圖其後理而霸韓見
延祐庚申春三月清明前五日東朝奉郎集賢待制臣文跋謹書

唐·韓幹《照夜白圖》（五）

蕭颯涼風動胸中，天馬來。

誰畫日華曙，圖畫極淹留。

事記馳造福田間，

得披剔侃侃覩神骏。

若論筆妙諸將面，天馬來。

此

村後公詩若者意至思

唐·韓幹《照夜白圖》（八）

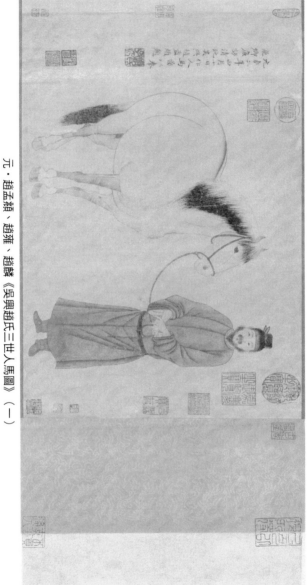

元 · 趙孟頫 · 趙雍 · 趙麟《吳興趙氏三世人馬圖》（一）

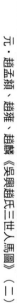

畫者余乃為之臨於是卷畫馬人可謂盡其妙矣人謂趙子昻善畫馬仲穆之作亦殊有乃父之風其孫仲穆之作亦雍容大雅斯為善矣余嘗見韓幹所畫人馬圖而愛之今余為此卷雖不逮古人亦可以並驅爭先矣伯駒云伯駒

元·趙孟頫、趙雍、趙麟《吳興趙氏三世人馬圖》（三）

元·趙孟頫、趙雍、趙麟《吳興趙氏三世人馬圖》（四）

元·趙孟頫、趙雍、趙麟《吳興趙氏三世人馬圖》（五）

元·趙孟頫、趙雍、趙麟《吳興趙氏三世人馬圖》（六）

元·趙孟頫、趙雍、趙麟《吳興趙氏三世人馬圖》（七）

元·趙孟頫、趙雍、趙麟《吳興趙氏三世人馬圖》（八）

元·趙孟頫、趙雍、趙麟《吳興趙氏三世人馬圖》（九）

宋・易元吉《猴貓圖》

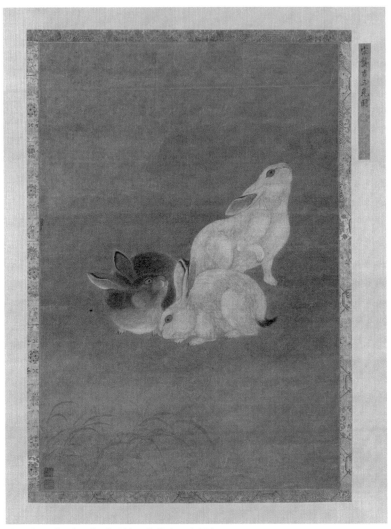

清·佚名《三兔圖》（題簽：宋龔吉三兔圖）

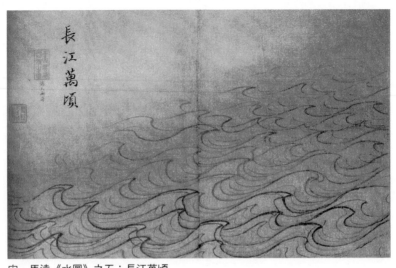

宋·馬遠《水圖》之五：長江萬頃

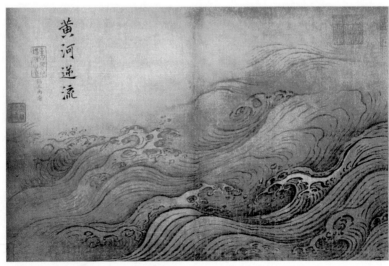

宋·馬遠《水圖》之六：黃河逆流

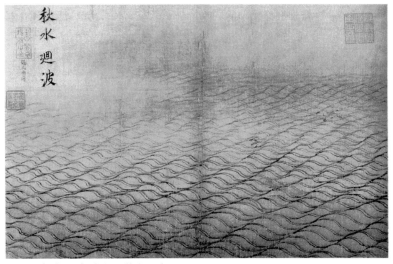

宋・馬遠《水圖》之七：秋水迴波

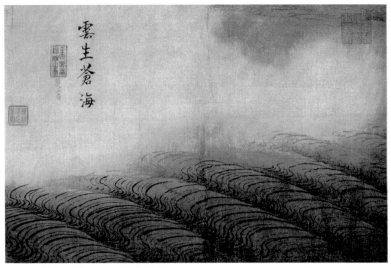

宋・馬遠《水圖》之八：雲生蒼海

導讀之一：喜好書畫有淵源——從朱樸到朱省齋

<div style="text-align: right">蔡登山</div>

朱樸字樸之，號樸園，亦號省齋。有人說朱樸一生有兩個身分，一個是他在四〇年代在上海創辦《古今》雜誌，並在這之前先後出任南京汪偽政府的「中央監察委員」、「中央宣傳部副部長」，乃至「交通部政務次長」等要職，而被視為漢奸文人；但他不同於其他漢奸文人身陷囹圄，他曾一度藏身北京，一九四七年落腳香江，換成另一個身分，周旋於張大千、譚敬等名流藏家之間，成為精鑒書畫的行家掮客，並以「朱省齋」為名，寫了五本著名的書畫鑒藏著作。從朱樸到朱省齋，他在文史雜誌甚至書畫藝林，還是頗多貢獻的，也是不容抹煞的。

在上海淪陷時期，他一手創刊《古今》雜誌，網羅諸多文士撰稿，使《古今》成為東南地區最暢銷也最具有份量的文史刊物。他在《古今》創刊號寫有〈四十自述〉一文，根據

該篇自述及後來寫的〈樸園隨譚〉、〈記蔚藍書店〉等文，我們知道他生於一九〇二年，是江蘇無錫縣景雲鄉全旺鎮人。全旺鎮在無錫的東北，距元處士倪雲林的墓址芙蓉山約有五里之遙，居民大都以耕農為生，讀書的不過寥寥一二家而已。而朱樸卻出身於書香門第，他的父親述珊公為名畫家，他本來希望朱樸能傳其衣鉢，但看到他臨習《芥子園畫譜》臨得一塌糊塗，認為不堪造就，遂放棄了初衷。朱樸七歲入小學，成績不壞。十歲以後由鄉間到城裡，進著名的東林書院（高等小學），因得當時國文教授龔伯威先生的特別賞識，對於國文一門，進步最快。高小畢業後，他赴吳江中學讀書，不到一年轉入輔仁中學就讀。一年後，考入吳淞中國公學商科。一九二二年夏季從中國公學畢業，本想籌借一千元赴美留學，結果到處碰壁，不克如願。後來承楊端六先生的厚意，介紹他進商務印書館《東方雜誌》社任編輯，那時他年僅二十一歲。

當時的《東方雜誌》社共有四位編輯：錢經宇、胡愈之、黃幼雄、張梓生。錢經宇是總編輯；胡愈之專事譯文兼寫關於國際的時事述評（他用的筆名是「化魯」）；黃幼雄襄助胡愈之做同一性質的工作；張梓生專寫關於國內的時事述評。朱樸進去之後，錢經宇要他每期主編「評論之評論」欄，兼寫關於經濟財政金融一類的時事述評。社址是在寶山路商務印書館的二樓一間大房間，與《教育雜誌》社、《小說月報》社、《婦女雜誌》社、《民鐸雜誌》社同一房間。朱樸說：「那時候的《教育雜誌》社有李石岑（兼《民鐸雜誌》）和周予

同；《小說月報》社有鄭振鐸；《婦女雜誌》社有章錫琛和周建人；此外還有各雜誌的校對等共有一二十人之多；濟濟蹌蹌，十分熱鬧。……當時在我們那一間大編輯室裡，以我的年紀為最輕，頗有翩翩少年的丰采。鄭振鐸那時也還不失天真，好像一個大孩子，時時和我談笑。他和他的夫人高女士在一品香結婚的那天，請嚴既澄與我二人為男儐相，我記得那天大家在一起所攝的一張照片，好像現在還保存在我無錫鄉間的老家裡呢。」

在《東方雜誌》做了一年多的編輯，經由衛聽濤（渤）的介紹，朱樸到北京英商麥加利銀行華帳房任職。當時華經理（即買辦）是金拱北（城），是有名的畫家，所以賓主之間，亦頗相得。

一九二六年夏，他辭去北京麥加利銀行職務，應友人潘公展、張廷灝之招，任上海特別市政府農工商局合作事業指導員之職。後因友人余井塘之介紹得識陳果夫，朱樸說：「陳先生對於合作事業頗為熱心，因見我對於合作理論有相當研究，遂於十七年（一九二八）夏以中央民眾訓練委員會的名義，派我赴歐洲調查合作運動，於是渴望多年的出國之志，方始得償。當我出國的時候，我開始對於政治感到無限的興趣和希望。那時國民黨有所謂左派與右派之分，左派領袖是汪精衛先生，右派領袖是蔣介石先生。我對於汪先生正隱居在法國，我在赴歐的旅途中，旦夕打算怎樣能夠追隨汪先生為黨國而奮鬥。」於是到了巴黎幾個月後，朱樸

仰，我認為孫先生逝世後祇有汪先生才是唯一的繼承者。那時汪先生一向有莫大的信

先認識林柏生，之後又經過幾個月，才由林柏生介紹晉謁汪精衛，那是在曾仲鳴的寓所。

在巴黎期間，朱樸除數度拜謁合作導師季特教授（Prof. Charles Gide）暨參觀各大合作組織外，並一度赴倫敦參觀國際合作聯盟會及各大合作組織，復一度赴日內瓦參觀國際勞工局的合作部，得識該部主任福古博士（Dr. Facquet）及幫辦哥倫朋氏（M. Colombain），相與過從，獲益不少。一九二九年春，陳公博由國內來巴黎，經汪精衛介紹，朱樸初識陳公博。後來並陪他到倫敦去遊歷，兩星期後陳公博離英他去，朱樸則入倫敦大學政治經濟學院聽講。

一九二九年夏秋之間，朱樸奉汪精衛之命返回香港，到港的時候正值張發奎率師號稱三萬，由湖南南下，會同桂軍李宗仁部總共約六萬人，從廣西分路向廣州進攻，「張、桂軍」當時亟須奪取廣州來擴充勢力，準備同蔣介石分家，割據華南。不料後來因軍械不濟的緣故，事敗垂成。

香港掌故大家高伯雨說：「我和省齋相識最久，遠在一九二九年在倫敦就時相見面，但沒有什麼交情。一九三○年我從英國回上海一轉，在十四姊家中又和他相值，原來那時候他正避難在租界裡，住在我姊姊處。那天他還約了史沫特萊女士來吃茶，我和她談了兩個多鐘頭。」對此朱樸在〈人生幾何〉一文補充說道：「至於伯雨所說的關於史沫特萊女士一節倒是的確的，而且非常之秘密，因為她那時正寓居於上海法租界霞飛路西的一層公寓內，我們

不但是「打倒獨裁」的同志，並且是好抽香煙好喝咖啡的同志。所以，我常常是她寓所裡的座上客，我一到她那裡她總是親手煮咖啡給我喝的。那時候她和孫中山夫人宋慶齡女士來往非常親密，她曾屢次說要為我介紹，可是因為不久我就離開上海到香港來了，卒未如願。」

這次倒蔣的軍事行動雖未成功，但汪精衛並不灰心，他頗注意於宣傳工作，遂命林柏生、陳克文、朱樸三人創辦《南華日報》於香港，林柏生為社長，陳克文與朱樸為副社長。

朱樸說：「當時我與柏生、克文互相規定每人每星期各寫社論兩篇並值夜兩天，工作相當辛勞。所幸編輯部內人才濟濟，得力不少，如馮節、趙慕儒、許力求等，現在俱已嶄露頭角，有聲於時。那時候汪先生也在香港，有時候也有文字在《南華日報》上發表，所以這一個時期《南華日報》的社論，博得讀者熱烈的歡迎。還有副刊也頗為精彩，尤其是署名『曼昭』的〈南社詩話〉一文，陸續登載，最獲一般讀者的佳評與讚賞。」

一九三〇年夏，汪精衛應閻錫山及馮玉祥的邀請到北平召開擴大會議，朱樸亦追隨同往，任海外部秘書。同時並與曾仲鳴合辦《蔚藍畫報》於北平，頗獲當時平津文藝界的好評。同年冬，汪精衛赴山西，朱樸奉命重返香港。道經上海時，因中國公學同學好友孫寒冰的夫人之介紹，認識了沈瑞英女士。一九三一年春，汪精衛赴廣州主持非常會議，朱樸被任為文化事業委員會委員。寧粵雙方代表在上海開和平會議，朱樸事先奉汪精衛命赴上海辦理宣傳事宜。一九三二年一月三十日與沈瑞英於上海結婚。兩年間留滬時間居多，雖掛著行

政院參議、農村復興委員會專門委員、外交部條約委員會委員等名義，但實際上並沒做什麼事。

一九三四年六月，朱樸奉汪精衛之命，以行政院農村復興委員會特派考察歐洲農業合作事宜的名義出國。朱樸說：「汪先生因該會經費不充，所以再給我一個駐丹麥使館秘書的職務。我赴歐後先到倫敦，適張向華（發奎）將軍亦在那裡，闊別多年，暢敘至歡。數日後我隨他到荷蘭去遊覽。後來，張將軍離歐赴美，我即經由德國赴丹麥。我在丹麥三、四個月，普遍參觀了丹麥全國的各種合作事業，所得印象之深，無以復加。」一九三六年，張發奎在浙江江山新就閩、贛、浙、皖四省邊區清剿總指揮之職，來函相招。於是朱樸以一介書生，乃勉入戎幕。

一九三七年春，他奉汪精衛命為中央政治委員會土地專門委員會再兼襄上海《中華日報》筆政。同年「八‧一三」事變發生，朱樸奉林柏生命重返香港主持《南華日報》筆政。不久，林柏生亦由滬來港。一九三八年春節樊仲雲也由滬到港，隨即在皇后大道「華人行」七樓租房兩間，開辦「蔚藍書店」。「蔚藍書店」其實並不是一所書店，它乃是「國際編譯社」的外幕。而「國際編譯社」直屬於「藝文研究會」，該會的最高主持人是周佛海，其次是陶希聖。「國際編譯社」事實上乃是「藝文研究會」的香港分會，負責者為林柏生，後來梅思平亦奉命到港參加，於是外界遂稱林柏生、梅思平、樊仲雲、朱樸為「蔚藍書店」的四

大金剛。其中林柏生主持一切總務，梅思平主編國際叢書，樊仲雲主編國際週報，朱樸則主編國際通訊。助編者有張百高、胡蘭成、薛典曾、龍大均、連士升、杜衡、林一新、劉石克等人。「國際編譯社」每星期出版國際週報一期，國際通訊兩期，選材謹嚴，為研究國際問題一時之權威。國際叢書由商務印書館承印，預計一年出六十種，編輯委員除梅思平為主編外，尚有周鯁生、李聖五、林柏生、高宗武、程滄波、樊仲雲、朱樸等。當時所謂「四大金剛」，他們除了本店的職務外，尚兼有其他職務。如林柏生為國民政府立法院委員、《南華日報》社長；梅思平為中央政治委員會法制專門委員；樊仲雲為《星島日報》總主筆；朱樸為中央政治委員會經濟專門委員。

一九三八年十二月二十九日汪精衛發表「豔電」，於是和平運動立即展開。朱樸被派秘密赴滬，從事宣傳工作，經一兩個月的籌備，和平運動上海方面的第一種刊物《時代文選》於次年三月二十日出版。同年八月二十八日，汪偽中國國民黨在上海舉行第六次全國代表大會，朱樸被選為中央監察委員，復擔任中央宣傳部副部長。同年八月至九月間，接辦上海《國際晚報》（後因工部局借故撤銷登記證而被迫停刊）。十月一日創辦《時代晚報》，由梅思平任董事長，到一九四〇年九月一日才遷到南京出版。一九四〇年三月三十日汪精衛在南京成立偽「國民政府」，其組織機構仍用國民政府的組織形式，汪精衛任行政院院長兼代主席。此時朱樸被任為交通部政務次長。先是中央黨部也將他調任為組織部副部長。五月

二十六日中國合作學會在南京成立，朱樸被推為理事長。

一九四一年一月十一日，朱樸的夫人在上海病逝；同年十月十六日長子榮昌亦歿於青島。一年之中喪妻喪子，給他以沉重的打擊，萬念俱灰之下，他先後辭去中央組織部副部長和交通部政務次長的職務，僅擔任全國經濟委員會委員一類的閒職。一九四二年三月二十五日，朱樸在上海創辦了《古今》雜誌，他在〈《古今》一年〉文中說：「回憶去年此時，正值我的愛兒殤亡之後，我因中心哀痛，不能自已，遂決定試辦這一個小小刊物，想勉強作為精神的排遣。」他又在〈滿城風雨話古今〉文中說：「有一天，忽然闊別多年的陶亢德兄來訪，談及目前國內出版界之冷寂，慫恿我出來放一聲大砲。自惟平生一無所長，只有對出版事業略有些微經驗，且正值精神一無所託之際，遂不加考慮，立即答應。」他在〈發刊辭〉中說：「我們這個刊物的宗旨，顧名思義，極為明顯。自古至今，不論是英雄豪傑也好，名士佳人也好，甚至販夫走卒也好，只要其生平事蹟有異乎尋常不很平凡之處，我們都極願盡量搜羅獻諸於今日及日後的讀者之前。我們的目的在於彰事實、明是非、求真理。所以，不獨人物一門而已，他如天文地理，禽獸草木，金石書畫，詩詞歌賦諸類，凡是有其特殊的價值可以記述的，本刊也將兼收並蓄，樂為刊登。總之，本刊是包羅萬象、無所不容的。」

《古今》從第一期到第八期是月刊，到第九期改為半月刊，十六開本，每期四十頁左右。朱樸在〈《古今》兩年〉文中說：「當《古今》最初創刊的時候，那種因陋就簡的情形

決非一般人所能想像的。既無編輯部，更無營業部，根本就沒有所謂『社址』。那時事實上的編輯者和撰稿者只有三個人，一是不佞本人，其餘兩位即陶亢德周黎庵兩君而已。創刊號中一共只有十四篇文章，我個人寫了四篇，亢德兩篇，黎庵兩篇，竟占了總數之大半；其他如校對、排樣、發行，甚至跑印刷所郵政局等類的瑣屑工作，也都由我們三人親任其勞，實行『同艱』『共苦』的精神。……那種情形一直賡續到十個月之後才在亞爾培路二號找到了社址（這是承金雄白先生的厚意而讓與的），於是所謂的『古今社』者才名副其實的正式辦起公來。」《古今》從第三期開始由曾經編輯過《宇宙風乙刊》的周黎庵任主編（其實是從籌備開始，只是沒公開掛名而已），朱樸說：「我與黎庵沒有一天不到社中工作，不論風雨寒暑，從未間斷。就我個人的經驗來說，生平對於任何事務向來比較冷淡並不感覺十分興趣的，可是對於《古今》，則剛剛相反，一年多來如果偶而因事離滬不克到社小坐的話，則精神恍惚，若有所失。」

周黎庵在〈《古今》兩年〉文中說：「我編《古今》有一個方針，便是善不與人同，戰後作家星散，在上海的只有這幾個人。雖然他們的文章寫得好，但因為每一家雜誌都可以有他們的作品，便算不得名貴了，於是《古今》便開發北方……每期總刊載幾篇北方名家的作品，北方開發成功之後，我覺得還不足以維持《古今》獨有的風格，近期更有碩果僅存的珍貴史料和大江南北無與抗手的書畫刊載，可以說是《古今》特殊的貢獻。」

經過朱樸、周黎庵的努力邀約，在一九四三年七月《古今》夏季特大號（第二十七、二十八合刊）的封面上開列了一個「本刊執筆人」的名單：

汪精衛、周佛海、陳公博、梁鴻志、周作人、江康瓠、趙叔雍、樊仲雲、吳翼公、瞿兌之、謝剛主、謝興堯、徐凌霄、徐一士、沈啟无、紀果庵、周越然、龍沐勛、文載道、柳雨生、袁殊、金梁、金雄白、諸青來、陳乃乾、陳寥士、鄭秉珊、予且、蘇青、楊鴻烈、沈爾喬、何海鳴、胡詠唐、楊靜盦、朱劍心、邱艾簡、陳旭輪、錢希平、陳耿民、何戩、白衛、病叟、南冠、陳亨德、李宣倜、周樂山、張素民、左筆、楊蔭深、魯昔達、童家祥、許季木、默庵、許斐、書生、小魯、方密、何淑、周幼海、余牧、吳詠、陶亢德、周黎庵、朱樸。

在這份六十五人的名單中，除南冠、吳詠、默庵、何戩、魯昔達是同屬黃裳一人外，可謂名家雲集。其中以汪精衛、周佛海、陳公博、梁鴻志、江亢虎、趙叔雍、樊仲雲等為首，顯示出《古今》與汪偽政權的千絲萬縷的關係。學者李相銀在《上海淪陷時期文學期刊研究》書中，就指出：「無論是汪精衛的『故人故事』，還是周佛海的『奮鬥歷程』，無不是在訴說自己的輝煌過去。……作為民族國家的罪人，他們與日本侵略者媾和並將此視為『豐

畫人畫事

〇34

功偉業」大肆吹噓，不過是為自己荒謬的言行尋找『合法』的外衣而已。其實他們又何嘗不知此舉早為世人所不齒，必將等來歷史的審判。他們焦慮不安的內心充滿了對於『末日』的恐懼，除了借助於文字聊以排遣之外，還能有何良策呢？就此而言，《古今》無疑成了他們『遣愁寄情』的最佳言說空間，《古今》的文學追求也因此被『政治化』。」而舊派文人和學者如吳翼公、瞿兌之、周越然、龍榆生、謝剛主、謝興堯、徐凌霄、徐一士、陳旭輪、陳乃乾等人佔了相當的比重，體現出雜誌的「古」的色彩。這其中有許多是專研掌故之學的，如明末四公子之一冒辟疆之後人——冒鶴亭他的〈孽海花閒話〉在《古今》第四十一期起連載九期；而晚清大學士瞿鴻機之子瞿兌之出身宰輔門第，故舊世交遍天下，是民國筆記小說的重要代表人物；徐一士出身晚清名門世家，與兄徐凌霄均治清代掌故，所著《凌霄一士隨筆》與瞿兌之的《人物風俗制度叢談》、黃秋岳的《花隨人聖庵摭憶》並稱為「三大掌故名著」。謝剛主原名謝國楨，是明史專家；謝興堯則主要從事太平天國史研究，他對《水滸傳》作者的考證，從胡適考證的遺漏之處入手，認為《水滸傳》最根本的問題是作者問題，是無人不知的大發幽探微，溯古追今，既有史實，又有史識。而周越然在二十世紀上半葉，是無人不知的大藏書家，其書室名為「言言齋」，於一九三二年毀於「一·二八」之役，但他並不因此而稍挫，他移居西摩路（今陝西北路），繼續廣事搜購，不數年又復坐擁書城。他偏嗜禁書，寫有〈西洋的性書與淫書〉等文。陳乃乾則早年從事古舊書業經營，所經眼的版本書籍特別

多，撰著了不少有關版本目錄學方面的專著，並在《古今》上發表了許多目錄學、版本學方面的學術文章。

紀果庵在《古今》第三十期（一九四三年九月一日出版）的〈海上紀行〉一文，談到他們在朱樸的「樸園」雅集的情況：「次日上午我先到黎庵兄處會齊，往樸園，老樹濃陰，蟬聲搖曳，殊為人海中不易覓到的靜區。樸園主人前在京時曾見過一面，但未接談，這番重見到他清癯的面容，與具有隱士嘯傲之感的風格，不覺未言已使我心折。我常想晉宋之交，有栗里詩人，與遠公點綴了美麗的廬山，五斗米雖不能使他折腰，而我輩卻呻吟於六斗之下（公務員配給米以六斗為限），古今世變，還是相去有間的，然如樸園之集，固亦大不易得，並非我輩『群賢畢至』，良以濁世可以談談的機會與心情太不容吾人日日如此耳。九德已至，因有他約，先去。隨後來的有聾鏴的周越然先生，推了光頂風趣益可撩人的予且先生，丰度翩翩的文載道、柳雨生二兄，和我最喜歡讀其文字的蘇青小姐，樊仲雲先生則最後至，於是談話馬上熱鬧起來，予且先生在抄寫樸園主人的八字預備一展君平手段，越翁則談到方九霞劫案，載道大說其墨索公辭職的新聞，聲宏而氣昂，蘇青小姐只有在一邊微笑，用小型扇子不住的扇著。我這個北方大漢，插在裡邊，殊有不調和之感，只好聽著似懂不懂的上海話，一面欣賞吳湖帆送給樸園主人的對聯，（聯曰：顧視清高氣深穩，文章彪炳光陸離。）和書架上的書籍，大部是清代筆記掌故和清印的書帖之屬，主人脾胃，可睹一斑，其

與吾輩相近，亦頗顯然也。時主人持出《扇面萃珍》一冊，與黎庵討論《古今》封面材料，此集乃廉南湖小萬柳堂所藏，均明清珍品。主人因談到吳芝瑛女士的字，據云乃是捉刀，余亦久有所聞，而不如主人所知之證據確鑿。飯已擺好，我竟僭越的被推首席，可惜自己不能飲酒，白白辜負主人及黎庵的相勸之意。老饕既飽，本該『遠颺』，（昔人喻流寇云，『饑則來歸，飽則遠颺。』）奈外面紛傳，馬路將要戒嚴，『下雨天留客』，適有饋主人以西瓜者，不免益使老饕堅其不去之心。西瓜吃畢，蘇青女士的文章來了，她掏出小巧精緻的紀念冊，定要樊公題字，樊公未有以應，我只得馬馬虎虎，塗鴉一番，大意好像是發揮定公詩：『避席畏聞──著書都為──』數語的意思，未免平凡得很。主人堅請樊公執筆，樊公索詞於我，我忽然說：『您寫繰成白雪桑重綠，割盡黃雲稻正青罷。』樊公未作可否，我已竟感到荊公此語，太露鋒芒，豈唯對樊公不適，即給人題字，亦復欠佳，乃急轉語鋒曰：隨便寫個『文章千古事，得失寸心知』好了，不是蘇青小姐的文章大可『千古』嗎？樊公乃提筆一揮而就。三點了，不好意思再坐下去，於是告辭了雅潔的樸園……」

對於《古今》的創辦，上海電影製片廠離休老幹部、上海作家協會會員沈鵬年在《行雲流水記往》一書中另有一說，他云：「朱樸畢竟出身於書畫世家，深知『國寶』級的兩宋古書畫的價值。而當時號稱『前漢』（汪精衛屬『後漢』）的大漢奸梁鴻志家藏兩宋古書畫，他覬覦之心，無時或已。便以《古今》約稿為名，頻頻登門訪梁。」梁鴻志出身閩侯望

族，曾祖父梁章鉅，號茝林，官至江蘇巡撫，是嘉道間名震朝野的收藏家，外祖林壽圖，號歐齋，工書畫及詩詞。梁鴻志早年結識北洋皖系大紅人、安福系王揖唐，王賞識梁鴻志的詩才，拉其入安福國會任財務副主任，梁鴻志因此搜刮了不少安福俱樂部的公款，後來王揖唐又舉薦梁鴻志任段祺瑞秘書。段歸隱上海，梁就用安福系的巨額贓款也在上海置花園洋房一所，並以祖傳宋代古玩三十三件（一說是兩宋蘇東坡、黃山谷、米南宮、董源、巨然、李唐等書畫名家真跡三十三種），名其居曰「三十三宋齋」。沈鵬年認為這些國寶級的珍藏，不能不令朱樸為之咋舌。因此朱樸在《古今》創刊時，就約得梁鴻志的文章〈爰居閣脞談〉並將其排在首篇，足見其是別有用心的。

後來朱樸更因此得識了梁鴻志的長女，沈鵬年說：「一九四二年四月的一天，朱樸要周黎庵陪伴同去鑑賞。至梁宅適主人外出，由其女梁文若招待。這就是朱樸致文若第一封『情書』中所說『兩年多以前曾經多少友好的熱心介紹，始終未能謀面，而這一次竟於無意之間一見傾心』的這一次。朱樸致文若信中寫道：『我因精神無所寄託遂創辦《古今》以強自排遣，卻不料無形中竟因此獲得了你的重視和青睞。』『在茫茫塵海之中能夠獲得你，可說不虛此生了。』從一九四二年四月至一九四四年三月，整整兩年的苦心追求，文若小姐下嫁朱樸，朱樸成為梁鴻志的『乘龍快婿』。『三十三宋齋』的『肥水』也能分得『一杯羹』。他創辦《古今》的目的的初步得逞。」

一九四四年三月三日下午三時，朱樸與梁文若結婚，證婚人原定周佛海，後來因周佛海有事不克前來，改為梅思平主持。據參與盛會的文載道說，新郎著藍袍玄褂，新娘則僅御紅色旗袍，不冠紗也不穿高跟鞋，有許多人頗讚美這種儀式之儉樸而莊嚴。因為梁鴻志與朱樸交友廣闊，因此賀客盈門，有冒鶴亭、趙時棡（叔孺）、譚澤闓、吳湖帆、龔心釗（懷西）、林灝深（朗谿）、夏敬觀、劉翰怡、廖恩燾、顏惠慶、張一鵬、鄭洪年、朱履龢、聞蘭亭、諸青來、李拔可、嚴家熾等名人。另文化界來的有：趙正平、樊仲雲、周化人；新聞界有：金雄白、陳彬龢、袁殊、鄭鴻彥、許力求；銀行界有：馮耿光、周作民、李思浩、葉扶霄、錢大櫆、盧潤泉、張慰如、吳蘊齋；軍警界有：唐蟒、蕭叔宣、張國元、唐生明、臧卓、熊劍東、蘇成德、林之江等；女賓到的有周佛海夫人楊淑慧，陳公博夫人李勵莊，前「標準美人」現唐生明夫人徐來，以及繆斌、任援道、梅思平、丁默邨的夫人等。還有兩位是朱履龢、李祖虞夫人，都是崑曲的名手。更難得的是京劇大師梅蘭芳也來了。文載道說：

「聽說這次爰居閣主（案：梁鴻志）贈與樸園（案：朱樸）的觀禮，也不是世俗的金錢飾物，而是最合樸園愛好的金石古玩。計有宋哥弈水盂全座，漢玉一枚，乾隆仿宋玉兔朝元硯一方，精品難血章成對。」

朱樸在《樸園日記──甲申銷夏鱗爪錄》文中說：「（一九四四年）八月十五日，下午到《古今》社，鶴老送贈《梁節庵遺詩》一冊，盛意可感。《古今》第五十三期出版，封面

刊登孫邦瑞君所貽鄭蘇戡之『含毫不意驚風雨，論世真能鑒古代』一聯，頗為大方。……

八月二十三日，上午赴中行，與震老閒談時事，感慨良多。下午與文若赴爰居閣，邀外舅（案：梁鴻志）同往孫邦瑞處觀畫。今日所觀者有沈石田畫二卷，董香光畫軸及冊頁各一件，王煙客冊頁九幀，惲南田畫一卷，皆精品。石谷二卷俱係中華時代之力作，頗為外舅所讚美。……邦瑞富收藏，他與吳湖帆交誼甚篤，且結通家之好，所收藏名跡多經吳湖帆鑑定並題跋。沈鵬年說：「據說孫邦瑞家藏的精品經梁、朱『鑒賞』以後，梁、朱用『金條』為誘餌，反覆談判，威嚇利誘，被掠奪而去……類此者何止孫氏一家？這就是朱樸之用《古今》最終的真正目的。……朱樸通過《古今》人財兩得，名利雙收。把《古今》停刊以後，集中精力，找到退路，最後去『香港買賣書畫』。」

一九四四年十月《古今》在出版第五十七期後停刊，朱樸離開滬寧的政治圈，他以平民身分幽居北平，以賞玩字畫為樂事。他在〈憶知堂老人〉文中說：「一九四四年《古今》休刊後我舉家遷居北京，到後即往拜訪。」又在〈多難祇成雙鬢改〉文中說：「甲申之冬，余北遊燕都，知堂老人邀讌苦茶庵，陪座者僅張東蓀、王古魯。席間，余出紙索書，主人酒餘揮毫，為集陸放翁句『多難祇成雙鬢改，浮名不作一錢看』十四字相貽，感慨遙深，實獲

我心。」聯旁並附小跋曰：「樸園先生屬書小聯，余未曾學書，平日寫字東倒西歪，俗語所謂如蟹爬者是也。此只可塗抹村塾敗壁，豈能寫在朱絲欄上耶？惟重雅意，集吾鄉放翁句勉寫此十四字，殊不成樣子，樸園先生幸無見笑也。民國甲申除夕周作人」虛懷若谷，讀之愧然。」

朱樸在一九四七年到了香港，有論者說他在抗戰勝利前就到香港是不確的。除了他自己在〈人生幾何〉文中說：「我由北京來港是一九四七年，並非一九四八年。」外，香港《大人》、《大成》雜誌創辦人沈葦窗也說：「一九四七年，省齋將來香港，湖帆曾有意同行，於是時常晤面，磋商行止。湖帆有煙霞癖，因此舉棋不定，省齋先於四七年冬來港，我到港後和他時時飲茶，談次總要提起湖帆，認為南張北溥，先後到了海外，若湖帆到港，便成三國鼎峙之局，海外畫壇那就更加熱鬧了！」。

名作家董橋在《故事》一書中說：「朱省齋名樸，字樸之，無錫人，我一九七〇年尾在香港報上讀到他去世的消息。他早歲浮沉政海，中年後來香港買賣書畫，與張大千、吳湖帆友善，《星島日報》社長林靄民請過他編《人物週刊》。省齋與張大千五十年代在香港過從甚密，也許還不斷有過書畫上的買賣。」張大千「《歸牧圖》題識提到的蘇東坡《石恪維摩贊》，大千竟然又是靠朱省齋奔走買進來的。此《贊》曾經由省齋的外舅梁鴻志收藏，四十年代末期忽然在香港為省齋發現，立即轉告大千，大千願意傾囊以迎，懇求省齋力為介

說：：幾經磋商，卒為所得。」一九五〇年朱樸和譚敬「同寓香港思豪酒店。一天，譚敬忽遭覆車之禍，身涉訴訟，急於用錢，打算出讓全部藏品。那時張大千正在印度大吉嶺避暑，省齋馳書通報，大千立刻回電說：『山谷伏波神祠詩卷，弟窹寐求之者已二十餘年，務懇代為竭力設法，以償所願！』省齋接電話後幾經周折，終於成事。」

沈葦窗在《朱省齋傷心超覽樓》文中說：「我草創《大人》雜誌，省齋每期為我寫稿，更提供許多書畫資料。那時，省齋在王寬誠的寫字樓供職，薪水甚少，但有一間寫字間卻很大，他每天下午到那裡去轉一轉，看看西報，主要的工作是為王寬誠鑑定書畫。因此，他於一九五七、一九六〇都回過上海，又到北京，而在最後一次他回香港經過深圳之時，卻遇見一件驚心動魄的事情，從此，他就不敢再北上了。原來省齋到北京，遇見瞿兌之，瞿家有一件齊白石的山水畫長卷，是他家的一段故事，名為《超覽樓褉集圖》……兌之晚年，境遇不佳，省齋卻對此卷念念不忘，因之和兌之磋商，以人民幣四百元讓到手上，……省齋得此畫後，十分得意，已在畫右下角，鈐上陳巨來為他刻的『朱省齋書畫記』印章，並在北京覓人攝影。不料在返港之際，在深圳遇見虎而冠者，從行李中搜出此物，認為盜竊國寶，罪無可縮，幾欲繩之於法。幸得長袖善舞最近在港逝世之某君為之緩頰，方保無事。省齋告我，當時心膽俱裂，畫件當然沒收，後來再沒有下落了！省齋當年曾說，此件到港可值萬金以上，如今看來，十百倍都不止，而省齋從此得怔忡之疾，一九七〇年十二月九日

殁於九龍寓邸，享年六十有九。」

朱省齋十幾年來先後出版《省齋讀畫記》、《書畫隨筆》、《海外所見名畫錄》、《畫人畫事》、《藝苑談往》五本專談書畫的書籍。他在一九五四年出版的《省齋讀畫記》〈弁言〉中說：「作者並不能畫，惟嗜此則甚於一切。十餘年前在滬常與吳湖帆先生相往還，初得其趣；近年在港，隨張大千先生遊，朝夕過從，獲益更多。竊謂本書之作，雖未敢媲美《江村銷夏錄》、《庚子銷夏記》等名著，但對於同好之士，或能勉供參考之一助也。」他在《藝苑談往》〈引言〉中又說：「雖然文不足取，但是所謂敝帚自珍，覺得也還有其出版之價值。尤其書中如《石濤繁川春遠圖始末記》、《董北苑瀟湘圖始末記》、〈關於顧閎中韓熙載夜宴圖的故事〉、〈黃山谷伏波神祠詩畫卷始末記〉諸篇，其中所述，雖不敢自詡謂鄙人『獨得之秘』，但因都曾經身預其事，知之較切，自非如一般途聽道說，摭人唾餘者之可比。」

與朱樸有數十年友誼的金雄白說：「在香港二十餘年中，他已成為中國古代文物的鑑賞專家。以他的天賦聰明，兼得他丈人長樂梁眾異氏之指點，又因先後與吳湖帆、張大千交遊，耳濡目染之餘，又浸饋於此，乃卓然有成。近來他的著作中，也十九屬於談論古今的書畫人物，遠至美國，每遇珍品，輒先央其作最後的鑑定，以為取捨之標準。」而對於書畫之鑑定，朱樸寫有一長文〈論書畫賞鑑之不易〉，他認為賞鑑者，乃是一種極專門又極深奧的

學問，普通一般的書畫家不一定也是賞鑑家，而所謂收藏家者，更不一定就是賞鑑家。余恩鑠在其《藏拙軒珍賞目》序文說：「近來市肆家變幻百出，遇名畫與題跋分裂為二，每有畫真跋假，以畫掩字；畫假跋真，以字掩畫。又有前朝無名氏畫，妄填姓名；或因收藏家以印章題跋為證據，依樣雕刻，照本描摹。直幅則列滿邊額，橫卷則排綴首尾，類皆前朝印璽名人款識，施之贗本。而俗眼不察，至以燕石為瓊瑤，下駟為駿骨，冀得厚資而質之。」因此朱樸最後總結說：「賞鑑是一件難事，而書畫的賞鑑則尤是難事之難事，應該是萬古不磨之論。董其昌有言曰：『宋元名畫，一幅百金；鑑定稍訛，輒收贗本。翰墨之事，談何容易！』真是一點也不錯。」

二〇一六年一月份，我將五十七期的《古今》雜誌，重新復刻，精裝成五大冊上市，極獲好評，這是對朱樸前半生在文史雜誌的貢獻之肯定。而對於晚年的朱省齋在書畫的著錄，我早已注意到，這五本著作當年都在香港出版，臺灣圖書館甚少收藏，如今要重新排版出版，但由於我並不專研於此，因此特別邀請在上海對書畫史、鑒藏史、古籍版本、碑帖鑒賞、書畫鑑定學、蘭亭學和張大千有專門研究的書畫鑒賞家、獨立撰稿人萬君超兄來針對朱省齋的五本著作，做一題解。他在百忙中撥冗寫成〈晚知書畫真有益──朱省齋五本書畫著作簡述〉一文，精闢扼要地點評這五本著作，也讓讀者有把臂入林之便！另萬兄也特別交代當年由於排版工人的疏忽，有許多手民之誤，甚至朱省齋在抄錄書畫的題跋都有錯漏，於是

我們盡可能找到原題跋重新核對更正。而原書中對於書畫名和圖書名，本都沒有特別標示，

我們此次特別加上《》號，讓讀者一目了然。至於原書前本有黑白書畫照片，我們也盡可能

找到彩色的畫作替換上，雖然這要花費相當多時間及成本，但為求其盡善盡美，我想這是應

該做的，其前提是這五本書的內容是精彩的，而且可讀性極高，堪稱是朱省齋一生書畫鑑藏

的心血結晶！

導讀之二：晚知書畫真有益
——朱省齋五本書畫著作簡述

萬君超

在一九四九年前後，中國大陸內戰正酣，烽燧彌天，時局動盪難測。許多政要、富商、文化人士以及收藏家等紛紛從內地避居香港，其中許多人隨身攜帶了自己畢生的收藏或祖傳的文物。所以上世紀五十年代，香港市面上有許多傳世文物和書畫名跡在流轉、交易。大陸、日本和歐美的私人藏家或公立收藏機構均聞風而動，麇集香港，競相購藏。使得香港這個「文化沙漠」一時間成為了中國古代書畫和古代文物的流通和轉口交易中心。一些居留在香港的收藏家和古董商人均紛紛參與其中，如張大千、王南屏、譚敬、陳仁濤、朱省齋、徐伯郊、王文伯、黃般若、周遊、程琦等，或買或賣，雲煙過眼，風雲際會，他們見證了一段中國文物在海外的流失或回歸的歷史。

人畫事

046

朱省齋（原名朱樸）於一九四七年十月中旬從上海移居香港沙田後，主要以書畫買賣和鑒藏為業。由於他曾出任過汪偽政府的宣傳部次長等職，在上海淪陷時期又曾主編著名的文史雜誌《古今》，所以他在當時的香港收藏界中頗具人脈淵源和名聲，也與中國大陸文物機構及日本公私藏家關係甚密。因此見證了許多古書畫的流失海外或回歸大陸的經過，並在香港報刊上撰寫書畫鑒藏的隨筆文章，讀者追捧，好評如潮。他生前曾將已經發表過的文章先後結集為五本書出版：《省齋讀畫記》（香港大公書局一九五二年初版）、《書畫隨筆》（星洲世界書局一九五八年初版）、《海外所見中國名畫錄》（香港新地出版社一九五八年十二月初版）和《瀟湘圖卷》（香港中國書畫出版社一九六二年八月初版）、《藝苑談往》（香港上海書局一九六四年初版）。在一九六一年七月成立中國書畫出版社，並編輯出版中英文版《中國書畫》（第一集）。

《省齋讀畫記》全書共收入文章七十五篇，其中有幾篇關於張大千舊藏《韓熙載夜宴圖》和《瀟湘圖卷》的文章，如〈董北苑瀟湘圖〉、〈再記瀟湘圖〉、〈顧閎中韓熙載夜宴圖〉、〈再記顧閎中韓熙載夜宴圖〉。朱氏曾經是此二件傳世名作回歸大陸的參與者之一，也可能是受當時特殊環境所致，所以未能透露其中的某些真實內情，以致後來出現了許多疑點和矛盾的「傳說」。據說此二件名畫最初曾抵押給收藏家陳長庚（仁濤），後幾乎導致張、陳二人進行法律訴訟。但朱氏是當時唯一一位詳細記錄二圖題跋文字和著錄史料的鑒賞

家，在當年的香港收藏界可謂鳳毛麟角。

其他有關張大千書畫及收藏的文章還有：〈陳老蓮《出處圖》〉、〈藝苑佳話〉（大千偽贋石濤《探梅聯句圖》）、〈趙子昂《九歌》書畫冊〉、〈黃大癡《天池石壁圖》〉、〈戴鷹阿畫〉、〈石濤《秋林人醉圖》〉、〈張大千臨撫敦煌壁畫〉、〈陶雲湖《雲中送別圖》〉、〈王蒙《修竹遠山圖》〉、〈蘇東坡《維摩贊》〉、〈巨然《流水松風圖》與方方壺〉、〈武夷放棹圖》〉、〈王詵《西塞漁社圖》〉、〈董源《漁父圖》〉、〈馬麟《二老觀瀑圖》〉等，這些文章記錄了上世紀五十年代，張大千在香港、日本等地鑒賞、購藏、交易古書畫的諸多訊息。其中許多名跡今均為日、美等國博物館（如美國紐約大都會藝術博物館等）和海內外私人收藏。

本書還有朱氏自藏的部分書畫，如劉玨《臨安山色圖》卷（今藏美國佛利爾美術館）、項聖謨《招隱圖》卷（今藏美國波士頓美術館）、宋高宗、馬麟書畫團扇、潘恭壽畫、王文治題《翠淙閣待月》軸、文徵明《關山積雪圖》卷（今為私人收藏）、盛懋《秋林漁隱圖》軸、《明賢書畫扇面集錦》（周臣、唐寅、陸治、莫是龍、邵彌五家七開）、吳湖帆、張大千、溥心畬三家《樸園圖》（今為私人收藏）等，上述有些作品近年曾出現於海內外拍賣市場，買家競投，「天價」屢出，也體現了當今收藏家、投資家對其藏品的認可與青睞。

朱省齋讀書頗勤，用功亦深，尤其熟悉歷代書畫著錄，所以本書中還有許多轉錄前人

文字而撰寫的文章，比如〈鑒賞家與好事家〉、〈論書畫南北〉、〈論書聖之稱〉、〈論畫品及鑒賞〉、〈黃公望《秋山圖》始末記〉、〈黃公望《富春山居圖卷》始末記〉、〈唐伯虎與張夢晉〉等。此類文章大多延續了傳統文人士大夫的鑒賞筆記風格，讀文賞畫，相得益彰。《省齋讀畫記》是朱氏第一本書畫鑒賞之書，也堪稱其「代表作」。張大千特為之繪一高士讀畫圖作為封面，並題曰：「省齋道兄讀畫記撰成為寫此。大千弟張爰。」可謂殊榮。

《書畫隨筆》收入文章三十一篇，其中〈八大山人《醉翁吟》書卷〉、〈《大風堂名跡》第四集〉、〈趙氏三世《人馬圖》〉、〈黃山谷《伏波神祠詩》書卷〉、〈《王羲之《行穰帖》〉、〈宋明書畫詩翰小品〉、〈宋元書畫名跡小記〉等，均與張大千及其收藏有關，也是今人研究張大千鑒藏具有相當參考價值的文章。

本書出版之前，朱、張二人還處在「蜜月」期，交往甚密。一九五二年秋天，朱氏在香港購得八大山人行書《醉翁吟》卷（今藏日本泉屋博古館），並在卷首鈐朱文連珠印「省齋」、朱文方印「梁溪朱氏省齋珍藏書畫之印」。卷後有張大千恩師曾熙（農髯）癸亥（一九二三年）新秋跋記。後朱氏攜此書卷赴日本，得到島田修二郎和住友寬一的「大加讚賞，歎為罕見」，並由京都便利堂珂羅版影印出版。此書卷原為張大千所藏，朱氏於一九五三年夏遂將此書卷割愛寄贈南美，並在卷末跋記因緣，楚弓楚得，完璧歸趙，可謂藝林佳話。但若干年後，張大千或因建造八德園而急需資金，遂將此書卷售與住友寬一。試想

朱氏後來在得知此事時，內心之鬱悶、苦澀之情。

在〈名跡續紛錄〉一文中，記錄了佚名絹本設色《宋惲王題《吳中三賢像》》卷（今藏美國華盛頓佛利爾美術館），畫范蠡、張翰、陸龜蒙三人像，無款，有宋端惲王題七絕三首，卷末拖尾紙上有溥心畬依韻題七絕三首，跋中有云：「宋惲郡王楷題吳中三賢畫像，運筆超邁，傅色古豔，當是五代宋初人筆，豈王齊翰、王居正流輩之所作耶？因步卷中原韻題後。溥儒並識。」朱氏曾與溥心畬、張大千在日本某藏家（香宋樓主）處同觀此圖，他在文中寫道：「案此圖為項子京所舊藏，圖身首末除有項氏藏章數十外，並有『晉國奎章』『晉府圖書』大方印二。原卷必有宋元明人跋記，惜已不存，以致無可稽考。但筆墨之高古，鄙意當在故宮所藏孫位《高逸圖》之上；大千、心畬與我同觀此圖，亦頗同意於我的見解。」

殊不知此圖卷正是在旁一同觀賞的張大千數年之前偽贗之作，頗令人發噱。一九五七年七月，佛利爾美術館從紐約日籍古董商瀨尾梅雄處購藏此圖卷。詳情可參閱傅申〈張大千仿製李公麟《吳中三賢圖》的研究〉（《雄獅美術》一九九二年四月號）。

本書中的〈讀《畫苑掇英》〉和〈評《中國歷代書畫選》〉二文，分別對上海人民美術出版的《畫苑掇英》三冊（南京博物院、上海博物館、上海圖書館藏品）和臺灣「教育部中華叢書委員會」出版的《中國歷代書畫選》（臺灣國立故宮博物院、中央博物院藏品）兩部畫冊進行了書評。朱氏評價前者「是近年來所見關於影印中國名畫的難得之作」，而批評後

者的印刷水準和編輯的常識與眼力（所選用書畫作品不精）皆「不能不大失所望」；並另擬了應該增加的書畫名作四十件目錄，不得不說他的鑒賞眼力確實遠遠高出此書的編撰者。所以，他在文末略帶嘲諷地寫道：「鄙人記得於三個月前，曾在東京看到《蔣夫人畫集》的精印樣本，富麗堂皇，無以復加。竊思臺灣諸公倘能將這種『努力』也同樣地用之於印行《中國歷代書畫選》上，則此集之盡善盡美，定可預卜。」

《海外所見中國名畫錄》全書分圖片和二十四篇文章兩部分，主要是日本關西地區公私收藏中國古代繪畫的鑒賞隨筆，或詳或簡，其中涉及大阪市立美術館藏品有十二篇，如吳道子（傳）《送子天王圖》卷（晚清羅文俊舊藏）、李成、王曉《讀碑窠石圖》軸（清末完顏景賢舊藏）、龔開《駿骨圖》卷（清宮內府舊藏）、宮素然《明妃出塞圖》卷（民國顏世清舊藏）、宋人《盧鴻草堂十志圖》卷（完顏景賢舊藏）、鄭思肖《墨蘭圖》卷（清宮內府舊藏）、易元吉《聚猿圖》卷（清末恭王府舊藏）、王淵《竹雀圖》軸、八大山人《彩筆山水圖》軸、石濤《東坡詩意圖冊》（民國廉泉舊藏）、吳歷《江南春色圖》卷（清張庚舊藏）等，均為阿部房次郎之子阿部孝次郎於一九四三年（昭和十八年）捐贈之物。

另有山本悌二郎澄懷堂藏宋徽宗《五色鸚鵡圖》卷（清末恭王府舊藏，今藏美國波士頓美術館）、《澄懷堂藏扇錄》（明代名家書畫扇面冊三種）；藤井善助有鄰館藏宋徽宗《寫生珍禽圖》卷（清宮內府舊藏，今藏上海龍美術館）、《宋元明各家名繪冊》（《宋元合璧

冊》、《宋元明各家山水集冊》、《宋人集繪》三種）、王庭筠《幽竹枯槎圖》卷（清宮內府舊藏）；黑川古文化研究所藏董元（源）《寒林重汀圖》軸（董其昌題詩堂「魏府收藏董元畫天下第一」）；其他還有牧溪與梁楷畫作、倪瓚《疏林圖》軸、吳鎮《湖船圖》卷、馬文壁《幽居圖》卷、角川源義藏沈周《送吳匏庵行》卷（今為海外私人收藏）、住友寬一泉屋博古館藏清初「四僧」書畫七件等，均為中國古代書畫傳世名跡。朱氏在本書〈大阪美術館之收藏〉一文末感慨說道：「祖國之寶，而竟淪落異邦，永劫不返，殊可歎也！」

在〈記蘇東坡《寒食帖》〉一文中有一段記載：「（抗戰）勝利之後，大千與余，同寓香港，大千對於斯帖及李龍眠《五馬圖》兩卷，深為關懷，而尤惓惓於前者。良以二十五年前（唐宋元明展覽會與宋元明清展覽會之間）曾在菊池惺惺堂私邸中獲睹此卷，念念不忘，當時並承菊池氏贈以珂羅版影印本一卷，旋為譚瓶齋所見，愛而假去，後即永未歸還者也。五年之前，大千囑余馳函東京日友探詢，嗣得覆書，兩卷索價美金萬二，當時以如此鉅數，籌措不易，因覆以先購蘇書，備金三千，議既成矣，大千即專程赴日，不意早二日已為臺灣王雪艇所知，立電所謂『駐日代表』郭則生，益以一百五十金而先落其手中矣。」此文寫於戊戌（一九五八年）驚蟄（三月六日），故文中「五年之前」即一九五三年。現根據《王世杰日記》可知，王世杰於一九四八年已託人向日本藏家商購《寒食帖》；最終於一九五〇年十二月委託郭則生以三千五百美金購得（見王氏手書購藏書畫記錄冊：蘇軾《寒食帖》卷

卅九年十二月 美金三千五百元）。故何來朱氏所說的張大千於一九五三年專程飛赴日本購

買《寒食帖》之事？即便是一九五〇年，則張大千此年旅居印度大吉嶺，未曾去過日本。

朱省齋一生曾多次到日本鑑賞和購藏中國古代書畫，與日本的一些著名收藏家、繪畫史

學家和公私博物館等均關係良好，比如著名學者神田喜一郎、島田修二郎、田中一松、今村

龍一，收藏家藤井紫城等。如果沒有這二流學者和名人的引見或介紹，那些公私收藏者或

許根本就不可能會接待他，更不用說是鑑賞藏品了。

《畫人畫事》全書收錄文章四十二篇，附錄二篇，文章主要可分為幾大部分內容：古代

繪畫鑑賞和畫家史料、近現代畫家逸事和作品鑑賞、古代繪畫集閱讀和古代畫展參觀等。

在現代畫家中有關於齊白石、余紹宋、溥心畬、張大千、黃賓虹、吳湖帆、于非闇、

黃永玉父子等的文章。在〈溥心畬風趣獨具〉一文中，將溥心畬與張大千兩人作比較時說：

「溥心畬與張大千雖是幾十年的老朋友，但彼此之間，貌合神離，因為一是胸無城府，一則

工於心計，兩個人的性格，完全是不相投的。心畬最不滿意大千的是常被大千所『利用』，

例如請他題簽古畫，而那些古畫又從來沒有經他看過的。比如說吧，好幾年以前心畬在臺

北，他接到大千自南美寄去的信，內附簽條一紙，請他寫『董元萬木奇峰圖無上神品』十個

字，並請他署名蓋章。他說：『誰知道那幅畫是真是假呢？但又不好意思不寫啊。』其天真

可見。」所述基本屬實可信。

導讀之二：晚知書畫真有益——朱省齋五本書畫著作簡述

〇53

在〈吳湖帆的寶藏——一角富春圖〉一文中，朱氏將吳湖帆與張大千兩人的藏品作了比較：「當代以畫家而兼藏家名聞於世的，嚴格地說來，只有二人：一是大風堂主人張大千先生，一是梅景書屋主人吳湖帆先生。可是大千所藏，遠不如湖帆之真而可信。因為大風堂的東西，除了海內外皆知的顧閎中《韓熙載夜宴圖》及董源《瀟湘圖》兩件名跡，已經由不佞介紹售於北京故宮博物院繪畫館之外，其餘諸件，大多虛虛實實，實實虛虛，未可完全徵信。尤其是他所自詡收藏最富的明末四僧八大、石濤、石溪、漸江，以及陳老蓮諸跡，其中固不乏佳品，可是大多混有他自己的『傑作』在內，所以更令普通人捉摸不清。（雖然在明眼人看來是不難辨別其真假的。）梅景書屋的所藏則不然，諸如文、沈、仇、唐以至『四王』、吳惲，沒有一件不是真實可靠，很少有疑問的。」以上所述有失偏頗，亦似明顯帶有某些恩怨情緒。

朱、張兩人後來「交惡」（張大千對此終生未置一詞），且老死不相往來。朱在〈讀《藝苑菁華錄》〉一文中寫道：「張氏寬袍長鬚，談吐風生，他的儀表足令任何人一望而知其為一個藝術家，鄙人在拙著《書畫隨筆》之〈記大風堂主人〉一文中，亦嘗極稱之。可惜近年來他好戴一隻類似京劇中員外帽，並且有時手裡還牽了一隻猴子，於是不倫不類，頗像一個江湖術士。」朱氏此文看似是借一位臺北姓虞人士對張大千做偽進行抨擊，而實是朱氏自己在發洩對張大千的諸多不滿。

本書附錄中的〈論書畫鑒賞之不易〉一文，引經據典闡述書畫鑒賞絕非易事。並以圖片來說明許多出版著錄的畫冊中的名家作品實是偽作，有些甚至是低仿之作。被朱氏批評鑒賞眼力不精的有著名古文字學家董作賓、瑞典研究中國繪畫史學者喜龍仁博士、日本著名鑒賞家長尾甲、著名收藏家住友寬一等人。朱氏認為中國古代可以稱為名副其實的真正書畫鑒賞家有宋代米芾、明代董其昌、清代安岐，當代數一數二鑒賞家有張珩、吳湖帆、葉恭綽。他在文章結尾中說：「總而言之，統而言之，本文開頭第一句日：『賞鑒是一件難事，而書畫的賞鑒則尤是難事之難事，』應該是萬古不磨之論。」

《藝苑談往》收錄文章八十五篇，其中有兩篇日記摘要：〈宋元明清名畫觀賞記：「北京十日」摘要〉、〈《天下第一王叔明畫·青卞隱居圖》拜觀記：「上海一周」摘要〉，記錄朱氏一九五七年五月十一日至五月二十六日在北京、上海兩地訪友和鑒賞書畫的歷程。在北京遇見的故友曹聚仁、冒鶴亭、邵力子、周作人、徐邦達、何香凝、張珩、徐一士等人，參觀故宮博物院古書畫庫房和北京文物調查小組古書畫展覽，應文化部邀請參觀北京中國畫院成立紀念畫展，應葉恭綽邀請參加北京國畫院成立午餐會，還順訪北海、琉璃廠等。在上海期間見了故友徐森玉、謝稚柳、吳湖帆、周黎庵、瞿兌之、金性堯、馬公愚等人，參觀上海美術館、博物館、上海文物管理委員會等，還觀看了龐萊臣之子龐冰履的書畫收藏，與吳湖帆等人聽戲、宴敘。從上述日記中可知，他與大陸文博界和書畫界關係甚密，而且官方接

待的規格也頗高。因為在當時一般人是無法進入故宮博物院、上海博物館和上海文物委員會的庫房參觀的。也由此可知，朱氏有可能是當年大陸文物部門在香港地區秘購古代書畫的「內線」之一。

〈董北苑《瀟湘圖》始末記〉、〈顧閎中《韓熙載夜宴圖》的故事〉兩篇長文，曾屢被海內外研究張大千的學者所引用。朱氏在二文中敘述了自己如何勸說張大千將此二圖買給大陸文物部門的經過，並說：「這兩幅歷史上的劇跡，在外面流浪了幾十年之後，居然又復歸祖國的懷抱而為人民所共有共用了，這該是何等慶幸的事啊。尤其以我個人來說，一則幸得適逢其會，身預其事；二則對大千的卒能『深明大義』，而且名利雙收，是感覺得非常可以欣慰的。」暫且不管此事的真相究竟如何，但朱氏似可能從中參與了「斡旋」工作。從朱氏以往的從政經歷和生平履歷來看，他似對當時的臺灣當局並無好感，也註定了他在個人情感上明顯傾向於大陸。

本書中還有朱氏在香港和日本購藏的部分書畫，以及在私人收藏家處鑒賞書畫的文章。他曾經收藏一卷《王寵詩帖》，行草書自作七絕三首，擘窠大字，雄壯飛逸。款署「壬辰九月二日」（即嘉靖十一年），是王寵三十九歲時所作。此詩帖原為清宮內府舊藏（《石渠寶笈初編·御書房》著錄），亦見《故宮已佚書畫目錄》，帖後有吳湖帆跋記。此詩帖與《白雀寺詩卷》（現藏蘇州博物館）、《訪王元肅虞山不值詩卷》（現藏重慶博物館）和《荷花

蕩六絕句詩卷》（現藏美國佛利爾美術館），堪稱王寵晚期四大行草書卷，可惜不知此帖今藏何處？

本書末有一篇短文〈羅振玉與王國維〉，影射他與張大千兩人的「交惡」恩怨。「讀《溥儀自傳》，世人乃知羅振玉與王國維關係之真相，令人慨然。客有問余者曰：『子與今之「國畫大師」，昔日非契同金蘭，何今日之情若參商耶？』余曰誠然。所謂『國畫大師』與余之關係，蓋亦猶羅振玉與王國維之關係也，此中經過，一言難盡；大白於天下，終有其日。所不同者，此『國畫大師』之手段，則尤比羅氏為詭譎，而王氏之行為，乃更較鄙人為愚蠢耳！客聞之恍然大悟，嘻然而退。」在〈記吳漁山〉一文中說：「石谷（注：即王翬）是名利場中人，與今日所謂『藝術大師』（注：即張大千）相同。」在一九六四年一月的〈王羲之《行穰帖》〉一文中也寫道：「大千十年來僑居巴西，朝夕與達官鉅賈為伍，也經營『有術』，聞其所居廣有千畝，蓄有珍禽異獸，且兼有庭園之勝，宜其躊躇滿志，樂不思蜀，而反視祖國為異域矣！」關於朱氏與張大千「交惡」始末，筆者已經寫有〈張大千與朱省齋〉一文（拙著《百年藝林本事》，北京中華書局出版），在此不再展開詳述。

朱省齋通常在鑑賞一件古書畫時，會盡可能記述作品的材質（紙絹）、尺寸、題簽、題跋、印章、著錄、流傳和現在藏家等的資料；如果有可能，他還會記錄作品的當時成交價格等相關資訊。而這些當時看似有意或無意的文字，卻對後人研究一件作品的遞藏歷史提供了

頗為珍稀的參考史料。但其中也有訛誤，如一九五七年張大千將韓幹《圉人呈馬圖》卷以六萬五千美金售與巴黎博物館。此圖卷今藏美國紐約大都會藝術博物館，該館於一九四七年從某基金會購入，與張大千無關。

一九七〇年十二月九日，朱省齋因心臟病突發而病逝於香港九龍寓所。他晚年非常喜歡宋代詩人陳師道（後山）的兩句詩：「晚知書畫真有益，卻悔歲月來無多。」這也或許是他晚年旅港生涯的真實寫照吧？今從他的五本著作來看，他在對某些古書畫作真偽鑒定時所出現的斷代偏差或真偽誤鑒，是受到了當時資訊有限的制約，不足為怪，可以理解。因為他是一個文人型的以藏養藏的鑒藏家，而並不是一個嚴格意義上的書畫史學者。但他在當時已經做到了他力所能及的一切，後人對此不應苛責。與同時代的一批香港收藏家相比，他堪稱此道「麟鳳」，也的確高了同儕至少一二個檔次。在他一生的鑒藏生涯中，有幾人對他的影響不容忽視。早年曾得到過著名畫家、鑒藏家金城（北樓）的指點，中年得益於好友吳湖帆和外舅梁鴻志（眾異）的傳授解惑，而且受益終身。朱省齋晚年因財力所限（無法與陳仁濤、王南屏等人相比），而最終未能成為頂級的大鑒藏家，但卻憑自己的眼力、學識成為了當時一流的鑒藏家，並時有「撿漏」的佳話。

平心而論，朱省齋的著作至今仍值得一讀。雖然其中某些內容的參考價值已並不很大（如摘錄前人著錄文字等），但他注重作品本身的筆墨風格和歷代遞藏流傳的研究，而不人

畫人畫事

〇五八

云亦云，絕非一般附庸風雅的「好事家」可比。另外，他還是上世紀五六十年代，中國古代書畫在海外流失或回流過程中重要的「適逢其會，身預其事」者之一，所以今人不應將其輕易遺忘。

萬君超

二〇二一年二月於上海

編按：本書出版後承蒙萬君超先生指正，二版已更正若干訛誤，特此致謝。

目次

308

301

弁言

旅居海外，十載有餘，光陰虛擲，百事無成。唯有對於書畫一道，則始終樂此不疲，自問尚略有所得；因此平日偶有寫作，亦輒以關於這一方面的為多。不過雜零狗碎，殊不足道耳。

這一本冊子裡的所集，是鄙人最近三四年來在本港各報以及雜誌上所發表過的舊作，因恐日久散失，難於檢查，遂就手頭所剪存的彙集起來，勉強成冊；既無條理，復不成系統，且因剪存的時候，雜亂無章，並未註明當時刊出的日期，以致前後顛倒，尤所難免，讀者諒之。

陳後山詩有云：「晚知書畫真有益，卻悔歲月來無多。」這兩句最為不佞所擊節，嘆為知言。十年前我曾請陳巨來先生將此刻一方章，有時於所得名跡上鈐之，以誌欣賞。又以前曾承知堂老人書集陸放翁詩「多難祗成雙鬢改，浮名不作一錢看。」二句為贈，亦頗能切合不佞生平之心境，並誌不忘云。

壬寅秋日省齋主人識於香港蝸居

狄平子的秘笈——《青卞隱居圖》

五、六十年來，國人凡是稍稍研究藝術和玩玩書畫的，當無有不知狄平子其人。還有，凡是知道元四大畫家之一的王叔明的大名的，當也無有不知《青卞隱居圖》其畫的。

狄平子，名葆賢，字楚青，江蘇溧陽人。他是上海有正書局的創辦人，有正書局以影印唐宋元明清書畫法帖數百種及刊行《中國名畫集》數十期名於世，同時上海的同業如神州國光社、藝苑真賞社、商務印書館、文明書局等皆所不敵。

平子富收藏，善鑑賞，而自己也能畫；這是家學淵源的關係，因為他的父親狄曼農先生也是一個名藏家。平子《平等閣筆記》中有曰：

先君子嗜畫若性命，張四壁者，悉歷代名人手蹟。余自幼即寢饋其中，凡遇名畫，筆致高逸，未易驟領悟者，輒苦思焦索，往往至廢餐忘寢；然甚以為樂，久而不厭也。稍長涉世，遇事事物物，其理之不可驟解者，亦輒以畫理推測之；事近可哂，然天下

本無二理，世界亦一畫圖，而余略有心得者，又只畫理一途，畫理以外，則皆浮光掠影，未能深造。若以研究畫理之艱苦例之，則謂此外一無所知，一無所能可矣。

余所心得者，惟山水一門。；花卉人物，則已不敢自信，因余於山水佳者，嘗自臨摹，而花卉人物，則未曾命筆故也。

其實，平子的山水並不十分出色，倒是畫兩筆墨竹，還有相當風韻。

講到他的收藏，自以王叔明的《青卞隱居圖》為最有名。這一幅畫之所以特別有名是有緣故的：第一，因為在這一幅圖的隔水綾上有董其昌書題「天下第一王叔明畫」八字，顯出其特別不凡；第二，則因狄曼農在江西做官時，他的上司覬覦此圖，意欲豪奪，曼農不允，險些引起殺身之大禍。關於此事，《平等閣筆記》中有一則記之曰：

先君子生平最寶愛之畫有二，一為王叔明《青卞隱居圖》立軸，有董香光書「天下第一王叔明畫」八大字橫列於上方，在華亭當日，已推重如此，誠山樵生平最得意之筆也。一為宋人畫《五老圖》冊，自宋元以來，名人多有題誌於後。此二者，先君子皆不肯輕易示人。同治初年，先君子宦遊江西時，王某某以道員權贛臬，聞而知之，欲

奪《青卞圖》，不得而啣於心。歲戊辰，先君子授都昌宰，邑俗強悍，適兩大族械鬥案起，不聽彈壓，王乃藉詞委某某道員，先後帶兵駐邑境，相持年餘，致欲加鄉民以叛亂之名，而洗蕩其村舍。先君子以死力爭，王乃屬某道員諷以意，謂若《青卞圖》必不可得，則《五老圖》亦可。先君子乃嘆曰：「因一畫而殺身破家，吾所不惜。《清明上河圖》之前車，吾固願蹈之，決不甘以己心愛之物，任人豪奪以去。惟因此一畫而或至多殺戮無辜之愚民，則吾撫衷誠有所未安，不能不權衡輕重於其際矣」於是遂以《五老圖》歸之，事乃解。向例上官蒞境，州縣供給一切，謂之辦差，而軍事為尤甚，其費則邑宰任之，綜計此事所費，已不下二萬金矣。至光緒癸巳、甲午之間，其子某某侍御，以此冊售盛伯希祭酒，後幅又加有胡、曾、左、李諸氏之題識，今尚在祭酒家；惜余遊京師時，未得一見，為可憾耳。

又有記曰：

《青卞圖》畫樹用濃墨，畫山用枯筆，筆墨極顯露；而雄渾靈奇，卻無絲毫筆墨之跡，誠畫苑上上品矣。吾向論小說之《紅樓》、《水滸》，有筆有墨者也；《金瓶》，無筆無墨者也；不意此畫有筆墨而仍無筆墨，又是一般境界矣。

此圖之所以特別名貴，其主要原因，略如上述。此外，因為此圖先前曾經明清兩代名鑑

藏家華中甫、安儀周二氏所藏，及後又入清內府《寶笈》，所以，也是造成其所以特別名貴

的附帶條件之一。安氏《墨緣彙觀》中關於此圖的記載如下：：

王蒙《青卞隱居圖》：：白紙本，中掛幅，長四尺一寸有餘，濶一尺二寸五分。此圖

水墨山水，滿幅淋漓，山頂多作礬頭皴法，麻披而兼解索；苔點加以破墨，長點更為

新奇；此乃自開生面者。其間山勢峋嶙，林木交錯，一人曳杖步於山徑，畫左山林深

處，結廬數間，堂內一人，倚床抱膝而坐，甚得幽致，此乃隱居之所也。案：叔明作

畫，多宗董巨，有時追宗右丞，界畫法衛賢。此圖全用巨然法，其荒率峭逸，而又超

乎巨師之外；董文敏題為山樵第一山水，非虛美也。右首題：「至正廿六年四月，黃

鶴山人王叔明畫青卞隱居圖。」右上角押「趙」字朱文印，下角有「魏國世家」白

文印，左上角有趙姓白文印，下角押「貞白齋」白文印。此圖為明錫山華氏中甫所

藏，內有「真賞」朱文瓢印、「華夏」白文印、及頂墨林詬印。上藏經紙詩塘董文

敏題云：：

筆墨精妙王右軍，澄懷觀道宗少文；

王侯筆力能扛鼎，五百年來無此君。

倪雲林贊山樵詩也。此圖神氣淋漓，縱橫瀟洒，實山樵第一得意山水，倪元鎮退舍宜矣。庚申中秋日，題於金昌門季白舟中，董其昌。

上綾隔水，文敏又題：「天下第一王叔明畫」，此八字排書，字大寸許，款其昌。

《石渠寶笈》關於此圖的著錄，大致亦與上相同，茲不復引。

讀了上述，我想凡是沒有觀過此圖的人，應當也可以對於此圖想像得到一個概略的面貌了吧？

十七、八年以前，不佞正在上海主辦「古今出版社」，有一天，文友吳湖帆先生忽然興高采烈的來告訴我，說他聽得狄氏後人有將《青卞圖》出賣的消息，開價一百根金條（約合目前港幣三十萬元），問我願否同他合資購買。我欣然答應，託他竭力進行。四、五日後，我在家裡舉行一個茶會，賓客有冒鶴亭、梅畹華、馮幼偉、吳震修諸氏，湖帆亦是其中之一，當時我就順便問他進行之事如何。他說，一、兩天前葉遐庵先生特地去通知他，說關於《青卞圖》事，他本人早已與狄氏後人談得差不多了，現在外傳我們亦想購買此畫，因之前

途認為奇貨可居，頗影響他的談判云云。湖帆又云，我們不便與譽老競爭此事，不如罷手，以免引起誤會，問我是否同意。我一笑允之。

不料一個月之後，湖帆忽然忿忿的告訴我說，《青卞圖》已為魏廷榮買去了，並大怨譽老之誤了我們的好夢；我聽了不知如何回答方好，又只得一笑了之了。

魏廷榮買了這幅《青卞圖》之後，得意非常，特設盛宴，邀請湖帆和我到他的別墅裡去觀賞。這一件事當時轟動了上海整個的藝苑，現在回想起來，猶有餘味呢。

前年五月，我曾北上作京滬之行，五月二十二日前往上海市文物保管委員會去看畫，則這幅《青卞圖》也赫然在內，不禁喜出望外！原來此圖現已為國家所公有，非復魏氏一人的秘笈了，快何如之。當天我又得聚精會神，細心觀摩；真是翰墨有緣，可以謂之三生有幸了。

附記

現在的《青卞隱居圖》，圖中除了上引《墨緣彙觀》中所載外，復加有安儀周的鑑藏章及乾隆八璽與御題。此外，圖下方白綾上並有近人題記七則如下：

（一）：「光緒丙午四月，漚尹、太夷同題。」

（二）：「光緒丁未十月，上虞羅振玉觀。」

（三）：「此畫余自丙午歲觀後，夢寐不忘；戊申三月，京師南歸，冒雨過平等閣，重觀竟日。歸安金城並記。」

（四）：「光緒戊申四月遊滬，得從平等閣觀此神品；余家舊藏山居圖，他日當攜來就質也。閩縣陳寶琛識。」

（五）：「民國廿一年八月八日，張學良拜觀於北平綏靖主任公署。」

（六）：「冒廣生葉恭綽同觀。」

（七）：「甲申四月，吳湖帆謹觀。」

黃賓虹博學多聞

在近百年來我國的名畫家中，如果以博學多聞來說，我想大概不能不推黃賓虹先生為第一了吧。

先生名質，字樸存，安徽歙縣人。他生於一八六四年，卒於一九五五年，享年九十二歲。據說，他在十歲的時候，就早已開始專心學習繪畫了，那麼計算起來，豈非他畢生在藝術園地裡十十足足的辛苦耕耘了八十多個寒暑？這麼悠久的時間，我想恐怕又為古今中外的任何畫家所不能比擬的吧。

正因如此，那就無怪他在藝術方面的卓越成就了。世人大多只知他一生遊盡了國內的千山萬水，留傳了一萬多張的珍貴畫稿，殊不知除此以外，他一生還曾寫了數百萬關於金石學、文字學、繪畫學的理論和史實等等的文字，這個功績，更非任何畫家所能企及的呢。

他的博學多聞──尤其是關於藝術方面的，除見於與鄧實合編的《美術叢書》（上海神州國光社出版）一百二十冊外，復見於他自著的《古畫微》（上海商務印書館出版）一

書——這一本書字數雖不很多，可是內容相當精闢，極有價值。余紹宋在他的《書畫書錄解題》一書內評之曰：「書凡二十四篇，敘述歷代及各派繪畫之大凡與其特色，頗有見地；其前六篇尤精到。」非常恰當。

其實，不佞所最欣賞他的倒並不在這些宏文鉅著，卻是他零零碎碎在國內雜誌上所發表的掌故小品——尤其是關於明清畫家的軼事珍聞，大多為一般人們所不知，普通書上所未見的。這些文字，大概他都出之以筆名或別號，如南北議和之先，在高奇父與高奇峰合辦的《真相畫報》中，他都是以「大千」、「予向」、「濱虹」等名為之撰文的。（關於此事，還有一個趣聞：二十多年前他寓居北京的時候，有一次在稷園雅集裡，已故的名刻印家壽石工曾向張大千開玩笑，當眾讚其偷竊黃賓虹的名號，一時大家為之譁然；這是千真萬確的事，不但見之賓虹自己所寫的文字中，並且現在台北的溥心畬當時也曾在場目擊，事後他還逢人便講，津津樂道呢。）

其後，民國十五年上海藝觀學會所出的《藝觀》雜誌裡，他所寫的〈籀盧畫談〉一文，當時尤每期為我所必讀。其中所寫如〈張大風論畫〉、〈陳老蓮論畫〉、〈徐俟齋祠堂〉、〈萬年少軼事〉、〈王烟客與王石谷之鑑古〉、〈王烟客與復社之齟齬〉、〈上官竹莊之高弟〉、〈陳老蓮之古道〉、〈顧橫波之艷史〉、〈王麓臺與王阮亭之比較〉、〈王尊古之先幾〉、〈何文煌之竹坡圖〉、〈垢道人之交游〉、〈元公晚年畫〉、〈李晴江之軼事〉、

〈戴鷹阿之高誼〉、〈石溪之畫禪〉、〈王安節非熱客〉、〈周璕多賢師友〉、〈蕭雲從之畫品〉、〈王石谷之知遇〉、〈王椒畦逸事〉、〈傅青主之道慧〉、〈傅青主外號之多〉、〈傅青主之鑑別〉、〈傅青主之轉徙〉、〈王忘庵之尚德〉、〈金冬心之窮況〉、〈金孝章之軼事〉、〈桑楚執之能詩〉、〈吳漁山入天主教會〉、〈沈石田畫〉、〈白鵲圖〉、〈湯豹處之繪水〉、〈畫禪中有兩髠殘〉、〈僧漸江之高行〉、〈呂半隱之善畫空處〉、〈龔半千之論畫〉、〈龔半千畫之氣韻〉、〈黎美周之詩才〉、〈畫徵錄成於江西〉諸則，廣徵博引，無不言之有物。又其後在民國廿九年瞿兌之主編的北京《中和》雜誌裡，他又有〈畫談〉、〈庚辰降生之書畫家〉、〈醫無閭摩厓巨手之書畫〉、〈漸江大師軼聞〉、〈垢道人佚事〉、〈垢道人遺著〉諸文，則更取材宏富，具見其淵博。兌之後嘗在拙編《古今》雜誌中為文以紀之，其中有曰：

　七十以前本僑滬瀆，江南人士往還不少。晚膺藝專之聘講學，未幾即遭世變，屯留舊京，愁然憂時。既不能奮飛，遂日走廠肆披求名蹟與異書，懇懇款款，終日埋首於几案間，不問外事。惟遇有與談藝術者，輒津津不能自休。嘗謂中華民族所以翹然於大地之上而其精神浩然長存者，惟其藝術之獨特。故我輩他無所貢獻，惟有勤勤於此，思有以發其秘奧，與世人共見；即不能，亦當竭其力所及，整理而保存之，開闢蹊

徑，以待來者。不然，則遺緒斬絕，後人雖欲措手而無從矣。故與有力者言，必勸其提倡藝術；與同道者言，必勸其力求取法乎上；與後進言，則必相其性之所近，指示而誘策之。無問所學之如何，一以貫通吾國藝術的精神為歸。不徒畫苑之宗匠，抑近時講國學者之廣大教主也。

所論甚允。區區希望國內有心人士，今後能將賓虹先生生平的所有著述——已發表的和未發表的，全部加以整理，彙集而出版之，那麼豈止嘉惠士林，必將為藝苑放一異彩，這是應該可以斷言的。

余越園書畫解題

我國關於書畫之作，自古以來，浩如烟海，不可勝數；究竟那些書籍是有價值的？其優點何在？那些書籍是無價值的？其短處何在？凡此皆為初學之士所感到莫名其妙，而無所適從的。

可是，自從余越園的《書畫書錄解題》一書出，以上所說的那些困難，大致就可迎刃而解了。

《書畫書錄解題》凡十二卷，六冊，一九三二年國立北平圖書館出版，當時定價國幣四元。是書編制共分十類，曰：史傳、作法、論述、品藻、題贊、著錄、雜識、叢輯、偽託、散佚。

史傳門內復分歷代史、專史、小傳、通史四目。

作法門內分體製、圖譜、歌訣、法則四目。

論述門內分概論、通論、專論、雜論、詩篇五目。

品藻門內分品第、評隲、比況、雜評四目。

題贊門內分贊頌、題詠、名蹟跋、題自作、雜題五目。

著錄門內分記事、前代內府所藏、一家所藏、鑑賞、集錄五目。

雜識門內分純言書畫者、不純言書畫者二目。

叢輯門內分叢書、類書、叢纂、類纂、摘鈔五目。

偽託門內分書部、畫部、書畫部三目。

散佚門內也分書部、畫部、書畫三目。

誠所謂包羅萬象，洋洋大觀。

據卷首林志鈞（宰平）序中所言，有云：「目錄學至有清一代而極盛，而書畫書籍之專目及解題，則以越園為首創，是可以不朽矣！所著錄自東漢迄今代，為書凡得八百六十種（別見及附見諸書不計），越園一一通覽無遺，絕無焦竑作《國史經籍志》、尤侗作《明史藝文志》摭拾舊目，顛倒掛漏之病，則盡見原書與否之異爾。……」又據「序例」中越園自述，其第四條（共六十七條）曰：「本編必曾見其書者始行收入，其未見各書因不能確知其屬於何類，故別輯『未見』一篇，列於十類之後，以俟續補。」這可見越園之博學與審慎，純然有真正學者的精神。林序中又有云：「越園平時讀書，無堅不破，精悍異於常人；及乎著述，則審慎謙挹，欿然若有所不足。後之人能以越園為學之精神讀是編，其或益有所發

明，未可知也。近儒有言，不通《漢·藝文志》，不可以讀天下書；《藝文志》者，學問之眉目，著述之門戶也。（王鳴盛述金榜語，見《十七史商榷》）。吾亦謂不讀《書畫書錄解題》，不可以論中國書畫藝術；世有知言者，其不以吾言為過當乎？」這是一點也不錯的，並非過當也。

是書概略，具如上述，其廣博可以窺見。書中的體制是：先將所錄引的書名寫出略敘本末，然後再加以編者自己的意見，並附歷代各家的批評，提綱舉要，使讀者得以一目了然。隨舉一例如下。

書中第九類「偽託」門內（見第九卷十六頁）之記鼎鼎大名的都穆《鐵網珊瑚》一書曰：

《鐵網珊瑚》，二十卷，乾隆戊寅都氏刊本，舊題明都穆撰。

是書為奸黠書賈雜裒成編，借穆之名以行，四庫言之最當。初無刊本，乾隆戊寅，其七世孫肇竟誤以為其祖遺書，節衣貶食，而授之梓，乞沈歸愚為之序；歸愚亦已疑其非出於元敬，特未便明言耳。沈歸愚序略曰：「秀水朱竹垞先生常言，前代祝京兆《九朝野記》，徐迪功《剪勝野聞》，往往記載非實；惟都少卿《南濠文跋》、《西使記》、《金薤琳琅》、《聽雨記》，談事必典核，可備稽古之助。吳邑舊志稱，公

著述最富，刻行者二十種，而不及《鐵網珊瑚》。豈是書成之獨後，未付剞劂邪？抑兵燹之後，板畫漫漶邪？不然何以傳鈔雖廣，而刻本希遘也？公七世孫肇斌將授之梓，屬余為序。」

四庫提要曰：

是書與世傳朱存理《鐵網珊瑚》同名，然存理之書，分書品、畫品二門，備錄題跋印記，為張丑、郁文慶諸書所宗。是書則前四卷皆穆所為諸書序跋及書畫題跋，卷五以下，即穆所作寓意編；蓋穆嘗以所見書畫，別為一書，此又以類相從，附於書目之後。然其中忽雜入《書畫銘心錄》，乃何良俊所撰。第七卷內「鶴鵲」一條，忽又標《爾雅》二字之目，皆不可解。至第九卷雜錄、硯銘，皆採自諸家文集，非親見拓本。第十卷以下，則鈔偽本張掄《紹興古器評》。十二卷以下，則鈔湯垕《畫鑑》。十五卷後半以下，則鈔趙希鵠《洞天新錄》。十八卷以下，則鈔周密《雲煙過眼錄》。皆非所自著。蓋奸點書賈，雜裒成編，借穆之名以行也。

此外，書中復有更珍貴的材料，例如第六類「著錄」門內（見第六卷二十頁）之記編者

自己曾祖余恩鏻的《藏拙軒珍賞目》一書，那是他的家藏稿本，原書並未刊行，為外間根本所未見的。記曰：

《藏拙軒珍賞目》，六卷，家藏稿本。清余恩鏻撰。

曾大父鏡波公，官粵中有年，清俸所入，悉以購置書畫。其中所得，以筠清館、風滿樓、南雪齋舊藏為多。茲編即退歸後所錄者，卷一為唐宋，卷二元，卷三明，卷四清，俱屬畫類。；卷五合集錦扇葉，卷六墨蹟法帖。原有題記一帙，考證甚詳，惜已散失。；蓋多為未定之稿，當時未及依次錄入也。曾大父即世時紹宋年始十二，大父及先君又相繼棄養，迭遭家難，故物散失，今所存留，不逮什一；追維手澤，錄此一編，亦猶遺山之譜物故，米庵之表南陽，徒增鳴咽而已。前有同治十一年自序，以書未梓行，謹錄其文於後：

夫荊山之姿，非卞氏三獻，莫辨其為寶；驥北之駿，非伯樂一顧，不知其為良。古今多美玉良馬，而卞氏伯樂不世出，未嘗不嘆識者之難也。況畫學之傳，由唐晉而宋而元而明，專門名家者，代不乏人；往往尺素寸楮，珍同拱璧，市值千金者有之，於是射利之徒，競相摹仿，而真贗混淆，紛然莫辨。嗜古者無所取證，乃一憑諸題識，不

知元李文簡見文湖州墨竹十餘本，皆大書題識，無一真蹟。沈石田先生片縑朝出，午見副本；辨其印而作偽者積有數枚，辨其詩而效書者如出一手。又如董文敏矜慎其畫，請乞者多倩他人應之；僮奴以贋筆相易，亦欣然題署。然則題識果可盡憑歟？近來市肆變幻百出，遇名畫與題跋分裂為二，每有畫真跋假，以畫掩字；畫假跋真，以字掩畫。又有前朝無名氏畫，妄填姓名，或因收藏家以印章題跋為證據，輒依樣彫刻，照本描摹。直幅則列滿邊額，橫卷則排綴首尾，類皆前朝印璽，名人款識，其施之贋本。而俗眼不察，至以燕石為瓊瑤，下駟為駿骨，冀得厚資；而質之古人，要無所損。所惜者，古人真蹟，經歷代名手鑑定者固多，其散布流傳，珍藏家秘不示人而不獲題品者，亦復不少；若一入市儈之手，加以私印，贅以跋語，苟裝點未工，經吹求者指為破綻，將併古人之真蹟亦棄置而不復深辨，良可慨已……。

以上所述，對於書畫界中一班市儈和射利之徒的卑劣行徑，慨乎言之，使得他們的罪惡昭彰，無所遁形。同時也可見假造古畫的固不自今始，事實上是古已有之的了。不過，從前的市儈和射利之徒所假造的大多技術低能，或者只能做到明代的文、沈、唐、仇以至清代的四王、吳、惲而已，不像現在的大多數「藝術大師」技術高明，居然能做到唐宋的韓幹、關仝、董元、巨然、梁楷、易元吉之流的所謂「劇蹟」，可見後來居上，今人之遠勝古人了！

案：余越園名紹宋，別號寒柯，浙江龍游人。擅國畫，山水之外，墨竹尤佳。長書法，行書之外，章草尤佳。家學淵源，復富著述。（余氏七代以來，俱善書畫。）他曾任浙江省文獻委員會主任委員，並主纂《龍游縣志》。關於藝術方面的著作，除了這部《書畫書錄解題》外，復有《畫法要錄》（二編）及《中國畫學源流概觀》等書，並曾主編《金石書畫》週刊數十期（杭州《東南日報》副刊）。

他寫了這部《書畫書錄解題》之後，近人吳辟彊（字詩初）復續寫《書畫書錄解題補》甲編、乙編一卷；吳氏也邃於畫學，所以各解題亦都極精警扼要，不遜余氏的原作。例如其中一則所記曰：

《萬木草堂畫目》，清康有為所藏畫目，一卷，民國六年石印本。

《萬木草堂畫目》一卷，康有為撰。此南海紀其所藏畫目，以時代敘次，曰唐畫，曰五代畫，以南唐蜀吳越附。曰金畫，曰元畫，曰明畫，曰國朝畫。每代冠以敘論，惟金畫則曰所藏無幾，無可置論，從闕。蓋猶之《宣和畫譜》，以道釋人物等十門分類，而以道釋敘論人物敘論弁首之例也。其立論尊界畫，崇院體，以挽晚近畫風之極敝，所持固未嘗無見。然鄙棄氣韻士氣，甚至斥元四家為中國畫學之罪人，則其議論偏激，究非持平之談。蓋南海初未深涉畫理，且其平時治學，務以立異自見。如論書

之尊碑卑帖，皆此類也。所餘唐畫，有楊庭光、鄭虔、韋天恭、殷戩、大小李將軍。

五代則荊巨、貫休、周文矩、徐熙、黃筌父子、杜霄。宋則范中立、郭河陽等四十九家。元明以降，更難指屈，殊難置信。大抵近代藏家雄於財富而又精鑑別者，猶不能望其項背，吁可異也！今按所錄宋人易元吉《寒梅雀兔圖》，宋畫山水，趙永年雪犬，龔吉兔、陳公儲畫龍，元人高遷馬，其按語皆指為油畫並稱，與歐畫全同，乃知油畫出自吾中國云云。考畫學書言采繪之法者，如元王思善之《采繪錄》，其去宋亦未遠，惟於選料，曾不及油；至於宋徽宗畫鷹以生漆點睛，乃巧思之極詣矣。誠不知南海所謂油畫，何所見而云然也？又其紀唐子畏《仙女採藥圖》云：「穠厚精深，始以為宋人筆，後察知有半字唐寅，乃定為六如作。」其無定見若此，他可類推。近人畫錄至其亡妾何栴理，亦濫甚矣！前後有自序，自跋。

以上所評，議論警闢，不勝同感。可見康有為雖為有名學者，但至少對於繪畫一道，常識很差，在鄙人看來，還遠不如葉德輝呢。

張大千技能亂真

有「五百年來第一」之稱的張大千先生，於畫無所不能，我尤其佩服他的是他仿造古畫的本領，真是神乎其技，一言難盡。

他的仿造古畫，開始於二十多歲，那時他正在上海，拜曾農髯、李梅庵之門，學習書法。曾李二氏雖都是書法家，可是卻非常愛好明末四畫僧（石濤、八大、石谿、漸江）的作品。大千隨侍左右，耳濡目染，自然不免受了他們的影響。有一次，他臨摹了一幅石濤的山水（手卷中之一段），並仿效石濤的書體題了「自云荊關一隻眼」七個字，又蓋了一個「阿長」兩字的假圖章於其上，居然給他矇過了當時他老師的朋友黃賓虹先生[1]。他得意極了，從此以後，就層出不窮的發展他的「天才」，尤以仿造石濤，最為有名。

三、四年前，陳定山在台灣出版的《春申舊聞》一書，裡面在記〈地皮大王程霖生〉的

1　見拙著《書畫隨筆》一書中之〈記大風堂主人〉一文。

一節內，涉及了張大千，其事甚趣，摘錄原文一節如下：

程霖生曰：「吾收三代銅器，業厭之矣，自今日始，當收字畫。」張大千適於其時遊滬，遂往說霖生。

大千十九歲，為玉梅庵弟子，其時已髯而鬑矣。道人固不善畫，大千畫出乃姊所授，至滬，寓西門里，海上墨林，其年最少。鄭曼青至，又少於大千。二人嘗各攜所作，訪西泠印社，執見於丁輔之、高欣木。及退，兩翁評其畫云：「曼青將來了不得，大千一塌糊塗！」乃曾幾何時，大千名滿天下，而兩翁墓木拱矣。

大千偶作石濤畫，並臨其款識，置玉梅庵中；會霖生至，見畫以為真石濤，大稱賞之，必欲攜去。歸則費七百金酬道人。自以為豪奪，道人不能具告所以，他日出真畫值七百金者令大千往致霖生。大千至，見其廣廈閎崇，琳瑯四壁，意復匿笑。遂說之曰：「公收諸家，夥矣而不專，何不專收一家？」大千曰：「公愛石濤，何不建石濤堂，此海內一人也。」霖生大樂，既而憮然曰：「吾收石濤，必得其『天下第一』者，君視我堂高數仞，何求而能得此大幅石濤，懸吾中

堂耶？」大千以目作尺，上下忖度之；歸而出古紙，閉門作一大畫，長二丈四尺，署款石濤。裝潢之，薰灼之，既舊，乃使書畫估某客掮之，往售霖生，且告之曰：「必索五千金。」客往，霖生以為真天下第一石濤畫矣，乃嘆曰：「五千金吾不吝，但必得張大千來鑑定，吾乃購也。」立命馳車接大千。大千至，略一睥睨，即曰：「偽耳！」某客氣索舌結，目數視大千，大千揚揚若無睹，且抨擊之曰：「某山氣弱，某樹筆弱。」霖生謝客曰：「先生休矣，吾不能以五千金購一假石濤也。」某客不知所對，偉偉然捲畫出門而去，去即馳往叩大千之門，則大千已在室矣。見客大笑曰：「客有言乎？趣無言！明日更往見霖生，但言張大千已買此畫矣。」客悟，遲數日仍往見霖生，見但撫手荷荷。霖生曰：「客何為？」客曰：「無所為，但張大千已買此畫矣。」霖生大怒曰：「張大千欺我！」又問：「彼價幾何？」客曰：「四千五。」霖生曰：「我倍之，必得乃已。」客固有難色，曰：「容緩商之。」旋復命曰：「大千云前日失眼，後細看乃是真跡，今為大風堂寶，固非萬金莫讓。」霖生立以萬金署券得大千贋畫。後建石濤堂，收藏石濤畫三百餘幅，而不許大千造門縱觀。大千私語人曰：「試揭其楮而觀其後，十之七皆有我所劃花押。」及霖生敗，大千頗收其藏，則亦並非盡贋作也。

以上繪聲繪影，如見其人，則以陳定山原是張大千的老朋友，知之深，所以能夠寫得如此淋漓盡致耳。

此外，六、七年前本港大公書局出版的拙作《省齋讀畫記》書中亦有〈藝苑佳話〉一則記事曰：

客冬偶訪黃般若先生於思豪畫廊，適有一人攜來苦瓜和尚《探梅聯句圖》一軸求售，審視之下，斷為大千所作，遂笑而購之。月前大千海外歸來，因出以示之，果其舊作也。相與拊掌之餘，並承加題畫端曰：

「有人攜此求售，省齋道兄一展閱便定為余少時狡獪，且為購之。一發猨臂之矢，遂中魚目之珠，敢不拜服。辛卯二月同客香港，大千張爰。」

謬贊愧不敢當，惟如此妙事，誠可發一大笑也。

哈哈，「一發猨臂之矢，遂中魚目之珠」！真是妙哉妙哉。

其實，大千之技，固尚遠不止此。據我所知，凡是我國歷史上的幾個有名的、突出的畫家——如韓幹、畢宏、關仝、董源、巨然、易元吉、王詵、樓觀、梁楷、馬麟、趙孟頫、王蒙、唐寅、仇英、董其昌、程邃、林良、梅清、張風、徐渭、陳洪綬、朱耷、髡殘、宏仁、

畫人畫事

○94

金農……等等，他無所不能，無所不為，亦無所不精。此外如敦煌佛像，則更「只此一家、別無分出」了。以上所述的各家「傑作」，大半已為歐美各國的博物館以重價所吃進，有的則散在中日兩國私人藏家的手中（香港市面上也有不少），妙的是這些公私藏家，竟大多以「瓌寶」及「神品」視之。嗚呼大千，誠足以自豪矣。

不但此也，大千對於摹倣各家的書法——尤其簽署，更是神乎其技，不可思議。三年以前我與他同客東京的時候，有一天晚上飯後他興高采烈，在許多朋友面前，當場表現了他的「絕技」。他先寫了馬麟，唐寅、陳洪綬、八大山人、清湘石濤、金農幾個簽字，維妙維肖，這且不算外，還以左手寫了「子貞何紹基」五字，那簡直與真的一模一樣，絲毫無異。

當時東京國立博物館的考古課長杉村勇造也在場，看了之後，不禁目瞪口呆，有若木雞。

所以，張大千的這種天才和這套本領，在我國的畫史上固不僅是「五百年來第一人」而已，簡直可以稱得是前無古人，後無來者的。如以國外來說，則恐怕也只有鼎鼎大名的荷蘭畫家米格林氏（H. Van Meegeren）或者差可媲美吧？

溥心畬風趣獨具

在我所認識的當代名畫家中，溥心畬最為天真而富風趣；三年前，我與他同客東京，時相過從，因隨記其逸事數則如下：

福祿壽吃飯

心畬是一個所謂「名士」一類人物，他一天到晚，除了吟詩、繪畫之外，其他一切不理，一概不知。尤其對於衣食住行方面，十分隨便。那時候他住在東京澀谷區大和田町金村旅館，小房一間，席地而坐，伏几作畫之餘，好吸香烟，繼續不斷。他雖與我一樣對於日文一句不懂，可是與下女調起情來，卻能無師自通，另有一功。

離金村旅館不遠，在明治神宮前面有一家中國飯店，名「福祿壽」，吃客大多是美軍眷屬，佈置得相當考究。有一天晚上我拉他去吃飯，他欣然相從。那時正是冬天，飯廳裡面的

水汀開放，溫暖如春；廳中的電燈全滅，每張桌子上都點上了臘燭，飯廳的一角放了一只鋼琴，有一個妙齡女郎正在那裡獨奏名曲。這種「情調」，本來是十分配合西洋人的胃口的。

心畬一到裡邊，先聲驚四座的大叫太黑，坐了下來之後，又大叫太熱，一面嚷著，一面隨將他身上穿的羊皮長袍立刻脫下。那時我正在看菜單，並沒有十分注意他，不料鄰座的兩個美國太太忽然狂聲大叫，原來心畬除了一件羊皮長袍罩了外身之外，裡面只穿了一套衛生衫與衛生袴！

日本女弟子

心畬除了獨擅詩書畫三絕外，還有一個為他人所不及的優點，就是他教導學生的時候，確能做到循循善誘一絲不苟的地步。所以，他的桃李遍天下，尤其以女弟子為多。在東京的時候，有一個明治大學的文科學生，名伊藤啟子的，她於參觀了第一次心畬在東京的畫展後，衷心欽慕，自己誠心誠意的去拜求心畬收她為弟子。拜門以後，她每天從學校裡放學出來，就一直到心畬那裡去學畫，風霜雨雪，從未間斷。所以不到數月，畫藝大進，後來心畬離開日本，她自己居然還舉行了一個中國畫的個展呢！

心畬對於這個番邦弟子，當然是十分得意的。我記得有一天接到他的電話，約我當晚

到他那裡去看他高足的歌舞。欣然而往，嘉賓雲集——如女畫家方君璧、攝影家王之一、外交家張伯謹、清水董三等，都是極熟的朋友。還有一位稀客，是柯拉斐女士（Dr. Barbara Krafft），她是德國人，漢堡大學文學博士，年紀很輕，雖然從來沒有到過我國，可是能說中國話，還能讀中國詩，原來她是研究中國文學的。

我最初認識她是在某次一個中國畫展的會場裡，她自我介紹，向我請教關於東方藝術的種種。她的嚮慕中國——尤其是憧憬全世界最美麗的我們的國都北京——那種虔誠而懇切的態度，使我腦子裡留著一個非常深刻的印象。

那晚伊藤小姐先彈箏，第一奏「六段」，第二奏「五月雨」，第三奏「櫻花曲」。次跳舞，第一名「梅之春」，第二名「松之綠」，第三名「春之雨」。最後唱歌，歌名《黑田節》，那是有名的九州武士歌，佐以音樂，中有隱隱的笛聲，雄壯之外，兼以淒涼，聽了令人不知不覺的作悠遠之默思。

表演既畢，全座對於表演者之多才多藝，一致鼓掌致敬。心畲得意之餘，即席揮毫贈詩曰：

　曾聞天樂侍龍池，客館彈箏倍可思；

　內則欲題黃絹婦，中溫應賦綠衣詩。

談「南張北溥」

「南張北溥」之稱，二、三十年來幾為海內外藝術界中人士所共知。有一天我問心畬，這個口號最初是誰叫出來的？他聽了大不高興，說道：還不是大千自我宣傳的把戲！原來三十年前，心畬之名，遠過大千；但自從這個口號叫了出來之後，至少至少，張大千與溥心畬是齊名並稱了。馬敘倫先生在《石屋餘瀋》中評心畬曰：「初出問世，自具虛中，俄為流俗所賞，以並蜀人張大千，號為南張北溥，品乃斯下，全趨俗賞矣。」識者之論，可見一斑。

原來溥心畬與張大千雖是幾十年的老朋友，但彼此之間，貌合神離，因為一是胸無城府，一則工於心計，兩個人的性格，完全是不相投的。心畬最不滿意大千的是常被大千所「利用」，例如請他題簽古畫，而那些古畫又從來沒有經他看過的。譬如說吧，好幾年以前心畬在台北，他接到大千自南美寄去的信，內附簽條一紙，請他寫「董元萬木奇峰圖無上神品」十一個字，並請他署名蓋章。他說：「誰知道那幅畫是真是假呢？但又不好意思不寫

啊。」其天真可見。

群陰搏陽圖

溥心畬不像張大千之海派十足，到處魚龍漫衍，賓客滿座；他賦性孤僻，與他所往來的，除了門生之外，朋友極少。有一天，王之一去看他，那時候心畬正在另室洗澡，由一個下女代他擦背，於是之一就獨自在心畬房中坐下。他悶坐無聊東張西望之餘，忽然看見畫桌上有一張心畬的畫稿，畫的是四個裸體美人，拉著一個赤身男子，狀極浪漫；題曰：「群陰搏陽圖」。他老實不客氣的就袋了溜之大吉。第二天，我在大千那裡碰到他，他洋洋得意的將那幅「傑作」拿出來共賞。；當時我笑問他肯不肯「割愛」，他說：「殺頭也不讓的」！（此後我碰到溥心畬與王之一在一處的時候，之一總恐怕我拆穿他的祕密，老是以目向我示意，彼此作一個會心的微笑。）

現在王之一在巴西，我相信那件「環寶」一定依然還深藏在他的腰包裡，決不會遺失的。至於溥心畬呢，如果他看見了我這篇文字後，必將恍然省悟，或者會罵一聲「王之一混蛋」吧！

吳湖帆的寶藏──一角《富春圖》

當代以畫家而兼藏家名聞於世的，嚴格地說來，只有二人：一是大風堂主人張大千先生，一是梅景書屋主人吳湖帆先生。

可是大千所藏，遠不如湖帆之真而可信。因為大風堂的東西，除了海內外皆知的顧閎中《韓熙載夜宴圖》及董源《瀟湘圖》兩件名蹟已經由不侫的介紹售與北京故宮博物院繪畫館之外，其餘諸件，大多虛虛實實，實實虛虛，未可完全徵信。尤其是他所自詡收藏最富的明末四僧八大、石濤、石谿、漸江、以及陳老蓮諸蹟，其中固不乏佳品，可是大多混有他自己的「傑作」在內，所以更令普通人捉摸不清。（雖然在明眼人看來是不難辨別其真假的。）

梅景書屋的所藏則不然，諸如文、沈、仇、唐以至四王、吳、惲，沒有一件不是真實可靠，很少有疑問的。其中尤其著名的是黃公望《富春山居圖》燼餘本（一名《剩山圖》），誠可謂之天下無二，固不僅價值連城已也。

案：黃公望《富春山居圖》卷，在我國畫史上有「第一山水圖」之稱，畫有兩卷，一真

一假，都為清高宗（乾隆）所收，為《石渠寶笈》中的名蹟。真的一卷暫且不談（後詳），就以假的一卷而論，它不僅為清高宗一生所視為「瓌寶」，並且民國二十四年（一九三五）國民黨時代的故宮博物院居然也「選」此送往英國倫敦參加「中國藝術國際展覽會」陳列展覽，當時竟獲得西洋人士的一致讚賞。假的尚且如此，然則真的如何，也就可想而知了。

當清高宗收進這卷真的黃公望《富春山居圖》的時候，他根本不知世間尚有一卷燼餘本在，自然更不知道這卷燼餘本流落在何處了。不僅清高宗不知，世上其他的人（除了惲南田外）也何嘗知道呢？然則吳湖帆又怎樣能夠獲得這卷燼餘本的呢？此中經過，曲折奧妙，非常神奇；十餘年前，湖帆曾撰〈元黃大癡《富春山居圖》燼餘本〉一文，刊載於拙編《古今》雜志第五十七期，敘述綦詳，足稱信史。為存真而不致失實起見，我現在將湖帆原文一字不移的照錄於此。文云：

大癡老人《富春山居圖》卷，乃至正七年翁七十九歲自雲間歸富春時為無用禪師作，凡三年而成。焜耀古今，膾炙天下，為藝林劇跡。鄒臣虎比之右軍《蘭亭》，謂聖而神矣。惲南田則謂：畫法全宗董源，間以高米，凡數十峯一峯一狀，數百樹一樹一態，雄秀蒼茫，極變化之致。又謂子久《浮巒暖翠圖》太繁，《砂磧圖》太簡，惟《富春山居圖》則脫繁簡之跡，出畦徑之外，盡神明之運，發造化之祕，極淋漓飄渺

而不可知之勢。則此畫匪特為癡翁生平第一傑作，抑亦古今藝林神品之冠冕也。

真跡自元迄明，吾吳沈石田徵君、樊節推梁溪、談思重太常、華亭董文敏之寶藏，暨王百穀、周公瑕諸公之嘆賞，由文敏歸荊溪吳之矩，傳之其子問卿，為雲起樓中祕笈。之矩名正志，萬曆進士。問卿名洪裕，號楓隱，萬曆舉人。陳其年感舊絕句，有吳孝廉問卿一首，自註云：「孝廉甫成童，即登乙卯賢書。家蓄法書名畫，下及酒鎗茗椀，陸離斑駁，無非唐宋時物。城中別墅曰雲起樓，極亭臺池沼之勝，面水架一小軒，藏元人黃子久《富春圖》於內，鄒臣虎先生顏曰富春軒，郭外園林名南嶽山房，園內悉種名花，約有千餘樹。每逢花時，孝廉輒攜榼至，巡繞一樹，浮一大白，醉即陶然臥花下。孝廉無子，死之日，捨南嶽山房為楓隱寺。」讀此可想見問卿之為人。

問卿死於順治庚寅，臨終時竟以智永《千文》與癡翁《富春圖》卷投火為殉，較諸焚琴煮鶴，尤為慘酷。幸其從子靜庵，乘其瞋亂，投以他冊易出，而前卷數尺，已罹劫灰。惲南田《甌香館畫跋》，紀此甚詳，謂吳問卿所愛玩者有二卷，一為智永《千文》真跡，一為《富春圖》，將以為殉，彌留為文祭二卷，先一日焚《千文》真跡，自臨以視其爐，詰朝焚《富春圖》，祭酒，面付火，火熾，輒還臥內，其從子吳靜庵

疾趨焚所，起紅爐而出之，焚其起首一段。據此則冋卿實為癡翁之罪人，而靜庵則為

此圖之功臣也。靜庵名真度，字子文，崇禎進士，著有《臨風閣偶存》（見道光《宜

興續志》文藝門）。

平沙景五尺餘，則所存者開首為峯巒破石也。

富春江口出錢唐景也。自平沙五尺餘之後，方起峯巒破石。」由是言之，所焚者既為

從子問其起手處，寫城樓睥睨一角，卻作平沙，禿鋒為之，極蒼莽之致，平沙，蓋寫

至所謂焚其起首一段，究有若干，所寫何景，則《甌香館畫跋》紀述云：「余因冋卿

乙丑，高宗得《山居圖》卷，款署大癡，原題云：「子明隱居將歸錢唐，索畫山居

景，圖此贈別。」年月為至元戊寅秋。高宗激賞之，不知實為偽本也。翌年丙寅，安

此劫餘珍跡先後歸泰興季因是及華亭王儼齋、朝鮮安儀周而入清宮。先是，乾隆十年

氏家中落，真本圖卷，由傅文忠（恆）之進，介與右軍《袁生帖》、東坡二賦、韓幹

畫馬及米友仁《瀟湘圖》等，同時進呈。乃高宗抱先入之見，反以此真本為贗鼎，並

認為偽本《山居圖》山居之上遺脫「富春」二字，勅沈文愨（德潛）作誆辭於偽本之

後。梁文莊（詩正）書貶語於真跡之上，而歷次聖駕巡幸，輒以偽本相隨，御躍所

真本卷中有揚州季因是收藏印、季寓庸印、季氏圓印、王儼齋藏印。紙長約二丈，每節騎縫處有吳之矩白文方印，尤著者第一節之前上角存之矩二字半印，較他節少一吳字，可證其前燬去若干也。丁丑以還，江浙遍遭兵亂，故家文物，散落至夥。

戊寅冬，海上汲古閣主曹君友卿，攜宋元明大冊來，發之為錢舜舉《蹴踘圖》，趙松雪《秋林遠岫》及《江岸喬柯》二圖，趙仲穆《江深草閣圖》，方方壺《坐看雲起圖》，杜東原《山水》，又一墨筆山水，審係痴翁真跡，與在故宮所見之《富春山居圖》真本紙幅色澤高度毫無二致，而樹石皴染，筆墨輕重，亦相吻合。紙之左上角，赫然有吳字半印，與故宮截本第一節上角之矩二字半印適相符，圖中開首峯巒破石，證以南田翁畫跋所云，燬去平沙五尺後，何以又留此鱗爪在外，大奇之，因即以商彞證以南田翁畫跋所云，方起峯巒破石，又復相合，則此即《富春山居圖》之首段也。顧真本已入故宮，何以又留此鱗爪在外，大奇之，因即以商彞周敦二事，易得全部諸畫，並囑曹君問原主查詢有無題跋，越晚曹君以電話通知，謂

至，對景加題，幾暇展賞，詠嘆至再，先後題咏，達數十次之多，洵可謂阿私所好已。民國二十四年乙亥，故宮博物院南遷，余參與審查之役，真本，同獲寓目。真本大氣磅礡，神采奕奕，而偽本則筆墨粗獷，無論神韻，且紙為染色，絕少古趣；然一則天語寵褒，身價百倍，而一則如蛾眉見嫉，棄等秋扇，不禁為痴翁叫屈也。

題跋已得，此無款山水碻為大癡《富春山居圖》真跡，待明日送閱云。時余適外出未
歸，靜淑即囑曹君謂既有題跋，可即攜來，否則湖帆歸而聞之，今夕將喜極而不成寐
矣，比余歸，曹君亦至，謂題跋一紙，原主已付紙簏，幸而獲得之，出以相示，則廣
寧王廷賓師臣手筆也。其文曰：

「《剩山圖》者，蓋大癡先生所作《富春山圖》前一段也，自先生《富春圖》出，膾
炙古今天下人口，久推為名家第一，向為宜興吳子同卿氏珍藏。順治庚寅間，同卿且
死，愛不能割，焚以為殉，其從子子文不忍以名物遽歸之劫灰，遂乘其瞚，旋投以他
冊易出之，而已燼去其十之三四矣。是此圖已不能復為全壁，題之曰「剩山」，悲
夫！然猶幸其結構完全，儼然富春山在望，其後段所存者亦尚有延袤數紙，然僅屬餘
爐，未若此段之偏有鬼神呵護也。子文真此圖功臣哉。嗣並為好事者多金購去，其後
段久歸之泰興季宦，而此前一段則為新安吳寄谷先生篋中祕寶，寄谷因為余購得《三
朝寶繪圖》，選汰再四，已略盡古今名人勝事，而尚未得成編。戊申冬，慨然復以此
圖見惠，余覽之覺天趣生動，風度超然，曰，是可與《三朝寶繪圖》共傳不朽也，因

並出近所得元章先生《溪山雨餘圖》裝成全冊，計共十四幅，後之君子，其亦覽此圖

而悲其所遇之不偶如此！康熙己酉春王二月望日，廣寧王廷賓師臣識。」

觀此則知此圖不僅即故宮爐餘《富春山圖》真本之前段，而余同時所得之趙氏父子及

方壺、舜舉、東原諸畫，亦師臣《三朝寶績冊》中之珍祕也，欣幸何如！遂更以故宮

真跡印本與此剩圖對照比之，吳字半印與故宮所存之矩二字半印適相符合，此本存火

燒痕二處半而故宮真本第十節中間亦存火燒痕二處半，此本燒痕之第三處適當兩紙按

處，吳字半印之下與故宮本第一處燒痕亦適各得其半，而燒痕在前者又較大於後，蓋

手卷密捲投火，火自外及內，起而出之，故著火處在外者愈大在內者愈小，及展之則

燒痕大者在前而小者在後也。余為徵信計，乃將此本攝製珂羅版與故宮真本印本第一

節相接，並裝卷後，庶使後之覽賞者恍然知此富春真跡之誕，豈獨數百年來未有之大

快，亦我華藝林國寶之信史也。又翌年己卯，余又得癡翁山水整軸，乃翁八十一歲作

於雲間客舍者，不經年連獲癡翁二墨寶，洵古歡異緣焉。

附 《富春山居圖》卷收藏沿革表

黃子久作圖（元至正七年）—— 沈石田（明成化）—— 樊節推（弘治）—— 談思重

（隆慶四年）—— 董文敏（萬曆廿四年）—— 吳之矩問卿（萬曆至清順治）

問卿死後卷分為二，一名《剩山圖》。

前段：

吳奇谷（清康熙）—— 王師臣（康熙）—— 陳氏（同光間）—— 吳氏梅景書屋（民國

二十七年）

後段：

季因是（清康熙）—— 王儼齋（康熙）—— 安儀周（乾隆初）—— 清內府（乾隆十一

年）—— 故宮博物院（民國十三年）

以上所述，關於鼎鼎大名之我國國寶黃公望《富春山居圖》的一切以及湖帆獲得其燼餘本的經過，可以說是再清楚也沒有了。湖帆獲得這件絕跡之後，誠如他夫人所料的有好幾天「喜極而不成寐」，得意之狀，可以想見。他為紀念這個奇遇起見，特地刻了一方「富春一角」的圖章，每逢自己有得意之作的時候，偶然鈐上此印，以示其內心的喜悅。

後來，他又填了一闋詞〈錦纏道〉以頌之，詞曰：

大嶺橫雲，七里淺瀧流露。指嚴陵釣台危據。小舟江上盟鷗鷺。醉惹癡翁健筆名山賦。

湖前朝六家（沈石田、樊舜舉、談思重、董玄宰、吳澈如及天籟堂），幾經珍護。詫荊溪化情塵土。欹石渠清秘深宮妬。賸山緣兮，惟我天相許。

前年初夏我回去京滬作小遊，曾訪湖帆於上海梅景書屋，重複觀賞他所寶藏的字畫。當時我看了許多明清珍品之餘，特地再索觀這幅「富春一角」，乃欣悉數年前他早已將這幅名跡獻諸國家，現在已歸浙江博物館所藏，為大眾所共賞了。

黃永玉父子雙絕

在我生平所認識的中外名畫家中，年齡最小的恐怕莫過於黃黑蠻了吧。

黃黑蠻是名版畫家黃永玉的兒子，今年只有七歲，可是早已大名鼎鼎，蜚聲於國際藝壇了。

黑蠻開始學畫時僅四歲，他賦有先天的天才，再加以他父親的適當之培植和教導，於是乎就一鳴驚人，嶄然大露其頭角。

當年，就是他四歲的那年，也就是一九五七年，他的第一幅參加國際展覽的作品《沒有開花的水仙》就得到了印度的獎狀。

翌年，一九五八年，也就是他五歲的那年，他的兩幅《賣西瓜》和《馬車》又得到英國倫敦舉行的國際兒童美術工藝展覽會的一等獎。

上月初我在北京，六日的晚上，與晦廬一同去他們家中拜訪。畫齋牆壁上掛滿了他們父子二人的作品，最可欣賞的是黃永玉所刻的那一幅白石老人九十四歲畫像——榮寶齋印有複製本，和黑蠻所畫的一幅桂林山水，上面有某名畫家題曰：

桂林山水甲天下，黑蠻筆墨天下無；

若使齊黃今日在，也將束手嘆不如！

誠然誠然。這並不是誇張或過譽，可以說得是所見略同，實獲我心啊。

經晦廬的慫恿，他們父子兩人都當場揮毫各自繪了一幅畫送給我。在短短的十分鐘內，

兩幅作品都完成了：永玉一幅是為鄙人勾像，神態之妙，我想凡是認識我的見了將沒有一個

不作會心之微笑的。黑蠻一幅是畫的一幕京劇，活龍活現，也當為雅俗所共賞。

黑蠻有很多畫都有李可染及沈從文的題辭，語多妙趣，不及備錄。永玉告訴我說有一位

名印人不久將送黑蠻一方圖章，以便今後他鈐在戲劇畫上之用，那一個圖章的文句將是「氣

死關良」[1]四個字，真是妙哉妙哉！

附記：此文刊出年餘之後，消息傳來，永玉的五歲小女亦即黑蠻的妹妹黑妮，今年度也榮獲

倫敦舉行的第二屆國際兒童美術展覽的一等獎，真可謂「一門三傑」了！

1 關良是我國現代最有名的戲劇畫家。

牛石慧生不拜君

八大山人牛石慧，石城回首雁離群；

問君哭笑因何事？兄弟同仇不拜君！

——葉德輝〈觀畫百詠〉

牛石慧的傳記最初見於邵長蘅《青門簏稿》，其中有云：

牛石慧名，不見畫史，相傳他是明末八大山人的兄弟，亦有說他就是八大山人的化名的。

又有牛石慧，畫人傳記及收藏家目錄，均不載其人；相傳與八大山人為兄弟，山人去朱姓之上半，而存下半之八大，牛石慧去朱姓之下半，而存上半之牛，石字草書又似不字，又書款聯綴其姓名，若「生不拜君」四字。其畫用破筆，山水皴如石塊，筆力奇險，墨氣淋漓。

其次復見於上引的葉德輝〈觀畫百詠〉，此外即不多見。

牛石慧的墨蹟也很少見，遠不如八大山人之多。他的作品的影印本，也僅見於日本出版的《支那名畫寶鑑》中（畫的是一隻鹿），此外並無第二圖。（國內尚有見，海外則絕少。）

這裡所刊出來的一幅《雞雛圖》為寒齋所舊藏，五年前我攜往日本，為故友住友寬一氏所賞，堅請割愛，即以相讓。案：住友寬一為日本近代的大收藏家，尤以蒐藏「明末四畫僧」的作品名聞於世[1]；他得了這幅《雞雛圖》之後，得意非凡，隨即特地出版了《八大山人與牛石慧》一書[2]，轟動一時。

根據這幅《雞雛圖》的筆墨與作風，我們幾乎可以斷定牛石慧確是八大山人的兄弟，而決非就是八大山人的化名。因為不論字與畫，雖彼此互相髣髴，但究以八大山人的比較更精。不過以簽字而論，鄙見則以牛石慧的隱射「生不拜君」，比之八大山人的隱射「哭之笑之」，尤為妙絕而精警耳。

1 住友寬一所藏，以八大《二十二幅冊》、《書畫卷》，石濤《廬山觀瀑圖軸》、《黃山八勝冊》，石谿《達摩面壁圖卷》、《報恩寺圖軸》，漸江《江山無盡圖卷》，為最有名。

2 《八大山人與牛石慧》一書為非賣品，發行所為日本神奈川縣大磯町東小磯四七六番地墨友莊。

一九五三年十一月二十日我在本港中英學會演講「明末四畫僧」的時候，也曾提及牛石慧的名字，並將這一幅《雛雞圖》掛在壁上，當時引起一般聽眾的極大興趣——尤以外國人士為甚。他們紛紛向我提出了好奇的詢問，可惜他們對於中國文字不懂，所以雖經我竭力解釋——同時並由在座的陳君葆先生和故馬鑑教授幫同說明——可是似乎總不能使得他們完全瞭解其中的奧妙，雖然大眾終於喜喜哈哈的在大笑聲中散場。

此文既竟，獲見北京文物出版社最近出版的《文物》月刊（一九六〇年第七期）中李旦君所寫的《八大山人及牛石慧》一文，對於二氏的生平，引證頗詳。文中除了刊出牛石慧的畫像外，並確實證明牛石慧是八大山人的兄弟，他的真名為朱道明（八大山人的真名為朱道朗）云。

讀《藝苑菁華錄》

自從鄙人寫了〈張大千技能亂真〉一文之後，外間的反應頗不一致：有的像我一樣，對於張氏之技能，十分佩服，都覺得「五百年來第一人」及「前無古人後無來者」之譽，張氏的確可以當之無愧。有的則不然了，他們認為「亂真」是大逆不道，並且簡直可以說是罪該萬死！其中態度最堅強和言論最嚴峻的一位代表者是台北美術評論家虞君質氏，他按日在〈新生報〉上的《藝苑菁華錄》專欄裡為文攻擊，不遺餘力。例如其在〈贋品〉一文中有曰：

書畫家為了欺世盜名甚至自鳴得意而為作贋品騙人，表面上看似只限於少數人吃虧上當，實則贋品輾轉流傳，為害之烈，往往出人意料。例如贋品《清明上河圖》的故事，雖有各種不同傳說，但據田藝蘅《留青日札》所載：確曾為此一件贋品弄得「數十家」家破人亡，觀此一事，可知畫家作偽是如何流毒後世！你也許要說：書畫作偽，自古有之，今亦何必多所指責？姑不論古人所作未必一定都是對的，即就唐程

修己的偽作王右軍及宋米元章的偽作褚河南而論，那也無非藉此作為游戲消遣，並未存心漁利欺人，豈似今之有些所謂「大師」，非摹成稿，即臨真跡，剽襲掭掇，妍媸雜出，雖百般作偽，不惜自寫姓名為自作之贋品作鑑定，但明眼人一望而知是稗販一流，豈不可悲而復可鄙？

對於這一問題，清錢泳在其《履園畫學》中有一段極精彩的議論道：「若沈氏雙生子老宏老啟，吳廷立鄭老會之流，凡真蹟一經其眼，數日後必有一幅，字則雙鉤廓填，畫則模仿酷肖，雖專門書畫者，一時難能。以此獲巨利而愚弄人，不三十年，人既滅絕，家資蕩盡，至今子孫不知流落何處，可嘆也。尚書云：『作德心逸日休，作偽心勞日拙』此之謂歟！……」

又張氏寬袍長鬚，談吐風生，他的儀表足令任何人一望而知其為一個藝術家，鄙人在拙著《書畫隨筆》之〈記大風堂主人〉一文中，亦嘗極稱之。可惜近年來他好戴一隻類似京劇中的員外帽，並且有時手裡還牽了一隻猴子，於是不倫不類，頗像一個江湖術士。虞氏對此也大不謂然，其在〈藝術家的儀表〉一文中有曰：

儀表之能成為「佳話」，重要的一個條件就是「自然」。藝術家並非為了驚世駭俗或者為了要引起人家的注意才把自己的儀表弄成怪模怪樣，相反地，他只一心一意神遊藝術的國土，從未注意到世人對他的儀表是怎麼一個看法，所以即或有點離奇怪誕，自也無須加以非難。倘非如此，豈不成了如《漢書・五行志》所說：服裝怪異謂之「服妖」了嗎？「服妖」試圖用離奇的服裝引起人們的重視，哪知結果正相反，卻招來了普遍的輕視，於此可見藝術家是不能冒充的！

何況要作一個藝術家？

中國文字裡面的「率真」，實與「自然」有相同的意義。所謂「自然」，就是毫無矯揉造作，或詐欺虛偽的意思。我們倘要作一個好人，尚不能不走「自然」的路子，更

最近，虞氏又有〈揮淚呼天〉一文，則很明顯的他已闖了「文字禍」了！文中有曰：

即以本人〈藝苑菁華錄〉這一小題之下所寫的一些小文而論，有的時候常常提到「大師」二字，此二字西洋人叫作Master，有「藝術名家」之義，不幸我的筆下的「大師」，硬被人家限定作「某一個人」，好像「大師」是「某一個人」的專利品似的，

豈非怪事？誠然，我有一、兩篇文字是確有所指，但絕不是篇篇都在影射某一個人，我既無此興趣，「某一個人」也還沒有如此被重視的資格。再說我對「某一個人」素昧平生，也談不上恩怨，犯不上同他為難。可是人家已經在說：「你為什麼專對『某一個人』過不去？」老實說，我說「大師」，是帶點Humour的意味的，近來有位洋人給Humour這字下一定義，是「精神的自由」！也許有人不願欣賞這點幽默，不願接受這點「精神的自由」，這不怪他缺乏喜劇性的幽默感，只怪我的禿筆表現力太差，以致引人誤解，我今後除了揮淚呼天之外，有何話說？

要知藝術批評也如任何其他批評一樣，應該有目的，有對象，因此我的小文常常提到「大師」長，「大師」短，可是這樣一來，「自命大師」的人受不住了，於是就有兩位「準大師」者流設法請人給我警告，（甚至可說是恐嚇！）甲大師說，你若再寫下去的話，一旦狹路相逢，我將飽你以「老拳」！乙大師且暗示他的徒子徒孫，打算收買流氓對付我。嗚呼，這年頭寫藝術批評文字，連「大師」二字都不能提，今後除了揮淚呼天之外，還能說些什麼呢？

齊白石的詩、文、印、畫和題款

今年五月十六日，筆者曾應北京國畫院之邀到帥府園美協展覽館去參觀國畫展覽，在近人作品的一部分中，看見齊白石先生有最近大作一幅懸於壁際，上書「年九十有八」；以這樣的高齡而還能畫這樣的大作，這恐怕是為古今中外的藝術史上所罕見，而真正值得大記特記的了。

其實，齊白石的真正年齡今年應該是九十六歲，因為他是前清同治二年（公元一八六三）癸亥十一月二十二日生的。原來當他七十五歲的那年（公元一九三七），長沙舒之鋆曾為他算命，說他那年有「關」，宜用「瞞天過海法」跳兩年，作為七十七歲，方可「渡關」；白石從其言，因此以後就一直虛報兩歲了。

關於齊氏的生平，世人記述的雖很多，可是正確的卻極少。他本人於一九四〇年八十歲時（其實七十八歲）曾撰《白石自狀略》一文，敘述得極為詳盡。原文嘗刊載於舊日拙編《古今》半月刊第三十五期。其文如下：

生於湘潭，南行百里杏子塢，星斗塘老屋，八歲始從外王父讀書於白石山上之楓林亭。春雨泥濘，王父左提飯蘿，右擎雨傘，負子背，朝送暮往負歸。性喜學畫，以習字之紙裁半張畫人物，外王父嘗不見許。秋來因病，讀書中止，在家取帳簿紙仍舊寫字塗畫。一日，王母曰：汝父無兄弟，得長孫愛如掌珠，以為耕種有助力人矣；汝善病，或巫醫無功，吾與汝母同禱於神，叩頭有聲，額腫墳起，嘗忘其痛苦。乳，母當禁油膩，汝母過年節嘗不知肉味。吾播百穀，負汝於背，如影不離身；今既可砍柴為炊，汝只管寫字。俗語云：三日風，四日雨，那見文章鍋裡煮？明朝無米，吾孫奈何？惜汝生來時走錯了人家！如是，乃將《論語》掛於牛角負薪以為常事。

年十二，王父去世，父教扶犁，因力弱復令學木工；朝為工，夜鐙習畫。年廿七，慕胡沁園、陳少藩二先生為一方風雅正人，事為師，學詩畫；蕭薌陔文少可皆拜畫師，如是能寫真於鄉里。借五龍山為詩社，社友王仲言一班凡七人謂為七子，推白石為社長，黎松庵薇蓀雨民為詩友。識張仲颺，引為湘綺弟子。壬寅年四十二，識夏午貽、郭葆蓀、李梅庵兄弟叔姪。是歲冬，午貽由西安聘為畫師，教姚無雙。風雪過灞橋，遠看華山。識樊樊山先生，見張仲颺、郭葆生。游碑林雁塔，浴溫泉。越歲癸卯春，

午貽請畫畫師職，同上京師。樊山曰，吾五月當繼至，太后愛畫，吾當薦君。（樊山為題借山圖詩：寧獨蛟螭隱金篋，便當彝鼎登明堂。蓋欲舉薦也。）由西安上京華，道過黃河、望嵩山。到京居宣武門外北半截胡同，識曾農髯，晤李筠庵、張貢吾。

五月之初，聞樊山將至，白石平生以見貴人為苦事，辭午貽欲南還，午貽曰：壽田欲贈公，以錢為壽，不如贈公一縣丞，職雖小，亦朝中命官，就此引見不費一文錢，家嚴即升江西巡撫，君到省立上印，也是一好頑事。白石笑謝之。過黑水洋，到上海，居越月還湘。甲辰年四十四，侍湘綺師游南昌，七夕，師賜食石榴，招諸弟子至家即席曰：南昌自曾文公去後，文風寂然，今夕不可無詩。坐中又有鐵匠張仲颺，銅匠曾招吉，及白石，推為「王門三匠」。登滕王閣，小飲荷花池，游廬山。越明年，汪頌年為提學使，偕遊桂林看佳山水，游陽朔。越年節，得父書報四弟已到廣東，令白石追尋，因過蒼梧，至廣東，居祈園寺，探問移軍欽州矣。到欽州，郭葆蓀留之教姬人畫。游端溪，謁包公祠。復游東興，過鐵橋，看安南山水。久客思歸，携四弟由香港海道至上海。一日乘輿，思游虎邱，是日至蘇，天晚宿駙馬府堂。虎邱歸，復尋李梅庵於金陵，居三月始還家。造一室曰「借山吟館」，置碧紗櫥其中，蚊蠅無擾，讀古文詩詞；餘閒種果木，繞屋三百株。

辛亥，侍湘綺師長沙，求為王母馬孺人撰誌銘並書；自刻悔烏堂印。師方居長沙營盤街，白石往侍。譚三兄弟迎居荷花池上，為先人寫真。先是湘綺師來示云，明日約文人二三，借瞿相「超覽樓」一飯，汪財官與君善，亦在坐，不妨翩然而來，得見超覽樓主人及諸公子。湘綺師曰：瀕生足跡半天下，久未與同鄉人作畫，今日可為畫「超覽樓禊集圖」；飲後，主人引客看櫻花及海棠花，白石因事還家未報命：此約直至戊寅年，晤瞿公子兌之談及，始補踐焉。所繪景物，依稀當年。至丁巳避鄉亂，竄於京華，平生知白石畫者郭葆蓀，知刻者夏午詒，知詩者樊樊山，幸二三人皆在此地，白石借法源寺居之，賣畫及篆刻為業，識陳師曾、姚茫父、陳半丁、羅癭公兄弟、汪藹士、蕭龍友。因寺壁傾倒一角，恐懼，遷於宣武門內觀音寺。識朱悟園，因識林畏庵。佛號鐘聲在枕側，睡不安眠，再遷石燈庵。老僧又好蓄雞犬，晝夜不斷啼吠聲，再遷三道柵欄。再遷鬼門關外。

乙亥夏初，攜姬人南還，掃先人墓；哀哀父母，欲養不存。丙子春，蜀人來函聘請遊蜀曰：蜀中之山水勝於桂林，惜東坡未見也！居成都半載，識方鶴叟。回重慶居兩月。年七十七，識張夕圃，秋涼回京華，天日和暢，無過北方；因在此留連廿又三

載，竟使全世界知名，皆來購畫。刻《借山館詩草》一集，刻《白石詩草》八卷，且喜三千弟子，復嘆故舊晨星，忽忽年八十矣。有家不能歸，派下子孫曾四十餘人，不相識者居多數。白石小時性頑鈍，王母欲怒欲笑曰：「算命先生謂汝成人後必別祖離鄉」，今果然矣，雖多男多壽，未有福，對諸世人，徒羞慚耳。

以上是齊氏八十歲以前的極富於傳奇性的事略，其中有許許多多是世人所不知道的。至八十歲以後這十八年來他的事略，我想世人大概多已知道，用不著他人再為詳述了吧。

簡單來說，這十八年來的齊白石真已達到了「全世界知名皆來購畫」的地步——尤其是日本人一批一批去北京觀光的無不人手一幅，滿載而歸。不但此也，三個月前當筆者離開東京正想歸國的時候，我的一個德國朋友白理生博士（Dr. Fritz van Briessen駐日使館新聞參贊）也曾鄭重其事的託我無論如何要為他買一幅齊白石的近作呢。

齊白石今天已在中國藝壇——甚至世界藝壇——奠定了他不可動搖的地位和基礎，這已成了鐵一般的事實而不容否認的了。他的成功之點究竟在那裡呢？

以筆者的愚見，齊白石之所以成功完全是在於他的「革命性」和「創作性」。

我現在姑且略舉別人對於齊氏「詩」、「文」、「印」、「畫」、「題」的觀感和批評如下：

第一，胡適之在《齊白石年譜》（商務印書館出版）序文中批評齊氏「文」曰：

他沒有受過中國文人學做文章的訓練，他沒有做過八股文，也沒有做過古文駢文，所以他的散文記事，用的字，造的句，往往是舊式古文駢文的作者不敢做或不能做的！

第二，瞿兌之在他的《齊白石翁畫語錄》一文（見《古今》半月刊第三十五期）中批評齊氏的「詩」與「題」曰：

以余觀之，其詩清矯，近得明人神髓，遠含郊島意味，即在詩人中亦當佔一重要位置。蓋與湘綺雖面目迥異，而取徑高卓，不隨流俗則同。工詩者固多，而擺脫詩家一切習氣乃至難。此真所謂詩有別裁，非關學也。

其題畫款識，信手拈來，皆成妙諦，無一語涉凡近，亦惟明人偶有之；人不能學，即學亦不能似也。余每侍翁畫案之側，見其握管署款，心中輒臆擬數語。及其寫出，則往往出余意表。故知翁之畫非他人所能偽為，即題署亦無人能捉

第三，關於他的「印」與「畫」，陳師曾詩題齊氏所畫的《借山圖》有曰：

刀也。

囊於刻印知齊君，今復見畫如篆文。
束紙叢蠶寫行腳，腳底山川生亂雲。
齊君印工而畫拙，皆有妙處難區分。
但恐世人不識畫，能似不能非所聞。
正如論書喜姿媚，無怪退之譏右軍。
畫吾自畫自合古，何必低首求同群？

以上三氏對於齊氏「詩」、「文」、「題」、「印」、「畫」的論評，幾乎不約而同，那就是指出他的「不守成規」和「自我作古」，也就是我上面所說的「革命性」和「創作性」。

其實，不守成規和自我作古，倒也並不是一無師承和隨意亂來之謂。據筆者所見，齊氏於畫於題於印，都私淑石濤、八大、徐青藤、金冬心、黃癭瓢、趙撝叔、吳昌碩諸人，而極

受他們的影響的。我們試讀他的《白石詩草》，其中有關於石濤者如下：

下筆誰教泣鬼神，二千餘載只斯僧。

焚香願下師生拜，昨夜揮毫夢見君。

關於八大的如下：

此翁無肝膽，輕棄一千年！

冷逸如雪個，遊燕不值錢。

（案：上一首詩是他於民國三十四年乙酉題記於他民國九年庚申所作的花果畫冊上的，並加跋曰：余五十歲後之畫，冷逸如雪個。避鄉亂，竄於京師，識者寡。友人陳師曾勸其改造，信之，即一棄。今見此冊，殊堪自悔，年已八十五矣！）

關於諸賢的如下：

輕描澹寫倚門兒，工匠天然勝畫師。

昔者倘存吾欲殺，是誰曾畫武梁祠？

邁古超時具別腸，詩書兼擅妙諸王。

逋亡亂世成三絕，千古無慚一阿長。

青藤雪個遠凡胎，老缶衰年別有才。

我欲九原為走狗，三家門下轉輪來。

又他的題畫跋印諸句，也大多含意深刻，異常雋永。例如一九四四年他的「題畫蟹」云：（指日寇將亡）

去歲見君多，今年見君少！

處處草泥鄉，行到何方好？

「自跋印章」云：

余之刻印，少時即刻意古人篆法，然後追求刻字之解義，不為「摹」、「作」、「削」三字所害，虛擲精神。人譽之，一笑。人罵之，一笑。

這是何等的深刻！何等的雋永啊！

綜上所述，齊白石以一個牧童和木匠出身的勞動者，刻苦自學，而居然今日成為一個「全世界知名」的大藝術家，這確是一件石破天驚，而足以自豪的盛事。區區深願於後年他老人家百歲之辰，另再恭撰壽文一篇，重申私頌呢。

關於王晉卿——《西園雅集圖》中的主角

不久以前，《新中華畫報》中曾刊出一張我國古畫《玉樓春思圖》，筆墨精妙，畫意高超，深得一般讀者——尤其愛好藝術者的讚賞。可是奇怪得很，一般讀者們對於作者王詵的名字知道的似乎並不很多；其實，他在宋代，倒也是一位鼎鼎大名的風流人物呢。

普通書籍中關於王氏的記載，大致如下：

王詵，字晉卿，北宋太原人，徙居開封。尚英宗女魏國大長公主，為駙馬都尉，利州防禦使。與蘇軾等為友，以黨籍被謫卒，諡榮安。能詩，善書，長畫，又工弈棋。作堂曰「寶繪」，藏古今書畫；風流蘊藉，有王謝家風。

《宣和畫譜》中所記較詳，曰：

駙馬都尉王詵，字晉卿，本太原人，今為開封人。幼喜讀書，長能屬文，諸子百家，無不貫穿，視青紫可拾芥以取。嘗袖其所為文，謁見翰林學士鄭獬，獬歎曰：「子所為文，落筆有奇語，異日必有成耳。」既長，聲譽日益籍甚，所從遊者，皆一時之老師宿儒，於是神考選尚秦國大長公主。詵博雅該洽，以至奕棋圖畫，無不造妙。寫烟江遠壑，柳溪漁浦，晴嵐絕澗，寒林幽谷，桃溪葦村，皆詞人墨卿難狀之景，而詵落筆思致，遂將到古人超軼處。又精於書，真、行、草、隸、得鐘鼎篆籀用筆意。即其第乃為堂曰「寶繪」，藏古今法書名畫，常以古人所畫山水，實於几案屋壁間以為勝玩，曰，「要如宗炳澄懷臥遊耳。」如詵者，非胸中自有丘壑，其能至此哉？喜作詩，嘗以詩進呈，神考一見而為之稱賞。至其奉秦國失歡以疾薨，神考親筆責詵曰：「內則朋淫縱慾而失行，外則狎邪罔上而不忠」，抑以見神考取捨人物，示天下之至公，不以好惡為己私也。然詵克能奉詔以自新，雖牢落中獨以圖書自娛，其風流蘊藉，真有王謝家風氣。若斯人之徒，顧豈易得哉？歷官至定州觀察使，開國公，駙馬都尉，贈昭化軍節度使，諡榮安。今御府所藏，三十有五：

幽谷春歸圖一　　晴嵐曉景圖一　　烟嵐晴曉圖三

烟江疊嶂圖一　　松路入仙山圖一　　客帆挂瀛海圖一

風雨松石圖一　　長江風雨圖一　　漁鄉曝網圖一

柳溪漁浦圖一　　江山漁樂圖一　　江亭寓目圖一

漁村小雪圖一　　江山平遠圖一　　房次律宿因圖一

會稽三賢圖一　　連山絕潤圖一　　老松野岸圖一

金碧瀟溪圖一　　名山臥遊圖一　　秀峰遠壑圖二

千里江山圖一　　屏山小景圖一　　寫李成寒林圖二

子猷訪戴圖一　　山居圖二　　松石圖二

長春圖一　　遠景圖一

以上三十五圖之中，據後來的藏家著錄與畫史所載，都以《漁村小雪》和《烟江疊嶂》二圖為最精妙：恰巧此二圖現在都尚存於國內，前者為畫家惠孝同氏私人所藏，後者則歸上海文物保管會所有，而筆者今年五月間歸國小遊，竟得一一拜觀，飽償眼福。以筆者的愚見，《漁村小雪圖》較《烟江疊嶂圖》尤為精彩，圖後有乾隆御書「內府所藏王詵四卷中此為第一」云，真是一點也不錯。

《漁村小雪圖》卷絹本，墨畫，無款，畫前隔水有宋徽宗題籤「王詵漁村小雪」六字，甚精，惟「王」字已缺其半。圖後有宋牧仲跋曰：

昔人云，書中唐模，畫中北宋，得之便足自豪。附馬都尉王晉卿，北宋中巨擘也，其

遺跡最煊赫者，為《烟江疊嶂圖》，次之為《瀛山圖》，陳眉公云，《烟江》卷舊藏

王元美家，余曾見於萬卷樓下，後轉質虞山嚴氏，遂如泥牛下海。董文敏云《瀛山

圖》在嘉禾項氏，惜不戒於火，已歸天上！余二十餘年前於棠村梁相國齋中見設色一

幛，相傳為晉卿筆，想尚未確，都尉風流，殆隨風烟滅沒盡矣！《漁村小雪》卷載

《宣和畫譜》，歷代藏弆御府，鼎革時為滄州戴侍郎嚴葊所得；侍郎沒，其後人求

售輦下，烏目山人王石谷購得枕中秘，康熙庚辰正月，山人來吳，出以相誇，為之叫

絕！按晉卿畫源本營邱，此卷清蒼秀潤，人物林木，大類摩詰，尺幅中俱有雅人深

致，非范寬醉許可比；瘦金題字宛然，璽印纍纍，誠希世之珍也。夫漢碑在世人，略

可指數，《曹全碑》晚出，頓換耳目，此卷得無類是？綿津山人宋犖題。

至於《烟江疊嶂圖》卷，畫前隔水亦有宋徽宗題籤「王詵烟江疊嶂圖」七字，後有宋

濂跋一，姚邦敬題句一，黎民表記語一，不具錄。此圖曾刊於上海出版之《畫苑掇英》一書

中，讀者可以參考。

還有他的書法真跡，筆者生平所見，僅有一本，那就是他所寫的《蝶戀花詞》，七、八

年前在香港，是葉遐翁的秘笈，現在則已歸諸北京故宮博物院繪畫館，人人可得共賞了。

此外，關於他的風流勝事，則同時的李龍眠曾繪了一個《西園雅集》卷，米元章撰了一篇〈西園雅集圖記〉，閱之可見其髣髴。可惜李氏原圖的真跡今已不存，《石渠寶笈》中所載的一卷所謂《宋李公麟西園雅集圖》，顯係贗跡，現藏張氏大風堂，筆者過去也曾一再看過的。

倒是，《石渠寶笈》中所載的另一《宋人西園雅集圖》卷，從前曾經於《故宮週刊》中影印發表的，其筆墨尚有可觀。圖中所畫，除主人翁王晉卿外，並有蘇東坡、蘇子由、黃山谷、米元章、李伯時、蔡天啟、李端叔、秦少游、晁无咎、鄭靖老、王仲至、劉巨濟、道士陳碧虛、僧雲秀圓通大師等，都是一時的名流。案：這個西園雅集自經龍眠居士當時圖寫之後，以後歷代的名畫家，摹寫者不知凡幾；到了明代，楊士奇在另一〈西園雅集圖中題記〉一文，較之當初米元章所撰的〈西園雅集記〉，更為詳盡，錄之如下：

西園者，宋駙馬都尉王詵晉卿延東坡諸名勝燕游之所也。當時李伯時寫為圖，後之臨寫者，或著色或用水墨，不一法。此圖用水墨，清韻瀟灑可愛。燕集歲月無所考，西園亦莫究何在。即圖而觀，雲林泉石，翛然勝處也。有磵源遠且厚，紆折奔放而下，磵左右巨石連延峭拔，有壁立數十丈如削。右方整如屏立，橫磵石梁，平廣若砥；瀕磵地夷曠，有古松五株，檜一株崇者勢凌雲際，斜者若倚蓋，皆蒼翠蓊鬱，類含霧

者，而桂根迸露斜出，類猛獸狀。林木森然，扶疏蕭爽可數；蕉一本，生意暢茂。對竚而觀者，儒

衣冠十有四人，僧道士各一人。坐松下憑案伸紙握筆而書者，東坡居士。

晉卿。側立居士之右張文潛。傍立而偘觀者蔡天啟。另據案展卷畫淵明歸去來圖者李

伯時。傍坐憑案而觀者王仲至。持蕉箑立子由之右黃魯直。立魯直之右陳無已。立伯時之

後而按膝頻視者李端叔。坐伯時之右就案而觀者晁旡咎。面石壁而立濡筆欲書者米芾。

立米之後觀書石者王仲至。跌坐石屏下論無生之旨僧圓通。袖手並坐而聽者劉巨濟。坐

檜根摘阮道士陳碧虛。持羽扇對立偘坐者，秦少游也。又有侍女二人，雲英、春鶯，晉

卿家妓也。童子四人，一袖手立，一捧硯，一持靈壽杖，各隨於後；一對竈淪茗，其家

僮也。而古琴、罍鼎、尊勺、茶具咸備。嘗見熊天慵〈題伯時西園圖〉詩及黃文獻公

〈述古堂記〉，皆與此合，文獻據鄭天民言記，鄭記作於政和甲午，其可徵無疑。而余

近見廣平侯家有劉松年臨伯時圖，位置頗不同，無文潛、端叔、旡咎四人，器物

亦小異：然聞後來臨伯時者，如僧梵隆、趙伯駒輩非一人，涉更臨寫，則必不能無異。

而於以見晉卿之好賢重文，及諸君之高風逸韻，蕭散不羈，光華相映，如象星之聯聚，

如群玉之陳列，與夫從容太平之盛致，蓋有曠數十世而不一見者，可謂盛也已。

讀此，王晉卿生前及其同時諸公之文采風流，一一如在目前了。

《五牛圖》與《五馬圖》

唐韓滉《五牛圖》與宋李公麟《五馬圖》是我國畫史上烜赫有名的兩大劇跡：前者最近為北京故宮博物院繪畫館所得，後者於民初流往日本，聽說在上次大戰中被飛機所炸燬，但此訊迄今尚不能證實。（一說原圖尚存，惟因藏者不願為政府所知，遂故意詭稱已被炸燬云。）

這兩件名跡都是手卷，茲約略分述如下。

《五牛圖》

卷為白麻紙本，縱六寸五分，橫四尺三寸五分，水墨設色，五牛一齕草者，一昂首者，一聳立者，一喘氣者，一絡首者；神情各異，維妙維肖。引首清高宗御筆「興託春犁」四大

字，冠以「春藕齋」¹大璽一。圖前圖中圖後有乾隆御題四，趙孟頫跋三，孔克表跋一，項元汴題記一，金農、姚世鈺題記二，蔣溥、汪由敦、裘曰修、觀保、董邦達、錢維城、錢汝誠等詩題各一。這裡面，除了乾隆的所謂「御題」以及蔣溥、汪由敦等一班人的所謂「恭和」不值得拜讀外，茲抄錄其餘諸人的題跋如下。

孟頫三跋曰：

余南北宦游，於好事家見韓滉畫數種。集賢官畫，有《豐年圖》，《醉學士圖》（最神）；張可與家，《堯民擊壤圖》（筆極細）；鮮于伯幾家，《醉道士圖》；與此《五牛圖》，皆真蹟。初，田師孟以此卷示余，余甚愛之；後乃知為趙伯昂物，因託劉彥方求之，伯昂欣然輟贈，時至元廿八年七月也。明年六月攜歸吳興重裝；又明年，濟南東倉官舍題。二月既望，趙孟頫書。

右唐韓晉公《五牛圖》，神氣磊落，希世名筆也。昔梁武欲用陶弘景，弘景畫二牛：一以金絡首，一自放於水草之際；梁武嘆其高致，不復強之。此圖殆寫其意云。子昂

1 清高宗因得韓滉《五牛圖》，特建「春藕齋」以珍藏之。

重題。

此圖僕舊藏，不知何時歸太子書房。太子以賜唐古台平章，因得再展，抑何幸耶！延祐元年三月十三日，集賢詩讀學士正奉大夫趙孟頫又題。

孔克表跋曰：

善相馬者，不於驪黃牝牡，而於天機；余謂觀畫亦然。海虞鄒君君玉，示余《五牛圖》，有步者，齕者，縱時而鳴者，顧而䑛者，翹首而馳者，其天機之妙，宛若見之於東皋西壟間，亦神矣哉！吳興趙文敏公以為唐韓晉公所畫，品題再三，至稱為希世名筆，蓋有得於此矣，君其寶之！至正十二年春二月七日，魯孔克表跋。

項元汴題記曰：

唐韓晉公滉《五牛圖》，元趙文敏三跋，明墨林山人項元汴真賞。

金農、姚世鈺題記二則曰：

乾隆己未中秋，錢唐金農、歸安姚世鈺，同觀於桐鄉汪氏求是齋；世鈺記。

丙寅嘉平之月，與西湖僧明中再觀於求是齋，愈見愈妙，真神品也。稽留山民金由又記。

省齋案：關於此圖，去年我曾在本港《熱風》半月刊第八十五期上撰文詳述其內容（三月十六日出版）後復經《文匯報》「筆會」欄將全文轉載（三月三十日出版），所以這裡有許多地方就不再重複，只能略述其大概了。

《五馬圖》

卷為素賤本，縱八寸七分，橫六尺七寸三分，設色畫，人牽一馬。第一題：「右一匹，元祐年十二月十六日，左騏驥院收于闐國進到鳳頭驄，八歲，五尺四寸。」第二題：「右一匹，元祐元年四月初三日，左騏驥院收董氈進到錦膊驄，八歲，四尺六寸。」第三題：「右

一四，元祐二年十二月廿三日，於天駟監揀中秦馬好頭赤，九歲，四尺六寸。」第四題：

「元祐三年閏月十九日，溫谿心進照夜白。」第五無題識。（此一匹為青花驄，恐即是滿川花也。）

引首及卷中有乾隆御題三，不錄。圖後黃庭堅跋曰：

余嘗評伯時人物，似南朝諸謝中有邊幅者；然朝中士大夫，多嘆息伯時久當在臺閣，僅為喜畫所累。余告之曰，伯時丘壑中人，暵熱之聲名，儻來之軒冕，此公殊不汲汲也。此馬駔駿，頗似吾友張文潛筆力，瞿曇所謂識鞭影者也。黃魯直書。

後幅曾紆公跋曰：

余元祐庚午歲，以方開科應詔來京師，見魯直九丈於酺池寺，魯直方為張仲謨牋題李伯時畫天馬圖。魯直謂余曰，異哉，伯時貌天廄滿川花，放筆而馬殂矣！蓋神駿精魄皆為伯時筆端取之而去，此實古今異事，當作數語記之。後十四年，當崇寧癸未，余以黨人貶零陵，魯直亦除籍徙宜州，過余瀟湘江上，因與徐靖國、朱彥明、道伯時畫殺滿川花故事，云此卷公所親見。余曰，九丈當踐前言記之。魯直笑云，只少此一件

罪過。後二年魯直死貶所。又二十七年，余將漕三浙，當紹興辛亥，至嘉禾，與梁仲謨、吳德狀、張元覽、泛舟訪劉延仲於真如寺，延仲遽出是圖。開卷錯愕，宛然疇昔，撫事念往，逾四十年；憂患餘生，歸然獨在，彷徨弔影，殆若異身也。因詳敘本末，不特使來者知伯時一段異事，亦魯直遺意，且以玉軸遺延仲俾重加裝飾云。空青曾紆公卷書。

案：曾紆字公卷，號空青老人，是曾布的兒子，見《山谷詩集注》。又董氈、溫溪心，都是吐蕃首領，事具《宋史》，併見《石渠寶笈》。

又案：汪砢玉《珊瑚網》載有項子京的題記一則如下：

此卷已載《雲烟過眼錄》，三百年來，余生多幸，得獲睹焉。畫於澄心堂紙上，筆法簡古，步驟曹韓，曾入思陵內帑，璽識精明，真神品也！近日摹數本於吳中，自能辨之。子京。

省齋復案：這個李公麟的《五馬圖》卷是早已被日本政府定為《國寶》的。以我們的國寶而列為他們的國寶，這固然未免有點不可思議，但反過來說，也可以益證此圖之為世所寶了。

展子虔《遊春圖》

展生山水原無敵，尺素遊春孰等夷；

綵筆縱橫一萬里，高名上下五千期。

<div style="text-align: right">—— 張米庵《鑑古百一詩》之一</div>

最近，北京「中國古典藝術出版社」出版了一本季刊《中國畫》，創刊號裡面刊出的第一幅圖畫是展子虔《遊春圖》，第一篇文字是王世襄君所寫的談展子虔《遊春圖》卷，這一幅圖畫和這一篇文字引起了一般讀者——尤其是中國畫的愛好者——濃厚的興趣和廣泛的注意。

關於這幅《遊春圖》的結構章法和流傳經過，王君文中已有相當詳盡的描寫與紀述，我這裡不想加以重複。本文所著重的，只在引述關於此圖的前人著錄，並簡略介紹展子虔的生平而已。

在歷代各家著錄之中，涉及此圖者不少，可是大多三言兩語，語焉不詳。比較說來，自

以最後乾隆敕編的《石渠寶笈》為最詳盡，雖則它的編制和體裁雜亂無章，並不十分高明；

可是，如果將它的材料稍加整理，畢竟還不失為一部有價值的文獻。

據《石渠寶笈》所載，這一幅展子虔《遊春圖》原藏寧壽宮，絹本，縱一尺三寸四分，

橫二尺五寸一分，設色，畫山水、樓觀、舟舸、桃柳、人物、無名款。圖之兩側接黃絹，右

首宋徽宗御筆「展子虔遊春圖」六字，上鈐「雙龍」方印。左首無名氏題詩曰：

冰解泥融生水瀾，初葩穠艷未應殘。

天桃噴火柳金嫩，深谷啼鶯聽且看。

花影淡梳燕粉媚，春暖野郊風細細。

遊人醉以天為幕，酩酊陰濃春意被。

行來樹下實相參，瞑目無言心自愜。

黃蝶逐風翻上下，賞花此處更停驂。

洪武十年孟春，觀於奉天門，因和馮子振韻。

1　安儀周《墨緣彙觀》之紀此，有曰：「黃絹隔水，有宋金華和馮海粟七言古詩一首，楷書，深得黃庭樂毅之旨。」然則所謂無名氏者，實宋濂耳。

圖中清高宗御題曰：

柳暗花明霽景寰，如茵陌上草萋萋；
王孫底識春遊倦，剩得宣和六字題。
軟勒平堤試驕驪，晴絲罥柳柳絲長；
湖光山色天然句，不用奚童負錦囊。

乾隆御題。

後隔水復題曰：

水隨筆底生波瀾，意著花叢芳未闌。
伊人妙解寓外法，艷裔韶光正好看。
韶光只以物情媚，更值景明與風細。
遊人各盡憑賞豪，小步亦驕錦韉被。
錦韉繡迤盤差參，開唐畫祖誠無慙。

展子虔《遊春圖》

143

聖湖厓略頗相似，起予與在巡方驂。

此韻為馮子振奉長公主命題畫者，又有洪武十年觀於奉天門和子振韻而不書其

為誰者，二詩均不足稱畫，故用其韻題之。丙申孟月中澣，隨安室御識。

後幅馮子振題曰：

春漪吹鱗動輕瀾，桃蹊李徑葩未殘。

紅橋瘦影迷遠近，緩勒仰面何人看。

高巖下谷韶景媚，瑟瑟芳菲韻纖細。

層青峻碧草樹騰，照野氍毹攤繡被。

李唐歲月腳底參，楊隋能事筆不慙。

東風晴陌苕復穎，濃綠正要君停驂。

趙巖題曰：

前集賢待制馮子振奉皇姊大長主命題。

暖風吹浪生魚鱗，畫圖彷彿西湖春。

錦韉詩人兩相逐，碧山桃杏霞初勻。

粉堞朱檻眼欲醉，垂楊淺試修娥鬟。

人間別自有蓬島，仙源之說原非真。

危橋凌空路欲轉，飛流直下烟迷津。

畫船亦有詩興好，嬋娟未必飛梁塵。

雨翁隔水俯晴漾，韶光似酒融芳辰。

望中白雲無變態，我欲乘風聽松瀨。

落花出洞世豈知，瑤池池上春千載。

張珪題曰：

東風一樣翠紅新，綠水青山又可人；
料得青山更深處，仙源初不限紅塵。

最後董其昌題曰：

展子虔筆，世所罕見，曾從館師韓宗伯所一寓目；歲在庚午，再見之朝廷世兄虎邱山樓，敬識歲月。

至於這個畫卷裡的鑑藏印章，除了乾隆、嘉慶的寶璽十餘外，又有「政和」、「宣蘇」、「悅生」、「皇姊圖書」、「張維芑印」，以及梁清標藏印八個。其中還有「宣和台州市房務抵當庫記」一印，尤為特別。

此卷內容，略如上述。案《宣和畫譜》：展子虔，歷北齊周隋，至隋為朝散大夫。善畫，與董展齊名。尤工寫江山遠近之勢，咫尺有千里趣。又湯厚《古今畫鑑》曰：「展子虔畫山水法，唐李將軍父子多宗之。畫人物描法甚細，隨以色暈開，余嘗見《故實人物》、《春山人馬》等圖，又見《北齊後主幸晉陽宮圖》，人物面部，神彩如生，意度具足，可為唐畫之祖。」推崇可見。

省齋案：目前不要說董展的遺跡絕無一存，就以大小李將軍（李思訓、李昭道）的傳世之作來說，也已如鳳毛麟角，並且還不一定十分的可靠。所以，張丑《清河書畫舫》中說這幅展子虔《遊春圖》「為天下畫卷第一」，誰曰不宜？

宋徽宗《四禽圖》

在我國歷史上，凡是帝王之中對於政治上的行為有所倒行逆施的，大概都名之為「昏君」，如宋末的徽宗皇帝，即其一也。

可是，宋徽宗雖在政治上不免於昏君之列，然而他在藝術上的成就，在歷代的帝王之中，不僅可稱是前無古人，並且簡直可以說得是後無來者的呢。

鄧椿《畫繼》之〈論聖藝〉曰：

徽宗皇帝天縱將聖，藝極於神，即位未幾，因公宰奉清閒之宴，顧謂之曰：朕萬幾餘暇，別無他好，惟好畫耳；故祕府之藏，充牣填溢，百倍於先朝。又取古今名人所畫，上自曹勿興，下至黃居寀，集為一百帙，列十四門，總一千五百件，名之曰《宣和睿覽集》，蓋前世圖籍，未有如是之盛者也。於是聖鑑周悉，筆墨天成，妙體眾形，兼備六法，獨於翎毛，尤為注意，多以生漆點睛，隱然豆許，高出紙素，幾欲活

動，眾史莫能也。政和許，嘗寫仙禽之形凡二十，題曰《筠莊縱鶴圖》，或戲上林，或飲太液，翔鳳躍龍之形，擎露舞風之態，引吭唳天，以極其妙，刷羽清泉，以致其潔，並立而不爭，獨行而不倚，閑暇之格，清迴之姿，寓於縑素之上，各極其妙，而莫有同者焉。已而又製《奇峰散綺圖》，意匠天成，工奪造化，妙外之趣，咫尺千里。其晴巒疊秀，則閬風群玉也；明霞紓綵，則天潢銀漢也；飛觀倚空，則仙人樓居也；至於祥光瑞氣，浮動於縹渺空明之間，使覽之者欲跨汗漫，登蓬瀛，飄飄焉，嶢嶢焉，若投六合而臨九州也。

五年三月上巳，賜宰臣以下，燕於瓊林，侍從皆預；酒半，上遣中使，持大杯勸飲，且以《龍翔池鸂鶒圖》並題序，宣示群臣，凡預燕者，皆起立環觀，無不仰聖文，睹奎畫，贊歎乎天下之至神至精也。其後以太平日久，諸福之物，可致之祥，奏無虛日，史不絕書，動物則赤烏白鵲、天鹿文禽之屬，擾於禁籞；植物則檜芝珠蓮、金相駢竹、爪花來禽之類，連理並蒂，不可勝紀；乃取其尤異者，凡十五種，寫之丹青，亦自曰《宣和睿覽冊》。復有倚馨末利、天竺娑羅、種種異產，究其方域，窮其性類，賦之於詠歌，載之於圖繪，為第二冊。已而玉芝競秀於宮閫，甘露宵零於紫篁，陽烏丹兔，鸚鵡雪鷹，越裳之雉，玉質皎潔，鷺鷥之雛，金色煥爛，六目七星巢蓮之

龜，盤螭繞鳳萬歲之石，並幹雙葉連理之蕉，亦十五物，作冊第三。又凡所得純白禽獸，一一寫形，作冊第四，增加不已，至累千冊，各命輔臣，題跋其後，實亦冠絕古今之美也。

宣和四年三月辛酉，駕幸祕書省訖事，御提舉廳事，再宣三公宰執親王，使相從官，觀御府圖畫；既至，上起就書案，徒倚觀之，左右發篋出御書畫，公宰親王，使相執政，人各賜書畫兩軸，於是上顧蔡攸，分賜從官以下，各厚御畫兼行書草一紙。又出祖宗御書，及宸筆所模名畫，如展子虔作《北齊文宣宰晉陽》等圖，靈台郎奏辰正宰執以下，遂巡而退，是時既恩許分賜群臣，皆斷佩折巾以爭先，帝為之笑；此君臣慶會，又非特幣帛筐籠之厚也。始建五嶽觀，大集天下名手，應詔者數百人，咸使圖之，多不稱旨。自此之後，益興畫學，教育眾工，如當博士，下題取士，復立博士，考其藝能，當是時，臣之先祖，適在政府，薦宋迪猶子子房，以當博士之選，是時子房筆墨，妙出一時，咸謂得人。所試之題，如「野水無人渡，孤舟盡日橫」，自第二人以下，多繫空舟岸側，或拳鷺於舷間，或棲鴉於蓬背，獨魁則不然：畫一舟，人臥於舟尾，橫一孤笛，其意謂非無舟人，只無行人耳；且以見舟子之甚閒也。又如「亂山藏古寺」，魁則畫荒山滿幅，上出幡竿，以見藏意；餘人乃露塔尖，或鴟吻，

往往有見殿堂者，則無復藏意矣。亂離後，有畫院舊史，流落於蜀者二三人，嘗為臣言，某在院時，每旬日蒙恩，出御府圖軸兩匣，命中貴押送院，以示學人，仍責軍令狀，以防遺墜漬污，故一時作者，咸竭盡精力，以副上意。其後寶籙宮成，繪事皆出畫院，上時時臨幸，少不如意，即加漫堊，別令命思，雖訓督如此，而眾史以人品之限，所作多泥繩墨，未脫卑凡，殊乖聖王教育之意也。

以上之所以不惜篇幅錄引全文者，則以非如此不足以見宋徽宗對於繪畫一道，實無門不精，而尤以翎毛一項，最為出色。總觀所述，我們可以知道宋徽宗在藝術方面所特具的天才和其所建立的功績。

十年以來，鄙人在海外第一次所見宋徽宗的真跡是《四禽圖》。圖為清宮故物，以前則為明項子京所舊藏，見《石渠寶笈·初編》養心殿著錄，列為「上上品」。所謂四禽者，第一幅曰：「杏花雙燕」，第二幅曰：「棠上白頭」，第三幅曰：「雀噪寒梅」，第四幅曰：「竹枝山鵲」是也。《石渠寶笈》關於此圖之著錄，有如下述：

宋徽宗《四禽圖》一卷（上等黃一）

素箋本，墨畫，凡四幅。

第一幅「杏花雙燕」，前有「宣和」一璽、又「神品」、「商邱宋犖審定真蹟」、「項元汴印」、「子京父印」、「項墨林鑑賞章」諸印，又「司印」半印，後有雙螭一璽，又「晉府之記」、「珍秘」、「子經所藏」、「項墨林父秘笈之印」、「項元汴印」諸印。前押縫有「紹興」一璽，又「清和堂圖書」、「師摯半生真賞」諸印。後押縫有「乾坤清玩」、「宣和」二璽，又「墨林山人」一印。前隔水有「天籟閣」、「項氏子京」、「宮保世家」、「子孫世昌」、「寄傲」、「項子京家珍藏」、「項墨林鑑賞法書名畫」諸印。押縫有「項叔子」、「退密」、「虛朗齋」、「項墨林父秘笈之印」諸印。

第二幅「棠上白頭」，前有「政和」、雙螭二璽，又「子孫永保」、「墨林秘玩」、「項子京家珍藏」諸印。後有「晉府圖書」、「神品」、「珍秘」、「項元汴印」、「子京珍秘」、「項墨林鑑賞章」、「田疇耕耨」諸印。前押縫有「宣和」、「守中」二璽，「項墨林鑑賞章」、「檇李項氏世家寶玩」二印。後押縫有「宣和」、「紹興」二璽，又「子京所藏」、「清和」、「項墨林父秘笈之印」諸印。隔水有「天籟閣」、「桃花源裡人家」二印。

第三幅「雀噪寒梅」，前有雙螭一璽，又「神品」、「項氏子京」、「墨林」、「項季子章」諸印。後有「晉府圖書之記」、「子孫永保」、「項墨林鑑賞章」、「項元汴印」、「項子京家珍藏」、「珍秘」諸印。前押縫有「政和」、「緝熙敬止」二璽，又「項元汴印」、「子孫永保」、「項墨京家珍藏」、「檇李項氏世家寶玩」諸印。押縫有「宣和」、「紹興」、「作德心逸日休」三璽，又「項墨林父秘笈之印」一印。隔水有「項氏子京」、「宮保世家」二印。

第四幅「竹枝山鵲」，有押字一，上鈐「御書」一璽。前有「神品」、「晉府書畫之印」、「項元汴印」、「平生珍賞」、「項墨林父秘笈之印」諸印。後有「珍秘」、「子京」、「項墨林秘玩」、「項元汴印」、「墨林」、「項季子章」諸印。前押縫有「政和」、「志以道寧」、「紹興」三璽，又「項子京家珍藏」、「神游心賞」、「項墨林鑑賞章」諸印，後押縫有「政和」、「紹興」二璽，又長字印「蘧蘆」、「項子京家珍藏」諸印。隔水有「內府圖書之印」二璽，又「退密」、「項叔子」、「項墨林鑑賞章」、「檇李項氏世家寶玩」、「晉府圖書之印」諸印。押縫有「墨林子」、「子京所藏」、「博雅堂寶玩印」、「虛朗齋」、「合同」諸印。引首前

隔水有「徽廟四禽圖上上品」八字。引首前有籤書「宋徽廟宸翰花禽圖神品」十字。

拖尾有俞松記云：「徽宗皇帝御畫《四禽圖》，筆勢飛動，神品之上也。淳祐二年，

歲在壬寅三月七日手裝，臣松恭題。」前有「天籟閣」、「蓬蘆」、「項墨林鑑賞法

書名畫」諸印；後有「項元汴印」凡二，又「晉國奎章」、「子京珍秘」，「沮溺

之儔」、「項墨林鑑賞章」、「墨林子」、「項元汴氏審定真蹟」、「宮保世家」、「項叔

「汪元臣印」、「師摯鑑定」、「秋壑圖書」、「退密」、「子京父印」、「項

子印」、「檇李項氏世家寶玩」諸印。前押「紹興」、「守中」二璽，又「墨林秘

玩」、「平生真賞」、「子孫世昌」諸印。後押縫有「天籟閣」、「緯蕭草堂畫

記」、「項氏子京」、「鴛鴦湖長」諸印。最後有項元汴記語：「宋徽宗水墨花鳥圖

神品珍秘明項元汴真賞」十八字。

幅高八寸，第一輻、第二幅、第三輻俱廣一尺三寸一分，第四幅廣一尺三寸六分，御

筆題籤，籤上有「乾隆宸翰」，「內府書畫之寶」二璽。

《四禽圖》的內容，具如上述。此外，圖內後來還加上了「乾隆御賞之寶」、「三希堂

精鑑璽」、「宜子孫」、「石渠寶笈」、「養心殿鑑藏寶」、「乾隆御覽之寶」、「乾隆鑑

賞」、「嘉慶御覽之寶」、「宣統御覽之寶」、「宣統鑑賞」、「無逸齋精鑑璽」諸印，每幅畫上有乾隆御筆詩題各一，以及末後復有「雙峰年羹堯盥手敬觀」題跋九個字。

省齋案：此圖我於十年前初見於譚區齋處，那時區齋闢室思豪酒店，悉置其所藏宋元書畫名蹟於其內，邀我前往觀賞，因得朝夕瀏覽。其後區齋因事離港，所藏星散，此圖初為周游子所得，後歸王南屏。到了前年，又轉入古董商的手中，現在風聞已售往日本，一說已往美國，究竟落到何處，尚無確悉。

省齋又案：此《四禽圖》雖為宋徽宗的真跡無疑，惟是否原來的「完物」，不無可疑。

第一，第四幅的尺寸與前三幅不同，且所畫之鳥，其數目與前三幅亦不同，這是很可注意的。第二，引首前有一條籤書曰《花禽圖》，而末後項子京的題記亦曰《花鳥圖》，都不寫《四禽圖》，這也是極可注意的。

所以，以愚見的推測和判斷，這一個卷子很可能是兩件東西拼攏來的，並非原璧。但以筆墨來觀，則都是徽宗的真跡無疑，所以雖有此小疵，尚無傷大雅；可惜的是，如此名跡，終於流到海外去，不無可嘆耳。

趙孟頫 《人騎圖》

最近，我在一本富麗堂皇、多采多姿的「中國」畫冊裡，看到了好幾件古畫名跡。如隋朝展子虔的《遊春圖》，唐朝閻立本的《步輦圖》，宋朝崔白的《寒雀圖》、張擇端的《清明上河圖》、趙佶（徽宗）的《聽琴圖》，明朝唐寅的《四美圖》、仇英的《玉洞仙源圖》[1]，以及明末清初朱耷（八大山人）的《蘆雁圖》和道濟（石濤）的《山水清音圖》[2]等等，有的我過去早已看見了原本，有的則已一再看見了影印的複製本，所以面貌都並不陌生；其中只有一幅元朝趙孟頫的《人騎圖》，不僅還是初見，並且一見之下，不無驚為絕品之感。

這一幅《人騎圖》是一個手卷，原為清宮故物，見《石渠寶笈・續編》（淳化軒）著

1
安儀周《墨緣彙觀》之紀此，有曰：「黃絹隔水，有宋金華和馮海粟七言古詩一首，楷書，深得黃庭樂毅之旨。」然則所謂無名氏者，實宋濂耳。

2
仇英《玉洞仙源圖》兩、三年前曾由筆者為文介紹，刊載於《良友》畫報，同時並刊登原圖的彩色照片。

錄，為趙氏傳世重要名跡之一，久為筆者心嚮往之亟欲一睹為快的寶物；現在居然獲見其本來面目，雖然只是複製本，但因印刷精良，細察其筆墨及顏色，可以斷定其當與原本絲毫不爽的。

據《石渠寶笈》所載關於此圖的詳細說明如下：

趙孟頫《人騎圖》，一卷。

（本幅）

宋戔本，縱九寸四分，橫一尺六寸，設色，畫一人唐裝乘駿馬，緩轡垂鞭。卷首標題「人騎圖」，鈐印一：「松雪齋」。款：元貞丙申歲作，子昂；鈐印二：「趙氏子昂」、「澄懷觀道」。自題：「畫固難，識畫尤難。吾好馬，蓋得之於天，故頗盡其能事，若此圖，自謂不愧唐人；世有識者，許渠具眼。大德己亥，子昂重題。」鈐印一：「趙子昂氏」。

御題行書：「神駿固難識，識矣貴善御；松雪閒作圖，正警余懷處。乾隆辛未御題。」鈐寶一：「乾隆宸翰」。

（引首）

御筆：「深得穩意。」鈐寶一：「乾隆御筆」。

（後隔水）

孟頫自題：「吾自小便愛畫馬，爾來得見韓幹真跡三卷，乃始得其意云。子昂題。」

鈐印一：「水晶宮道人」。

（後幅）前人題跋：

「當今子昂畫馬，真得馬之性；雖伯時復生，不能過也。孟籲題。」鈐印一：「趙之雋氏」。

「此《人騎圖》，最為佳製，乃子昂得意筆也。每一展卷，不能去手，故重題以識之。大德三年三月八日，子俊書。」鈐印同前。

「烏帽珠衣玉束腰，鳴鞭飛鞚五陵豪；仙翁妙得三花趣，神品何人可並高？由辰拜手

謹題。」鈐印一：「趙明仲氏」。

「吾觀少陵詩，題馬多瓌詞。一時絕藝許曹霸，韓生肉馬真徒為。吳興山水國，畫手皆清奇。老仙落筆妙天下，胸中原有神俊姿。想當寫此日，筆與神俱馳。四蹄高削玉，雙耳森立錐。摩娑五花起熟視，颯颯疑有長風吹。奚官穩結束，紫面虯髯髭。青絲絡頭手自空，李唐文物猶在茲。此畫寧復得？好事宜寶之。世間德驥有如是，願展材力當明時。蜀宇文公諒。」鈐印一：「子貞」。

「五花神駿出天閑，墨幀髯奚穩跨鞍；試使揚鞭輕一蹴，日馳千里諒非難。張世昌。」鈐印二：「張安國氏」、「約齋」。

「松雪齋中老仙伯，翰墨特為天下奇；瑣窗日暖起雲霧，產此渥洼神俊姿。倪淵。」鈐印一：「仲深」。

「曹韓不可作，畫馬徒紛紛。龍眠誇獨步，魏公繼清芬。昂昂八尺龍，應是逸景孫。闊步臨九區，駿氣凌青雲。未奉瑤池駕，已空冀北群。奚官久調伏，緩轡不動塵。人

馬兩相得，爛縵見天真。駑駘飽芻豆，騏驥甘隱淪。豈惟馬難逢，能畫數何人？果知畫中趣，伯樂定前身。陳潤祖。」鈐印二：「陳潤祖印」、「陳正德氏」。

「食之三品芻豆，飾以千金彎環；誰能解弁徽纏，縱渠汧渭中間。」無名款。

「右《人騎圖》，先人真蹟，兼重題其後，今已不可多得，宜寶藏之。雍謹書。」鈐印一：「趙雍」。

「先人所作《人騎圖》，真蹟已不可得矣；奕百拜敬觀之餘，唯增愴然，藏者宜寶之。奕拜書。」鈐印一：「趙奕」。

「至正廿六年，歲丙午春三月十又一日，拜觀於姑蘇寓居。麟謹識。」鈐印一：「趙麟私印」。

「垂鞭不動彎絲輕，想見晴原漠漠平；追憶當時老松雪，坐看神駿眼增明。頤貞。」鈐印一：「長沙何頤貞父」。

「長沙落雪畫眠餘，意到寫成《人騎圖》；風鬃霜蹄看欲動，長安借得看花無。延陵吳巽。」鈐印一：「吳巽叔巽父」。

「韓幹已休曹霸遠，誰云松雪似龍眠？世間伯樂不常有，展卷令人一惘然。幻住珂月。」鈐印二：「千江」、「波羅蜜室」。

「題趙文敏公《人騎圖》：魏公文采真天人，平生愛馬寫馬真；請觀此馬是真馬，竟能驕騰如有神。渥洼龍種合變化，孫陽一見論高價；雄姿颯爽世所無，奚官騎出材俱下。昔聞八駿馳八荒，遠飲瑤水蟠桃香；大明天子乃虞舜，豈是當時周穆王？天閑日飽庸何傷。永嘉僧文信。」鈐印三：「信」、「道元印」、「雪山道人」。

「寶鬘青絲碧玉環，奚官烏帽赭羅襴；渥洼腰裹厓汗血，大宛麒麟生羽翰。千里風塵飛赤電，玉花雲彩散雕鞍；當時曾獻唐天子，今日人間作畫看。也先溥化。」鈐印一：「西英」。

「老仙畫馬真絕特，頃刻下筆飛龍出，畫成自謂得於天，世無具眼誰能識？似嫌文繡掩天真，盡去錦韉琱玉勒。朱衣奚官自駝坐，緩轡徐行意閒適。展圖使我吁且驚，朽骨千金古猶惜。曹韓伯時未擬道，況是仙翁得意筆。臨風振鬣一長鳴，瑤池路斷無行蹟。眉山程郁。」鈐印二：「眉程郁印」、「晉輔父」。

「曹韓絕藝今誰數？老杜天才孰與宗？紙上空餘形影在，一齋晴雪鎖寒松。瓢泉朱景淵。」鈐印一：「式顏」。

（題簽）

御筆：「趙孟頫《人騎圖》，神品，天府珍藏。」鈐寶一：「乾隆宸翰」。

（鑑藏寶璽）

七璽全。[3]「淳化軒」、「淳化軒圖書珍秘寶」、「乾隆宸翰」、「信天主人」、「古希天子」、「五福五代堂古稀天子寶」、「八徵耄念之寶」。

3 七璽是：「乾隆御覽之寶」、「乾隆鑑賞」、「三希堂精鑑璽」、「宜子孫」、「石渠寶笈」、「石渠定鑑」、「寶笈重編」。

（收傳印記）

「趙氏」（半印）、「大明錫山桂坡安國民太氏書畫印」、「博雅堂寶玩印」、「明安國玩」、「大明安國鑑定真蹟」、「蘧廬」、「墨林山人」、「項子京家珍藏」、「宮保世家」、「平生珍賞」、「墨林父」、「墨林項叔子章」、「子孫永保」、「項墨林鑑賞章」、「天籟閣」、「神品」、「墨林主人」、「高長」二字（半印）、「子京所藏」、「桃里」、「項墨林父秘笈之印」、「退密」、「項元汴印」、「子京父印」、「墨林秘玩」、「子孫世昌」、「項元汴氏審定真蹟」、「墨林隱居放言」、「墨林外史」、「桃花源裡人家」、「江上清思」、「大雅」（半印）、「寄傲」、「項叔子」、「項氏士家寶玩」、「子京神游心賞」、「墨林」、「硯癖」、「子京珍藏」、「虛朗齋」、「考古正今」、「若水軒」、「田疇耕耨」、「橋李」、「香嚴居士」、「王時敏印」、「烟客」、「西田王遜之書畫記」、「遜之」、「清益軒」、「書畫章」、「臣掞」、「藻儒鑑藏」、「誠畏齋」、「王掞之印」、「頲庵」。

此圖概略，具如上述。省齋案：我國畫史上以善於畫馬著稱的大名家，僅得四人，即唐

朝的曹霸與韓幹，宋朝的李公麟，以及元朝的趙孟頫而已。曹霸與韓幹是師生，大名鼎鼎杜

甫贈曹將軍的〈丹青引〉中有云：

> 弟子韓幹早入室，亦能畫馬窮殊相。……
>
> 丹青不知老將至，富貴於我如浮雲。……

可見之。可是杜氏雖為「詩聖」，但對於國畫卻並無深切的研究和認識，所以那首詩中的語氣，頗有右曹左韓的成份，殊不知韓幹青出於藍，冰寒於水，在我國畫史上畫馬的一門內，稱為古今獨步，一致公認他是前無古人，後無來者的呢。

所以，在上述的這幅《人騎圖》裡，趙氏的自題也特別強調他規模韓氏，就可以概見了。

省齋又案：關於曹霸的真跡，現在世間已不復存在，無從得見。至於韓幹的真跡，則溥心畬祖傳恭親王舊藏現在流落在倫敦的《照夜白圖》以及最近台灣出版的《故宮名畫三百種》中所影印出來的《牧馬圖》，都是赫赫有名的劇跡，為全世界藝術界所一致公認為稀世之寶的。（此外前年「藝術大師」以美金六萬五千元賣給巴黎博物館的一幅所謂《韓幹圉人呈馬圖》，畫雖不惡，可是圖中所謂李後主的題字以及印章等等都大有疑問，因此無人敢言那幅畫究竟是否韓氏的真跡。）

至於李公麟傳世的真跡，則流落在日本的《五馬圖》（請讀者參閱一九五八年一月號的《文藝世紀》內拙作〈五牛圖〉與〈五馬圖〉一文）和現藏在北京故宮博物院內的《臨韋偃牧放圖》，也都是千真萬真的名跡，珍貴無比。講到趙子頹畫馬的傳世名跡，則寒齋舊日所得而復失的《趙氏三世人馬圖》卷，原也是一件赫赫有名之作（請讀者參閱拙作《書畫隨筆》一書中〈趙氏三世人馬圖〉一文），但鄙見以為如與此《人騎圖》相比，則還不如遠甚呢。

這一幅《人騎圖》之所以遠勝於《三世人馬圖》，至少有下列諸點：

（一）畫技的卓越：

這一幅圖中的馬，其姿態與筆法，完全自韓幹的畫馬中脫胎而來，我們試以《故宮名畫三百種》中所影印出來的韓幹《牧馬圖》來對照，就可以證信這一幅《人騎圖》中之馬，是參合《牧馬圖》中那兩隻馬的姿態及筆法而神化得來的。至於那個騎馬的奚官，則朱衣玉帶，態度從容，不僅十足表現其雍容華貴的神形，並且勾劃出其儒雅風流的面貌，其筆墨之神妙，真是「雖伯時復生不能過也」了。

（二）款式的精采：

趙氏在這幅圖中的題識，其語特別自負，且一題再題，尤足見其自己也認為這一幅是他的平生得意之作。

（三）印章的特色：

趙氏平常的書畫，大都只鈐「趙子昂氏」一印，或「趙孟頫氏」一印，很少見有兩個以上的印章的。這一幅則不然，除了其所常用的「趙氏子昂」一印外，復有「松雪齋」、「澄懷觀道」、及「水晶宮道人」三印，尤其後者「水晶宮道人」這顆朱文大方印，不但清晰無比，並且鐵劃銀鈎，殊可欣賞。

（四）題跋的不凡：

這一個卷子圖後的題跋，第一個就是趙氏的八弟孟籲，並且也再重題。（案：趙孟頫共有兄六、弟一，他自己本人是行七。六兄是：孟頔、孟班，孟碩、孟頌、孟頵、孟顥；一弟就是孟籲。）其次是他的從子由辰，後來又有他兒子雍、奕，孫子麟的題跋，三世翰墨，集於一卷，這實在是太不平凡，自然更可寶貴的了。

花鳥畫家于非闇

噩耗傳來，著名花鳥畫家于非闇先生已在北京逝世了！

先生名照，山東蓬萊人。他生於一八八九年，享壽七十一歲。「人生七十古來稀」，普通說來，于先生本不能算是不永其年了。可是，記得我前年五月間小遊北京的時候，適逢中國畫院成立，曾與于先生及畫院中的其他朋友在文化俱樂部午餐，我當時腦中曾留有一個最顯著而深刻的印象，那就是在座數十人之中，以精神健旺、談鋒銳利而言，當推于先生為第一；此情此景，如在目前。所以，現在突然得到于先生病逝的消息，實在是意想不到的。

我之初聞于先生的大名和見他的作品，還遠在三十餘年之前。那時我在北京，常往中央公園去參觀「中國畫學研究會」所舉辦的畫展，其中如周養庵、金拱北、徐石雪、陳師曾、蕭謙中、黃賓虹、溥心畬、溥雪齋、王雪濤、胡佩衡、惠孝同、俞滌凡、李上達、馬晉、管平諸氏以及于先生，都是重要分子。我記得當時對於于先生的一手「瘦金體」字和工筆花鳥畫特別感覺興趣，尤其對於他那雕青嵌綠、富麗絢爛的設色，腦中留有不可磨滅的印象。

原來于先生對於設色一門是自有其專門研究和特別心得的，他在他的大著《中國畫顏色的研究》一書中，言之有物，道前人之所未道，為近年來新出版的藝術書中之極有價值者。

此外，先生對於養鴿也素有研究，從前曾寫過《豢鴿記》一書行世，且有英譯本，所以平常他的畫鴿不同凡響，最稱拿手。可是，他並不自滿，時時刻刻的還不斷的繼續加以研究。一九五六年七月號的《美術》雜誌中，有篇薄松年寫的關於于先生的文章，有一則曰：

在一九五二年他為慶祝亞洲及太平洋區域和平會議的召開，決定用民族形式畫幾張宣傳畫時，老舍先生說：我們的和平事業是昂揚向上的，應該畫向上的鴿子。這句話給畫家很大的啟發，可是問題來了，對於鴿子，他不算不熟悉，但對於飛翔著的鴿子的觀察，卻一直都是從地面上仰視的，顯然僅從這一個角度上觀察是不夠的。

困難擺在面前，怎麼辦呢？他決定結合生活去觀察研究。為此，他登上了北京故宮午門的城牆，在那裡，可以看到太和殿的野鴿，從東西兩個方向也可以看到民養的家鴿。但是鴿子盤旋飛舞，瞬息萬變的動態很難用速寫記錄，只能用眼神追捕和中國傳統的觀察與默寫的方法。經過了三個半天的觀察和反覆的練習，終於掌握了鴿子飛翔時的各種不同姿態變化——尤其是昂揚向上的動態，終於用具有傳統風格的技法畫出

了歌頌和平的宣傳畫。

從那時起，他並沒有停止對鴿子的觀察和描繪上的練習，他是從不滿足現有的成就的，所以幾年來他畫的鴿子都有著顯著的提高。

此外，于先生雖僅以花鳥畫名聞於世，其實他對於山水畫也極有研究，例如在上述同期的《美術》雜誌中，有他的關於國畫創作的一文，其中有一節曰：

以上所舉，不過一端而已，其實于先生對於其他一花一鳥的描寫，也無不經過實地的觀察與研究而不斷的力求進步的。

近年來國畫創作——特別是山水畫創作，雖然老莊哲學遁跡山林的傾向已不存在，但還應從優秀的古典山水畫中，發掘那些積極的、向前看的、現實主義的傳統精華來學習。如故宮博物院繪畫館一年一度陳列的張擇端《清明上河圖》和趙伯駒《江山秋色圖》，一個是記錄了汴京繁華，一個是塑造出江南的半壁，一實一虛，都有它積極的現實意義，不能說前者真實，後者就不真實。正相反，在南宋那個時代的環境裡，趙伯駒塑造這幅江山秋色美麗的山河，使它更加理想化，正是有他向前看的積極意義。

何況我們正在這亘古未有的大時代裡，美麗的遠景就在目前。哪怕目前看著是禿山，為什麼不可以加上幾棵樹木，使更濃蔭可愛呢？哪怕目前看來是灰褐色的山峰，有什麼理由可以不加染一些顏色，使它更青翠欲滴呢？

這也是精闢之見。

近數年來，國內名畫家中先有山水畫大師黃賓虹先生之逝，繼而有草蟲畫大師齊白石先生之逝，於今復有花鳥畫大師于非闇先生之逝，老成凋謝，誠不能不說是我國藝壇上的莫大損失。

日本的兩次中國畫展

最近，我作了一次日本之旅行，時間雖短，可是眼福倒不淺，因為在東京的時候剛剛碰著大塚巧藝社所主辦的「故宮博物院秘藏名畫寫真展」正在舉行，在大阪的時候，又逢市立美術館所主辦的「阿部房次郎所藏中國名畫展」剛剛開幕，這兩處前後所展出的，大多是久矣乎名聞世界的中國國寶與劇跡，無論何人見了之後沒有一個不嘆為觀止的。

現在我將這兩個畫展作一個簡略的記載如下：

故宮博物院秘藏名畫寫真展

東京大塚巧藝社是日本數一數二的美術印刷所，去年曾因台灣方面的邀請，特派具有專門技術的攝影師若干名，前往攝取原藏「故宮博物院」的名畫精品三百件，以備印行《故宮名畫三百種》六大冊。當我這次在東京的時候，該書已經出版了前三冊，據說後三冊亦將於

這一、兩個月內出齊，全部售價預定是美金一百五十元。

在《故宮名畫三百種》六大冊尚未完全出版之前，大塚巧藝社先舉行這個「故宮博物院秘藏名畫寫真展」來廣大宣傳，結果盛況空前。

這一次所展出的寫真並非是三百件的全部，乃是選擇了其中的七十九件，其目錄如下：

閻立本《職貢圖》
韓幹《牧馬圖》
唐人《明皇幸蜀圖》
關仝《關山行旅圖》
巨然《秋山問道圖》
徐熙《玉堂富貴圖》
五代人《雪漁圖》
范寬《雪山蕭寺圖》
王凝子《母雞圖》
崔白《雙喜圖》
晁補之《老子騎牛圖》

李思訓《江帆樓閣圖》
韋偃《雙騎圖》
荊浩《匡廬圖》
董源《龍宿郊民圖》
趙幹《江行初雪圖》
黃居寀《山鷓棘雀圖》
李成《寒林圖》
燕文貴《溪山樓觀圖》
許道寧《關山密雪圖》
文同《墨竹圖》
米芾《春山瑞松圖》

李昭道《春山行旅圖》
唐人《雪景圖》
關仝《山谿待渡圖》
董源《洞天山堂圖》
趙嵒《八達春遊圖》
五代人《丹楓呦鹿圖》
范寬《谿山行旅圖》
易元吉《猴貓圖》
郭熙《早春圖》
李公麟《免冑圖》
宋徽宗《紅蓼白鵝圖》

蕭瀜《花鳥圖》

蕭照《山腰樓觀圖》

林椿《十全報喜圖》

夏圭《溪山清遠圖》

梁楷《潑墨仙人圖》

宋人《翠竹翎毛圖》

趙孟頫《魚籃大士像》

趙雍《駿馬圖》

朱德潤《林下鳴琴圖》

王蒙《谿山高逸圖》

呂紀《草花野禽圖》

文徵明《品茶圖》

王時敏《浮嵐暖翠圖》

惲壽平《五清圖》

郎世寧《聚瑞圖》

帝王像：梁武帝像　唐太宗像　元太祖像。

李唐《萬壑松風圖》

李迪《風雨歸牧圖》

蘇漢臣《秋庭戲嬰圖》

陳居中《文姬歸漢圖》

錢選《盧仝烹茶圖》

宋人《枇杷猿戲圖》

管道昇《竹石圖》

黃公望《富春山居圖》

李容瑾《漢苑圖》

元人《宮樂圖》

沈周《廬山高圖》

仇英《秋江待渡圖》

王鑑倣《王蒙山水圖》

吳歷《倣吳鎮山水圖》

江參《千里江山圖》

閻次平《四樂圖》

馬遠《華燈侍宴圖》

馬麟《靜聽松風圖》

宋人《雪圖》

趙孟頫《鵲華秋色圖》

高克恭《雲橫秀嶺圖》

吳鎮《清江春曉圖》

倪瓚《雨後空林圖》

陳憲章《萬玉圖》

唐寅《倣唐人人物圖》

董其昌《霜林秋思圖》

王翬《溪山紅樹圖》

王原祁《華山秋色圖》

以上所展出的雖都只是照相，可是因為攝影技術的高明，並且每件都放大到與原幅的尺寸一樣，所以大有可觀，幾乎可以說得與原蹟相比，也並無什麼大不同的感覺。

現在台灣的原故宮藏品，其中書畫部分，據《石渠寶笈》及《秘殿珠林》兩書所著錄的，上等的計書共有二百三十件，（內卷八十八件，軸三十八件，冊一百零四件。）畫共有一千三百二十五件，（內卷一百六十四件，軸九百九十一件，冊一百七十件。）凡此都是國寶——稀世之寶！無價之寶！至於次等的，則書共有五百三十一件，（內卷一百四十八件，軸一百二十九件，冊二百五十四件。）畫共有二千五百六十二件，（內卷四百四十九件，軸一千五百九十一件，冊五百二十二件。）凡此也都為秘珍，非外人之所能夢見！所以，所謂《故宮名畫三百種》，只不過是故宮寶藏中的一小部分，而上述的七十九件，則尤其是等於九牛之一毛而已。然而，僅此一小部分的故宮寶藏，已足以使全世界愛好藝術的人士都為之驚愕，為之讚嘆，為之膜拜了！這種稀世之寶的國寶，絕對不能任其流失的啊。

阿部房次郎所中國名畫展

阿部房次郎氏是過去日本的大實業家——東洋紡織株式會社的社長，中國畫的大收藏家。當一九三七年他逝世的時候，遺囑將他生平的全部收藏寄贈給大阪市立美術館，以供展

覽共賞之用。他的收藏盡見於《爽籟館欣賞》（兩大部）中，共計有唐、宋、元、明、清名蹟一百六十件之多。雖所收水準不齊，但精品也自不少，以一個異國人而能收集到這麼多的中國畫，無論如何，其精力及魄力可說是可驚的了。他的收藏，大部分我過去已一再拜觀過了的，這次又看了一次，也可謂眼福不淺。這次所展出的，有如下述：

張僧繇《五星二十八宿神形圖》

郭忠恕《明皇避暑宮圖》

宮素然《明妃出塞圖》

米友仁《遠岫晴雲圖》

龔開《駿骨圖》

宋人《秋江漁艇圖》

錢選《品茶圖》

方從義《太白瀧湫圖》

柯九思《橫竿晴翠圖》

盛懋《松陰高士圖》

戴進《松岩蕭寺圖》

李成、王曉《讀碑窠石圖》

燕文貴《江山樓觀圖》

胡舜臣、蔡京《送郝元明使秦書畫合璧》

鄭思肖《墨蘭圖》

宋人《臨盧鴻草堂十志圖》

管道昇《倣吳道子魚籃觀音像》

倪瓚《溪亭秋色圖》

柴楨《秋山曳杖圖》

吳鎮《湖船圖》

徐賁《春雲疊嶂圖》

周砥《長林幽溪圖》

沈周《幽居圖》

沈周《菊花文禽圖》

陳淳《松菊圖》

莫是龍《溪雨初霽圖》

邢桐《文石圖》

張瑞圖《拔嶂懸泉圖》

卞文瑜《靜居圖》

八大山人《彩筆山水圖》

傅山《斷崖飛瀑圖》

毛奇齡《看竹圖》

顧大申《老松飛瀑圖》

王翬《仿巨然、王蒙山水圖雙幅》

高其佩《天保九如圖》

高鳳翰《古樹寒鴉圖》

高鳳翰《老松圖》

金農《馬圖》

沈周《月下彈琴圖》

唐寅《一枝春圖》

文嘉《琵琶行圖》

徐渭《拜孝陵詩畫圖》

董其昌《盤谷圖書畫合璧》

趙左《竹院逢僧圖》

文從簡《江山平遠圖》

弘仁《古柯寒篠圖》

傅山《倒生柏圖》

笪重光《柳陰釣船圖》

吳歷《山水冊》

蔣廷錫《藤花山雀圖》

李鱓《風荷圖》

高鳳翰《草堂藝菊圖》

華嵒《秋聲賦意圖》

湯貽《汾荻廬問字圖》

張宗蒼《萬笏朝天圖》

奚岡《仿大癡山水圖》

錢杜《虞山草堂步月詩畫圖》

黃慎《仙子漁者圖》

蔡嘉《仿雲林山水圖》

趙之謙《四時果實圖》

以上的六十件都是載在大阪市立美術館印行的《阿部所藏中國繪畫目錄》書內的，此外尚有宋人的《名賢寶繪》一冊，謝時臣《湖堤春曉》、《巫峽雲濤》兩大幅，王武花卉一冊，以及郎世寧《仿宋易元吉封侯圖》一大幅，則為目錄中所未載者。

總上所述，如李成、王曉的《讀碑窠石圖》，宮素然的《明妃出塞圖》，鄭思肖的《墨蘭圖》，龔開的《駿骨圖》，宋人的《臨盧鴻草堂十志圖》，文嘉的《琵琶行圖》，董其昌的《盤谷圖書畫合璧》，八大山人的《彩筆山水圖》等，都是無上精品而百觀不厭的（所可惜的是我所最欣賞的那件石濤《東坡詩意圖》冊這次沒有展出，未免有美中不足之感）。可是其他像名列第一的所謂張僧繇的《五星二十八宿神形圖》以及目錄中所無而新添出來的所謂郎世寧的《仿宋易元吉封侯國》之類的東西，則簡直離譜太遠，無法加以評論了。

讀「叢書集成」中的《墨緣彙觀錄》

偶過商務印書館，在一大堆「叢書集成」的零本中選買了幾種雜書，裡面有一種是《墨緣彙觀錄》，三冊，（民國二十六年六月初版），冊首第一頁赫然有「撰人未詳」四字，頗以為異。第二頁上印有：「本館據粵雅堂叢書本排印初編各叢書僅有此本」二十字，這大概是表明此書有根有據及非常珍貴的意思吧。

以下登載了原書全文之後，有伍紹棠一跋，其文如下：

右《墨緣彙觀錄》四卷，不著撰人名氏，卷首稱松泉老人錄。按汪文端公由敦，字師敏，號謹堂，休甯人，雍正二年進士，官至吏部尚書，事蹟具國朝先正事略，著有《松泉文集》；然考錢竹汀《疑年錄》，文端生於康熙三十一年壬申，卒於乾隆二十三年戊寅，年六十有七，近時吳荷屋中丞《歷代名人年譜》亦同，以歲月推之，乾隆壬戌，文端僅五十歲，今此序作於乾隆壬戌，云勿勿年及六十，其非文端所撰可

知。且文端�直三天，當時天祿琳瑯，必曾寓目；今此書乃無簪筆內廷語，而金匱石室之秘，亦一字不登，文端諒不應如是。又考王蘭泉侍郎《湖海詩傳》：江昱，字賓谷，江都人，著有《松泉集》，亦乾隆時人；然則但署松泉，究不知其為誰氏也。余特喜其敘次古雅，凡法書名畫，必目驗而定，其優劣與望風臆測者不同；其體例殆與黃長睿《東觀餘論》相彷彿，較之王虛舟《竹雲題跋》，楊鐵夫《大瓢偶筆》，似較勝之，爰刊入叢書，俟異時賞鑑家素稱「特健藥」者，或當有取諸是云爾。

光緒乙亥雨水節，南海伍紹棠謹跋。

省齋案：凡是鑑賞書畫以及研先書畫之人，大概沒有一個不知道《墨緣彙觀》這部書名及其作者安歧（字儀周，號麓村，朝鮮人）這個人名的。（一九五三年八月十一日的《星島日報》「人物」週刊上載有拙作〈記安儀周〉一文，請讀者不妨參閱。）我覺得伍紹棠之孤陋寡聞固然令人覺得可異，而商務印書館這部煌煌鉅製《叢書集成》編輯諸公的孤陋寡聞和昧然無知，那就不止令人有可異之感而已了。

文徵明、謝時臣《赤壁勝遊書畫合璧卷》

近在東京，與意大利朋友畢亞辛蒂尼君易得文徵明、謝時臣《赤壁勝遊書畫合璧卷》一，雖係小品，頗有可紀。

是卷高不及尺，長達丈餘，卷首羅振玉題籤曰：

謝樗仙《赤壁勝遊卷》，圖作於嘉靖戊午，樗翁時年七十二；《名人年譜》謂卒於丙午，誤，余有考。雪堂。

蠅頭小楷，極可賞玩。引首「赤壁勝遊」四大字，魯治書，渾樸可喜。案：《明畫錄》，魯治吳人，號岐雲，亦名畫家也。

畫身綾本，墨筆草草，極蒼莽之致。款：「戊午秋日，謝時臣寫。」後文徵明行書赤壁賦全文，紙本，款識曰：「嘉靖戊午閏月既望，徵明書，時年八十九。」書法瀟洒，頗得自

然之趣。

卷以木盒盛之，盒面有日人內藤虎題「謝樗僊赤壁勝遊卷」八字，盒裡長尾甲識曰：

謝樗仙、文衡山合璧《赤壁勝遊卷》，兩家均晚年所作，筆墨精絕，有目者俱知之。

吳榮光《歷代名人年譜》謂樗仙卒於嘉靖丁未，年六十，而此卷署戊午，乃其七十一歲作，可以匡正年譜之謬也。

省齋案：文徵明生於明成化庚寅（一四七〇）十一月六日，卒於嘉靖己未（一五五九）二月二十日，壽九十。謝時臣生於明成化丁未（一四八七），卒年不詳，惟確知其嘉靖己未尚在，時年七十有三。這一個卷子作於戊午同年，且係同時，（卷中謝氏書戊午秋日，文氏書戊午閏月既望，查是年閏月，乃閏七月也。）確是二氏晚年之作。不過吳榮光的《歷代名人年譜》中所關於謝氏的卒年固然是大誤，可是羅振玉題籤中所書的「卒於丙午」，以及長尾甲題識的戊午「乃其七十一歲作」云云，亦不無小錯。因為《歷代名人年譜》中載謝氏卒於丁未，並非丙午，而戊午則為謝氏七十二歲，亦並非七十一歲也。

十年來在港所見書畫十大名蹟錄

勝利以後至一九四九年以前那個時期內，國內私人所藏的書畫名蹟流到香港來的，不知其數，僅以區區一人所看見的，至少說來，就有好幾百件；可是，如果嚴格的來講，真正夠得上稱為「名蹟」二字的也並不算多。計十年來區區親目所見，只有下列十件而已：

（一）韓滉《五牛圖》

這是鄙人在香港所看見的唯一唐畫。（此外號稱唐畫的也有好幾件，但都不是真蹟。）清內府所舊藏，當清高宗（乾隆）初得此畫時，特建《春藕齋》以藏之，其珍重可見。兩年以前，此畫重歸祖國，現為北京故宮博物院繪畫館所有。關於這一幅畫的本末，不佞曾於拙著《書畫隨筆》（星洲世界出版社出版）一書中敘述甚詳，茲不復贅。

(二) 顧閎中 《韓熙載夜宴圖》

顧閎中傳世的真蹟僅有此卷，所以這是所謂「孤本」，珍貴可想。圖見《宣和畫譜》著錄，載曰：

顧閎中，江南人也，事偽主李氏，為待詔，善畫，獨見於人物。是時中書舍人韓熙載，以貴游世冑，多好聲伎，專為夜飲；雖賓客揉雜，歡呼狂逸，不復拘制。李氏惜其才，置而不問，聲傳中外，頗聞其荒縱；然欲見樽俎燈燭間觥籌交錯之態度不可得，乃命閎中夜至其第竊窺之，目識心記，圖繪以上之，故世有《韓熙載夜宴圖》。

關於此圖的本末，不佞曾寫〈顧閎中《韓熙載夜宴圖》〉及〈再記顧閎中《韓熙載夜宴圖》〉二文，輯於拙著《省齋讀畫記》（香港大公書局出版）一書中，詳記一切，茲亦不復重贅。現在這一幅圖也歸北京故宮博物館繪畫館所有。

董源是我國畫史上所稱的所謂「南宗」山水畫之鼻祖，這一幅《瀟湘圖》是他傳世的四大名蹟之一（還有三幅是《夏山圖》、《龍宿郊民圖》、《洞天山堂圖》），明清兩代經名鑑賞家董玄宰、安儀周所收藏，最後入清內府。關於此圖，拙著《省齋讀畫記》中也曾為記載，一九五二年十二月十六日的《星島日報》「人物」週刊中又有拙作〈董北苑《瀟湘圖》流傳始末記〉一文，詳述本末，茲不復贅。現在此圖也歸北京故宮博物院繪畫館所有。

（四）黃山谷《伏波神祠詩》

黃山谷是宋代「四大書家」之一，與蘇東坡齊名，這一卷所書《伏波神祠詩》，歷經沈石田、華中甫、項墨林、梁棠村、詒晉齋、劉石庵、陳壽卿、顏飄叟、葉遐庵、譚區齋諸氏珍藏，卷後遐庵且題有「世傳山谷法書第一吾家宋代法書第一」十六字，其珍視可見。此卷十年前在譚區齋手中，張大千時在印度大吉嶺，寤寐求之不得，卒由鄙人之力，遂償宿願。可是大千得到之後，帶到日本去，結果莫名其妙的竟輾轉落到日本大收藏家細川護立

的手裡，從此稀世名蹟，一去不返，真是可惜！關於此事，拙著《書畫隨筆》中亦曾詳記其本末。

（五）宋徽宗《祥龍石圖》

我國歷代帝王之能畫者，很多很多，可是最傑出的，只有宋徽宗一人。鄧椿《畫繼》之「論聖藝」，謂「徽宗皇帝天縱將聖，藝極於神」，倒並非過諛。

此《祥龍石》舊圖為吳榮光所藏，見《辛丑銷夏記》。圖中除畫一祥龍石外，前復有「瘦金體」書詩十八行，文曰：

祥龍石者，立於環碧池之南，芳洲橋之西，相對則勝瀛也。其勢騰湧，若虬龍出為瑞應之狀；奇容巧態，莫能具絕妙而言之也。迺親繪縑素，聊以四韻紀之：

彼美蜿蜒勢若龍，挺然為瑞獨稱雄。

雲凝好色來相借，水潤清輝更不同。

常帶暝煙疑振鬣，每乘霄雨恐凌空。

故憑彩筆親模寫，融結功深未易窮。

書法勁秀，美麗絕倫。案：不久去世的名花鳥畫家于非闇氏，亦以善畫瘦金體聞於世，嘗自言一生得力於徽宗二卷：一為《五色鸚鵡圖》卷，一即此《祥龍石圖》卷云。

又案：《五色鸚鵡圖》卷已流往美國，為波士頓博物館所得；至於這卷《祥龍石圖》，則已重歸祖國，為北京故宮博物院繪畫館所有了。

（六）李唐《采薇圖》

這一卷李唐《采薇圖》亦為吳榮光所舊藏，見《辛丑銷夏記》；後歸潘正煒，見《聽颿樓書畫記》（此書中且註明當時購價二百兩）。兩書之記此圖曰：

絹本，高八寸七分，長二尺八寸三分，圖寫伯夷抱膝與叔齊對坐蒼藤古樹之陰，夷目光炯然，注視齊，齊以一手據地，一手作舒掌放歌狀；前置筐一、鋤二，蓋采薇小憩時景也。李唐，字晞古，河陽三城人，建炎間為畫院待詔，山水人物，高宗以之比唐李思訓。此卷貌古人而得其真逸狀，於筆墨之外能為太史公列傳添頻上毫，不得僅以畫院名流概之也。（後略）。

此外此圖復見於《南宋院畫錄》、《圖畫精意識》、《清河書畫舫》、《珊瑚網畫錄》、《式古堂畫考》、《佩文齋畫譜》、《諸家藏畫錄》等各家著錄，不備述。又拙著《省齋讀畫記》中亦經詳述。現在此圖也歸北京故宮博物院繪畫館。

（七）馬遠《踏歌圖》

《踏歌圖》是馬遠傳世的一幅代表作。明詹景鳳《東圖玄覽》之記這幅圖曰：

馬遠雙幅細絹《踏歌圖》一大幅，中一高峰直聳，半為雲烟罩，雲中間影出樓台，下作老稚數人，連臂踏歌，又作二婦立看，婦一老，一未老，抱孫，皆如生，但不能言耳！

雖文字不多，但曲盡其致。

案：這幅圖十年前為譚區齋所藏，那時他所藏甚富，從葉遐老之議，想請我為他編一部《區齋書畫錄》，特在思豪酒店闢一室，供我朝夕觀賞他的所藏；當時我在縱觀其中全部名

畫之餘，感覺對於這一幅傑作的印象，特別深刻。後來區齋突遭覆車之禍，所藏全部星散，幸而結果這幅名蹟卒為北京故宮博物院繪畫館所得，可以謂之得其所哉了。

（八）趙氏一門《三竹圖》

這個手卷十年前也為譚區齋所藏。安儀周《墨緣彙觀》之記此卷曰：

第一幅，趙孟頫墨竹。白紙本，高尺餘，長三尺一寸有奇。作墨竹一枝，雨葉離披，枝節圓勁。前書「秀出叢林」四字，後書「至治元年八月十二日，松雲翁為中上人作」；字大寸許，法李北海。後押「趙氏子昂」朱文印，及朱文「天水郡圖書」印。

第二幅，管道昇墨竹。白紙本，長一尺六寸餘。作水墨竹枝，密葉勁節，不似閨秀纖弱之筆。前款：「仲姬畫與淑瓊」，下押「管氏仲姬」白文印。余見唐伯虎墨竹一幅，雖用群鴉入林之法，竹葉排如蟹爪，自題詩內有「夜潮初落蟹爬沙」之句，因名其圖為「蟹爬沙」；觀此則知唐伯虎寫竹來歷。

第三幅，趙雍墨竹。白紙本。長一尺七寸六分。作濃墨竹枝，欹斜有致，竹葉蕭疏。後款「仲穆」二字，大寸許，下押「仲穆」朱文印。此卷共三紙，每紙接縫，有「白石」二字朱文印，「明安國玩」白文腰圓小印，曾經明錫山安氏家藏。後有都穆、周天球二跋，王穉登七題。

此卷現亦歸北京故宮博物院繪畫館所有。

精采可見。不過鄙見以為管仲姬的一幅其筆墨與趙松雪的一幅簡直相同，我疑心畫是松雪代筆，仲姬不過款署而已。但是，無論如何，趙氏一門風雅，世所共知，這一個卷子總要算是難能可貴的了。

（九）趙氏《三世人馬圖》

趙氏《三世人馬圖》是趙孟頫、他的兒子趙雍、孫子趙麟三人所作，明汪珂玉《珊瑚網畫錄》之記此卷曰：

趙氏《三世人馬圖》長卷（在楮上，最精。）

第一幀，子昂畫，奚官牽淡黃馬西向。款識曰：「元貞二年正月十日，作人馬圖，以奉飛卿廉訪清玩。吳興趙孟頫題。」

第二幀，仲穆畫，胡人牽驄馬向西。款識曰：「至正十九年己亥秋八月，余寓武林，一日，韓介石過余，道松江同知謝伯理雅意，俾介石持所藏先平章所畫人馬見示，求余於卷尾，亦作人馬以繼之；拜觀之餘，悲喜交集，不能去手。余雖未識伯理，嘉其高致，故慨然為作，以授介石，歸之伯理云。」

第三幀，彥徵畫，奚官牽玉花驄西向。款識曰：「先大父魏國公所畫人馬圖，裝潢成卷，復請家君作於後，而亦以命余；竊惟伯理之意，豈欲侈吾家三世之所傳歟？自非篤於相推，不能用心若此也，遂不辭而承命，時至正己亥冬十月望日也。承事郎江浙等處行中書省檢校官麟識。」

概略可見。圖後復有胡誠、沈大年、陳安、鄒誨、釋善住、劉嶽、李居恭、袁衡、陳洪綬諸氏的題跋，不備錄。

省齋案：此卷原為清宮故物，為趙氏傳世之一大劇蹟。七、八年前流到香港，為周游所

得，邀往觀賞，為之擊節。三年前我在東京，聽得周氏有將此卷出售的消息，喜出望外，當

即以告大千，（因其時彼適將有香港之行），他答應為我墊款以購之。（並見拙著《書畫隨

筆》）。但是後來他購得了隨即瞞了我一轉手就以重價賣到了美國去；從此國寶外流，重歸

無日，真是可惜！

（十）朱德潤《秀野軒圖》

《墨緣彙觀》之記此圖曰：

《秀野軒圖》是朱德潤生平的第一精構，亦清宮故物，十年前為譚區齋所藏。安儀周

朱德潤《秀野軒圖》卷，淡牙色紙本，高八寸三分，長六尺一寸五分，圖以花青運

墨寫溪山平遠林木清森之景，中有一軒宏敞，主賓對坐，後有三人徐行，指顧又一

漁者，負罾度橋，其筆法近黃鶴山樵一派，趙擅長亦似之。後自為記，行書法趙文

敏，清勁古雅。首書〈秀野軒記〉，其文已見《江村銷夏錄》、卞氏《式古堂書畫彙

考》。文後款書：「至正二十四年歲甲辰四月十日，睢陽山人時年七十有一，朱德潤

畫並記」；下押「朱氏澤民」、「眉宇散人」二朱文印，卷中復有項氏、李氏、鶴夢軒沈氏珍玩等印，接縫有良惠堂朱文印，朱字圓印。前引首周伯琦篆「秀野軒」三字，款：「玉雪坡翁書」，上押「行中書」朱文印，下押「周氏伯溫」白文印。後紙有京口張監、吳郡朱斌、張吉、瞿莊、薛穆、高啟、徐賁、張羽、余堯臣、王行、王彝、徐珪、虞堪、周世衡、徐達左、金覺、董遠、寄翁、惠禎、張均、朱吉等詩跋，凡二十有二。後又有高平湖一跋。

可見勝概。拙著《省齋讀畫記》中亦曾記之，不復贅。

現在此卷亦已歸北京故宮博物院繪畫館所有。

　　　　　※　　　　※　　　　※

綜上所記十大名蹟，除了黃山谷《伏波神祠詩》卷和趙氏《三世人馬圖》畫卷兩件已流往日本及美國外，其餘八件，都已重歸祖國，為北京故宮博物院繪畫館所收，這總算是物得其所，也可謂不幸中之大幸了。

記《宋賢書翰》冊

生平所見宋人書法名跡，私人收藏中，自以梁氏爰居閣舊藏之《三十三宋》冊為甲觀；至於公家收藏，則當然要推故宮博物院所藏之《宋賢書翰》冊為第一了。

所可惜的是：《三十三宋》冊於勝利之後不知去向[1]，而《宋賢書翰》冊則目前埋沒在台灣地窖之中，彼此都沒有重獲觀賞的機會，這真是一件令人念之心痗的事！

《三十三宋》冊中除蘇、黃、米、蔡四大家外，有辛稼軒一頁，最為名貴；至於《宋賢書翰》冊，則其中除了蘇、黃、米、蔡等也一一俱全外，復有韓蘄王父子兩札，尤為難得。

並且，此冊還是清代名收藏家安儀周的祕笈（以前又經陳眉公、項子京、曹倦圃、孫退谷、梁蕉林諸名家藏過），復經著錄於《墨緣彙觀》以及《石渠寶笈》，所以也就更可寶貴了。

《宋賢書翰》冊共二十開，紙本，冊中所集，係宋人尺牘詩帖二十種，都是精品。第一

1 此文既刊之後，獲悉《三十三宋》冊已為北京故宮博物院所得，其中辛稼軒一頁，且已於《文物精華》第一集刊出；特此附記，以志欣快。

開是蔡襄尺牘，行楷書，文曰：

襄啟：大研盈尺，風韻異常，齋中之華，緣是而至，花盆亦佳品，感荷盛意，以珪易邽。若用商於六里則可，真則趙璧難捨，尚未決之，更須面議也。襄上彥猷足下。廿一日，甲辰閏月。

第二開是蘇軾尺牘，行草書，文曰：

覆盆子甚煩採寄，感怍之至。令子一相訪，值出未見，當令人呼見之也。季常先生一書，並信物一小角，請送達。軾白。

第三開甚別致，是黃庭堅寫的一張藥方，行草書，文曰：

嬰香，角沈三兩末之。丁香四錢末之。龍腦七錢別研。麝香三錢別研。治弓甲香一兩（此字旁復書一「錢」字）末之。右都研勻，入艷（此字旁復書一《牙》字）消半兩，再研勻，入煉蜜六兩和勻，蔭一月取出，丸作雞頭大。略記得如此，俟檢得冊

子，或不同，別錄去。

此幅右上角有舊標籤書「此藥方筆勢是黃山谷書」十字，一望而知，對極對極。

第四開是米芾尺牘，行書大字，文曰：

米氏有菴，在鶴林、甘露二剎，今請法靜、希嚴二釋子攝主人，欲丐法公各賦以光行色。芾再拜。

第五開是薛紹彭詩帖，行書，文曰：

簇簇深紅間淺紅，苦才多思是春風；千村萬落花相照，盡日徑行錦繡中。村落人間桃李枝，無言風味亦依依；可憐憔悴蓬蒿底，蜂蝶不知春又歸。十日狂風桃李休，常因酒盡覺春愁；泰山為麴釀滄海，料得人間無白頭。紹彭。

此幅右上角有標籤「薛道祖」二字。

第六開是錢勰尺牘，行楷書，文曰：

颺頓首祉啟知郡工部鈐下：末夏毒暑，伏惟燕居之餘，尊候萬福。颺鄙鈍無狀，悮被

召札；即日遂西，無由一詣門館攀違，下情依戀之至！謹奉啟聞，伏惟照譽不宜。颺

再拜啟知郡工部鈐下。六月九日，謹空。

此幅右上角有標「錢王之孫穆父」六字。

第七開是劉燾尺牘，行書，文曰：

燾皇悚，野人至牛尾，輒疱治寄獻，願恕輕浼，幸甚。燾再啟。

此幅右上角標籤「劉中書朔齋」五字。

第八開是韓世忠尺牘，行楷書，文曰：

世忠咨目頓首啟運使直閣侍史：近間言誼，良勤懷向；比辰春雨，伏惟漕輓餘閒，台

候曼福。少懇近得旨，以本司官兵二月以後券食錢，未有準擬，權於貴司兌撥錢應

副，已有公文奉聞。今去支期不間，敢煩頤旨，速為兌撥錢三十萬貫，告為嚴戒所

屬，星夜起發，得二月中旬內到軍前，以濟急闕，俟朝廷降到錢，即便發還也。千萬
千浼，悚仄，未間自愛，不宣。世忠咨目頓首啟運使直閣侍史。

第九開是韓彥質尺牘，草書。文曰：

此幅右上角有標籤「宋韓蘄王書」五字。

彥質啟：承書，良荷至意，近因便已嘗奉報矣。改歲為況復何如？披奉未可期，豈勝
向往。千萬惠時自愛，不宣。彥質頓首大縣宣教。

第十開是江藻尺牘，行書，文曰：

此開右上角有標籤「宋韓蘄王之子彥質書」九字。

藻頓首再拜上啟嘉謨通判朝奉賢友：即日秋抄微冷，伏惟關決之餘，尊候起居萬福。
末繇瞻對，但劇馳情，萬萬慎寒加護，以對新渥。謹上狀，不宣。藻頓首再拜上啟嘉
謨通判奉議賢友。

此開右上角有標籤「宋汪龍溪書」五字。

第十一開是葉夢得尺牘，行楷書，文曰：

夢得再拜上啟：閣下偉業宏材，先帝所識擢；誠心一德，主上所注倚。雖勤勞庶務，功成不有，欲自委之以去，而天下固皆執而不捨。今茲再踐政闈，公望益周，恭惟道與時行，展盡底蘊，策勳廟社，何有窮已。竊惟御時和，永膺難老之福，以副具瞻，下誠扣扣。夢得再拜上啟。

此開右上角有標籤「葉丞相字希蘊號石林」九字。

第十二開是吳說尺牘，行楷書，文曰：

說皇恐再拜上覆：前日匆匆請違門下，有二事失於面稟。殺牛之戒，前輩為政急先務，況法禁甚嚴，所當遵守；而浙東諸州使府特盛，不但村落彌滿，雖府城通衢，亦皆遍塞，欲乞大書板榜揭示禁常罪名，仍鏤板下管下諸邑散印，徧及鄉村，不唯可以奉法，兼亦陰德不淺。說有二親戚列在部屬，敢以為獻。陳乃表甥，向乃妻弟：非敢私請，實為公舉。說近經由永康縣，似聞樓樞府使臣及官兵等請受，止是邑中逐旋那

移，不以時得，若非使府稍與應副，必致闕事，於人情有所不周，亦鈞念所宜卹也。

但乞行下本縣，取會前後已應副過錢米之數，又見本末。恃恩憐之深，敢盡所聞。說

皇恐再拜上覆。

第十三開是吳琚尺牘，草書，文曰：

此開右上角有標籤「吳說字傅朋高宗時人」九字。

公尊兄鈞席。

喻，即星夜前邁矣。瞻望鈞光在邇，茲得以略，切勾炳照。琚皇恐拜覆。觀使開府相

急難給假起發。方登舟間，忽領珍染，寵示省劄，如解倒懸。感佩特達之意，無以云

琚伏自廿二日具稟報之後，深慮旨揮未到，勢不容留，遂將牌印牒以次官權管，姑作

第十四開是揚无咎尺牘，行草書，文曰：

此開右上角有標籤「吳琚高宗時人學米書」九字。

仙藥上下均休。行之辱書勤甚，偶冗未及報，須向日千文，為好事者持去，久久相

見，當為書也。十哥、十一哥為學必長茂有可觀者，六嫂一房，聞移出何宅是否？知

向來新蓋廳事極雄麗，旦夕歸願假館三數日，如何？尢咎再拜。

此開右上角有標籤「宋揚補之書」五字。

第十五開是張舜民尺牘，草書，文曰：

又得潭州法帖一部，會去人速，不及表背，幸勿罪也！舜民頓首。

此開右上角有標籤「張舜民游師雄同時人」九字。

第十六開是范成大尺牘，草書，文曰：

成大頓首再拜：辱寄荔酥沙魚，極荷軫記。丈母留此數月，初止是健忘舊疾，入冬來

患痢且淋，臥牀甚久，前月極綿愵，晝夜憂之。城中醫藥比南塘不同，目即又難起

動，百六百七哥亦去此，並其婦看覷親，委蕭之狀，甚可慮也。朝夕賤跡得去，即當

議津發歸鄉，問及故略以拜稟。成大頓首再拜。

此開右上角有標籤「范成大字致能吳郡人紹興二十四年進士第官至大學士號石湖」廿六字。

第十七開是陸游尺牘，草書，文曰：

游近者奏記，方以草率為愧，專使奉馳翰，所以勞問甚寵，感激未易名也。暫還展省，此固龍圖丈襟懷本趣。道中春寒，不至衝冒否？詔追度不遠，旬挾或已被新渥矣。下諭舊貢院已為中丞蔣丈所先，新定驛舍見空閒，或可備憩息，已令掃灑矣。他委悉俟面請。游蒙賜香墨皆珍絕，足為蓬戶之光，下情感荷之至！他俟續上狀次。右識具呈。朝議大夫權知嚴州軍州事陸游劄子。

此開右上角有標籤「陸放翁」三字。

第十八開是朱熹尺牘，草書，文曰：

正月卅日，熹頓首再拜教授學士契兄：稍不奉問，鄉往良深：比月春和，恭惟講畫多餘，尊履萬福，熹衰晚多難，去臘忽有季婦之戚，悲痛不可堪。長沙新命，力不能堪，懇免未俞：比已再上，計必得之也。得黃坦書，聞學中規繩整治，深慰鄙懷：若

更有以開導勸勉之，使知窮理修身之學，庶不枉費鈐鍵也。向者經由坐間，陳才卿覿
者登第而歸，近方相訪，云頃承語及吳察制夫婦葬事，慨然興念，欲有以助其役，此
義事也。今欲便與區處，專人奉扣，不審盛意如何？幸即報之也。因其便行，草草布
此，薄冗不暇他及。正遠，唯冀以時自愛。前需異擢，上狀不宣。熹頓首再拜。

第十九開是張九成尺牘，草書，文曰：

九成再拜：慈谿已還舊寓，今日遺書去問訊矣；此會稽鄒簽來報，當不虛也。務惠向
罷空祠之俸，不知闕期遠近如何，每念之令人不安。近日此間得雨，頗濟旱涸，不知
海鹽如何？區區萬端，非面莫敘，瞻渴瞻渴，九成再拜。

此開右上角有標籤「張無垢子韶」五字。

第二十開是陳與義詩帖，行書，文曰：

詠水仙花，書呈幸光和，與義上。仙人湘色表，縞衣以裼之。青悦紛委地，獨立東
風時。吹香洞庭暖，弄影清晝遲。萬里北渚雲，亭亭竟何思。唯應園中客，能賦會

真詩。

此開右上角有標籤「陳與義字去非高宗以資政殿學士知湖州尤長於詩體物寓興」廿五字。

二十開的內容，具如上述。這以後，還有副葉一開，是陳奕禧所寫的題跋，其文如下：

昔人云：得古帖殘本，如優曇出現：此冊宋名賢真蹟廿二件，兼蘇、黃、米、蔡盡有之，儼入瓊林琪樹中，賞翫終日而莫能窮，目眩心搖，豈止優曇出現耶？麓村安君博學嗜古，得而寶藏，因余來天津，謬以余能鑑別而視余，余獲翫味而附記於後。如此數公，余輒附記於後，是余之不知量也！麓村乃屬余，不以為塵點，愛我深矣。戊子八月廿五日漏下二十刻，海寧陳奕禧題。

又冊面的題籤也是陳奕禧所書，文曰：

宋賢書翰海寧陳奕禧為麓邨長兄題籤。

省齋案：這一本《宋賢書翰》冊中區區所最欣賞的既不是蘇、黃、米、蔡四大家，更不是薛道祖、揚補之、范石湖、陸放翁諸名公，倒是韓蘄王之子韓子溫。按《宋史》本傳：韓彥質字子溫，世忠子，六歲從世忠入見高宗，命作大字，即拜命跪書「皇帝萬歲」四字！帝喜之，拊其背曰：「他日令器也！」賜金器筆硯。這就可見他自小就有寫字的天才，真的可以謂之「神童」了。

復案：寫題籤及題跋的陳奕禧，又名禧，字六謙，又字子文，號香泉，別署夢墨，海寧人。據《海寧縣志》：陳氏清貢生，官安南知府，工書及詩，著有《予寧堂帖》、《皋蘭載筆》、《益州于役記》、《金石遺聞錄》、《春靄堂集》等書云。

北京故宮博物院繪畫館——晉唐宋元書畫名跡錄

北京——我們今天的首都，過去有三千多年的悠久和光榮歷史，是名聞世界的一個文化古城。

在這個文化古城裡，鼎鼎大名的故宮博物院位置剛剛在它的中心。

故宮博物院的院址是明清兩代的皇宮，建築已有五百多年，規模宏大，氣象萬千，它的本身就是非常珍貴的歷史文物。現在，在這個歷史文物之所的裡面，復陳列著我國過去商、周、戰國、秦、漢、魏、晉、南北朝、隋、唐、宋、元、明、清、歷代的藝術品無數，其中有好多並且是價值連城的天壤瓌寶，稀世之珍，對於這些輝煌無比的遺產，我想凡是我們中國的人民，應該沒有一個不引以為榮而值得自傲的！

在陳列的藝術品之中，金石部分與書畫部分是各自分開的。筆者是一個特別喜歡書畫而專門研究書畫的人，今年五月間回去小遊，曾在北京十天，大部分的時間都沉醉於故宮博物院的繪畫館裡。繪畫館址是在原來的「皇極殿」，面對「九龍壁」，初建於清康熙二十八

年（一六八九），到乾隆三十七年（一七七二）復加以重建，因為當時是預備在乾隆六十年後做太上皇的時候，作為「太上皇宮殿」的正殿的。乾隆五十年時，曾在此殿舉行「千叟宴」，（宴會六十歲以上的官員），等到做了太上皇後，在嘉慶元年時（一七九六），又舉行了一次。正殿的兩旁是「東廡」與「西廡」，後面是「甯壽宮」，現在都包括在繪畫館內，所以地方是非常廣大而寬敞的。

繪畫館內有歷代書畫名跡近千件，茲將最有名的摘錄如下：

法書之部

晉

陸機　平復帖

王羲之（傳）　雨後帖

王獻之（傳）　中秋帖

王珣　伯遠帖

唐

歐陽詢　卜商帖

歐陽詢　季鷹帖

褚遂良（傳）　摹蘭亭序

杜牧　張好好詩

五代

楊凝式　神仙起居法

楊凝式　夏熱帖

宋

林逋　自書詩

范仲淹　道服贊

蔡襄　自書詩

蔡襄　山堂詩帖

蔡襄　紆問帖

蔡襄　蒙惠帖

蔡襄　司門帖

蔡襄　京居帖

蔡襄　入春帖

蔡襄　虒從帖

蔡襄　門屏帖

蘇軾　治平帖

蘇軾　人來得書帖

蘇軾　新歲展慶帖

黃庭堅　諸上座帖

黃庭堅　四十九姪詩

王詵　穎昌湖上詩　蝶戀花詞

米芾　拜中岳命詩　潛夫詩

米芾　破羌帖題

米芾　復官帖

米芾　珊瑚帖

米芾　道林詩

米芾　法華台詩

米芾　砂步二詩

米芾　淡墨秋山詩

米芾　多景樓詩

唐

盧楞伽（傳）　羅漢圖（三幅）

陸曜（傳）　六逸圖

韓滉　文苑圖

韓滉　五牛圖

韓滉（傳）　豐稔圖

胡瓌　卓歇圖

胡瓌（傳）　番騎圖

五代

黃筌　寫生珍禽圖

顧閎中　韓熙載夜宴圖

衛賢　高士圖

周文矩（傳）　重屏會棋圖

董源　瀟湘圖

宋

燕肅　春山圖

崔白　寒雀圖

趙昌（傳）　寫生蛺蝶圖

郭熙　窠石平遠圖

僧惠崇　湖山春曉圖

梁師閔　蘆汀密雪圖

張擇端　清明上河圖

李公麟　臨韋偃牧放圖

李公麟（傳）　禮佛圖

李公麟（傳）　維摩演教圖

趙佶（徽宗）　祥龍石圖

趙佶（徽宗）　聽琴圖

趙佶（徽宗）　芙蓉錦雞圖

王希孟　千里江山圖

米友仁　瀟湘奇觀圖

米友仁　雲山墨戲圖

馬和之　豳風圖

馬和之　小雅節南山之什圖

馬和之　赤壁賦圖

揚无咎　雪梅圖

李迪　雞雛圖

李迪　犬圖

李唐　首陽採薇圖

李唐　長江夏寺圖

趙伯駒　江山秋色圖

趙伯驌　萬松金闕圖

林椿　果熟來禽圖

趙芾　江山萬里圖

毛益　牧牛圖

馬遠　踏歌圖

馬遠　水圖

馬遠　梅石溪鳧圖

夏珪　林岫幽居圖

劉松年　四景山水

馬麟　觀瀑圖

馬麟　層疊冰綃圖

馬麟　綠橘圖

梁楷　秋柳雙雅圖

梁楷　三高遊賞圖

李嵩　貨郎圖

李嵩　骷髏幻戲圖

李嵩　花籃圖

趙孟堅　春蘭圖

陳清波　春曉圖

陳居中　四羊圖

李東　雪江賣魚圖

朱紹宗　菊叢飛蝶圖

顏輝　李仙像

遼

陳及之　便橋會盟圖

趙孟頫　秋郊飲馬圖

金

張珪　神龜圖

趙孟頫　秀石疏林圖

趙霖　昭陵六馬圖

趙孟頫　幽篁戴勝圖

元

趙孟頫　古木竹石圖

錢選　山居圖

趙孟頫　自畫圖

商琦　春山圖

趙孟頫　墨竹圖

李衎　四清圖

管道昇　墨竹圖

李衎　竹石圖

李士行　山水

李衎　沐雨圖

李士行　古木竹石圖

陸行直　碧梧蒼石圖

任仁發　二馬圖

任仁發　張果見明皇圖

任仁發　出圉圖

任子良　人馬圖

周朗　杜秋娘像

朱德潤　秀野軒圖

曹知白　山水（四頁）

曹知白　雪山圖

曹知白　疎林幽岫圖

黃公望　九峰雪霽圖

黃公望　天池石壁圖

黃公望、徐賁　快雪時晴圖

趙雍　挾彈遊騎圖

趙雍　沙苑圖

吳鎮　溪山高隱圖

吳鎮　蘆花寒雁圖

吳鎮　竹石圖

盛懋　坐看雲起圖

盛懋　秋溪艇子圖

姚廷美　雪江漁艇圖

王淵　山桃錦雉圖

王淵　花竹錦雞圖

柯九思　墨竹圖

堅白子　草蟲圖

九峰道人　三駿圖

顧安　墨竹圖

馬琬　雪崗度關圖

王蒙　藍田山莊圖

王蒙　西郊草堂圖

王蒙　夏山高隱圖

王蒙　夏日山居圖

王蒙　山水（四頁）

張觀、沈鉉、劉子輿、趙衷　集繪
　　一冊

王晃　三君子圖

王晃　墨梅圖

倪瓚　墨竹圖

倪瓚　秋亭嘉樹圖

倪瓚　古木幽篁圖

倪瓚　梧竹秀石圖

方從義　武夷放棹圖

上述之外，還有「無款」的名跡無數，截至目前，故宮博物院已經影印出版《宋人畫冊》十種，這成了各國博物館與圖書館的必備品，而為全世界所有愛好藝術的人士共同欣賞了。

至於明清部分，則件數更多，舉凡「沈文仇唐」，「南陳北崔」，「畫中九友」，「明末四僧」，「金陵八家」，「四王吳惲」，「揚州八怪」等等，應有盡有，不勝縷述。不佞最近於六月十六日出版的第九十一期《熱風》半月刊中，撰有〈北京十日〉一文，曾略記之，茲不復贅。

唐伯虎的畫

畫法沉鬱，風骨奇峭；刊落庸瑣，務求濃厚；連江疊巘，纏纏不窮。信士流之雅作，繪事之妙詣也。評者謂其畫遠攻李唐，足任偏師；近交沈周，可當半席。

—— 王穉登《吳郡丹青志》

在明代畫家之中——尤其是在所謂「沈、文、唐、仇」四大畫家之中，唐伯虎的畫雖不能算是冠蓋群儕，可是他的鼎鼎大名，卻非任何人所能比擬。

王穉登在他的《國朝吳郡丹青志》裡，列沈周為「神品」，唐寅與文璧為「妙品」，仇英為「能品」，是非常確當的。就畫論畫，唐伯虎的造詣是在於他的老師周臣和沈周之間，互相融合，各得其半，這是區區對於他的定評。

二十年來，鄙人在海內外所見唐伯虎的作品（假的不算），大的小的約有十多件，可是真能欣賞的精品不多，只得四件而已。略記如下：

（一）風木圖卷

圖為馬寒中、陸願吾、張約軒、顧子山、龐萊臣舊藏，見《吳越所見書畫錄》、《過雲樓書畫記》及《虛齋名畫錄》著錄。紙本，水墨，寫枯樹兩株，一人倚草塾而泣，悲風四起，木葉盡脫，極蒼涼之致。案：這一幅圖是唐氏為葉希謨所作的，所以款識《唐寅為希謨寫贈》，後並詩題曰：

西風吹葉滿庭寒，孽子無言鼻自酸；心在九泉燈在壁，一襟清血淚闌干！唐寅。

詩書畫三絕，此卷誠足以當之。圖前引首「風木餘恨」四字，許初書。圖後有都穆、王穀祥、陸師道、黃姬水、張鳳翼、王穉登、皇甫汸、文嘉、彭年、周天球、陳鎏等二十五人題詠，皆一時名士，尤可珍賞。

省齋案：這一個畫卷現歸北京故宮博物院繪畫館所有，我去年回北京去的時候曾再獲拜觀的。

（二）夢筠圖卷

圖為安儀周，清內府舊藏，見《墨緣彙觀》、《石渠寶笈》著錄。紙本，水墨，寫樹石亭屋，白描人物，筆墨瀟灑，疏朗有致。圖尾題詠曰：

> 吳趨唐寅為夢筠作小圖長句。

> 聞說君家新闢庭，參差滿種粉梢青；炎時靜坐不覺暑，晝日仰眠常見星。
> 一點虛心通曉夢，百年手澤與忘形；秋來四壁聲如雨，帳掩熏爐獨自聽。

字大寸許，翩翩欲仙。末董思翁跋詠曰：

> 一派湖洲畫裡詩，蕭蕭疏篠兩三枝；朝來邢水帆前雨，正是龍孫解籜時。
> 唐六如畫夢筠圖，娟秀姿態，雖李龍眠復生，不能勝此。因觀繫以一絕。丁卯四月朔，玉峰道中識。其昌。

推崇可見。

省齋案：這一個畫卷現為日人高島菊次郎所有，數年來我時作東遊，曾一再獲觀。這樣的名跡竟落於異邦儈父之手，可為嘆息！

（三）落霞孤鶩圖軸

圖為絹本，寫崇嶺之下，流水之上，一高士坐於樓亭之中，舉目遠眺；後一書僮侍立，亭外垂樓數枝，覆蓋屋頂，亭旁泊有小舫一隻，隱約可見。圖中左上方款題曰：

畫棟珠簾烟水中，落霞孤鶩渺無踪；千年相見王南海，曾借龍王一陣風。

晉昌唐寅為德輔契兄先生作詩意圖。

書法瀟灑，與畫相儷，令人有嘆為觀止之觀。

案：此圖原為張葱玉所舊藏，現則已歸上海市文物保管委員會所有了。

（四）騎驢歸思圖

　　圖為絹本，寫山水、樹木、人驢，極古拙蒼勁之致。圖中有題詩一絕，匆促未記。案：

　　此圖為吳湖帆所藏，去年我在上海他的梅景書屋看畫時還見有六如居士的《梅影圖》一軸及白描《十六應真像》扇面一頁，皆係精品，但我則尤賞這幅《騎驢歸思圖》，認為絕品。

沈石田的畫

先生繪事為當代第一；山水人物，花竹禽魚，悉入神品。

—— 王稚登《吳郡丹青志》

「明四大家」之一的沈石田，猶之「元四大家」之首的黃子久，其德隆望重，實至名歸，在當時及後世，都為識者所一致公認而絕無異議的。

王稚登在他的《吳郡丹青志》中，除了將沈石田列為神品第一名外，復謂「其畫自唐宋名流及勝國諸賢，上下千載，縱橫百輩，先生兼總條貫，莫不攬其精微」；其論甚當，並非過譽。

不佞生平所見石田作品，雖無慮百數，但奇怪的是真跡極少，而精品尤少。除了故宮博物院所藏的《廬山高圖》軸及《臥遊圖》冊等幾件名跡之外，二十年前寒齋舊藏的《虞山紀遊圖》卷（有他自己的長題和吳匏庵等長題），為實地寫景，一時興到之作，山水人物，無

不精絕，也可以算得是一件不可多得的傑作。

近十年來，我時作日本之遊，所見石田真跡，倒有不少。其中尤其難得而印象最深的計有四件，略記如下：

（一）九段錦冊

冊為仿古之作，第一幅仿趙松雪，第二幅仿王叔明，第三幅仿吳仲圭，第四幅仿趙千里，第五幅仿惠崇，第六幅仿王孟端，第七幅仿趙仲穆，第八幅仿李成，第九幅仿趙大年，全部山水人物，大多青綠設色，其筆墨之精絕，可說為不佞生平所僅見。案：此冊原為高士奇氏所舊藏，是石田傳世名跡之一，其中我所最欣賞的是仿趙仲穆一頁和仿趙大年一頁，《江邨銷夏錄》之記此曰：

一倣趙仲穆作，土垣草舍，寂寂孤村，野竹蕭森，寒林淡遠，棲鴉未定，晚靄滿天，一人短艇初歸，船頭獨立，飄飄然有遺世登仙意。

一倣趙大年，蘆汀菱汊，淺水空明，高柳垂陰，下多亭館，授菱小艇，或三或五，蕩

沈石田的畫

219

漾隨波，艷態明糚，略從毫末點染，便有無限風情；至其遠山橫黛，返照銜紅，天機活潑，又豈學力所能哉？

讀此可以概見。省齋又案：倣趙大年一頁上並有杜瓊詩題，冊後復有董其昌跋。現此冊在日本奈良，為林平造氏後人所藏。

（二）送吳匏庵行卷

此卷一名《層巒疊嶂圖》，原為梁清標氏所舊藏，吳匏庵是沈石田生平至交之一，所以此圖畫得特別用心，費了三年始成。圖高一尺三分，長達三丈六尺七分，水墨山水，洋洋大觀。圖後除石田自己長題外，復有王元美的長跋如下：

君不見，白石翁，墨花破萬紙，散落世眼中。其間方寸地，貯一太史公。是時太史稱吳儂，三載磊塊蟠翁胸。太史趣朝天，青崔凌春風。有淚不作李都尉，有賦不擬江文通。直將三寸管，五丈素，寫出江南千峰與萬峰，盡收蜀錦囊，壓倒太史之奚僮。絕壁直上高高穹窿，呼吸似足開天聰。忽復下墜數千尺，俯身欲入黿鼉宮。意者徑路絕，

乃有雲霞封。萬古不盡流，洗出玉玲瓏。側耳將聽之，疑是縑素間，迸作群靈霆。長颭無形，百草龐茸。列缺崩崖，吐出怪松。歷亂羽葆，屈蟠虯龍。將崩未崩石似舞，欲斷不斷橋飛虹。迺有詞家酒人，樵者釣童，或騎蹇驢，或駕艓艖，或策短筇，高者穿木，末若蜚鴻，下者蹣跚，蹞如孤熊。兩儀不能主，乍闔而乍蒙。二曜不定光，倏西而倏東。木棧與鳥爭道，人家擬鵲開窗。真宰泣訴神無功，太史不能長將向天去，流蹤。猶云紙盡意未盡，亂石拳點波洶洶。漸窮至杳靄，但有去路無來落人間成楚弓。翁亦召主城芙蓉，但令居士湘几上，秀色欲滴青濛濛。擊節董源，隕涕關仝。筆底一掃宗工，沈翁豪翰何其雄。嗚呼，隆準之孫豈必隆！」鑑賞者亦以予為知言否？

白石翁生平交，獨吳文定公；而所圖以贈文定行者，卷幾五丈許，凡三年而始就。草樹、水石、橋道，無一不自古人，而以胸中一派天機發之。千奇萬怪，種種有真理。至於氣韻神彩，觸眼若新；落墨皴點，了絕蹊逕。余所閱此畫多矣，無有如此者。令黃鶴山樵、梅道人見之，卻走三舍；董北苑、巨然師，當驚而啼曰：「此子出藍，掩吾名矣！」

白石翁，畫聖也。或曰此卷尤是畫中王也。毋論戴文進、唐伯虎，即勝國諸名家，誰

能及之。或又曰：「《東莊圖》可以狎主齊盟，然是十三幅，幅各作一體；此卷如萬里長江，千山夾之，當是翁第一筆。

琅琊王世貞

源氏所藏。

讀此可以略窺此卷之精彩到何地步了。不佞曾於前年（一九五七年五月十六日）撰一專文刊載於《熱風》雜誌，詳述其本末，因此這裡不復贅述。案：此卷現在日本東京，為角川

（三）高枕聽蟬圖

圖為淡彩本，寫梧竹蔭下，一人在茅舍中臥聽蟬鳴，一人在柴戶外叩門，圖中左上方石田題詩曰：

晚風吹夢畫茫然，日影亭亭碧樹圓；客有叩門都不應，自支高枕聽新蟬。

景物疏淡，深得清雅靜穆之致。此圖原為清宮舊藏，上有乾隆《御題》及藏璽凡七，現

在東京，為我友意大利人庇亞辛尼蒂氏（M.A. Piacentini）所藏。

（四）桃花小鵝圖

圖為石田中年時期的作品，寫桃樹一大株，花正盛開，樹下草地上小鵝九隻，集於一堆；妙在神態各異，奕奕如生。世人大多只知石田翁長於山水人物，看了此圖，可知他對於花鳥一門，也是如何的精絕了。

此圖原為故友住友寬一氏所藏，聽說其家屬不久將貢之於博物館云。

八大山人的畫

此身已付隨身銚，此筆無殊掛杖錢，

定汝賺人人賺汝，無聊笑哭漫流傳。

——居巢〈今夕盦讀畫絕句〉三十四首之一

「明末四僧」之中，石濤、石谿、漸江都是以善畫山水出名的；只有八大山人一個，除了也以善畫山水名之外，還獨擅花鳥，並且自我創造，風格特殊，可以稱得是前無古人，後無來者的。

不但此也，我國自古以來的大畫家和名畫家無慮數千，他們的作品有的是「神品」，有的是「逸品」，有的是「妙品」，有的是「能品」，他們的大名大多為國人所習聞，他們的作品也大多為國人所習知，可是，歐西人士則不然，他們對於我國古來大畫家和名畫家的名字大多不很清楚，他們對於這些大畫家和名畫家的作品更大多莫名其妙。這原是並不足奇

的，猶之我們對於他們古來大畫家和名畫家的名字與作品一樣，也同是不很清楚和莫名其

妙的。

可是，八大山人則不然了；他的大名和作品久矣不但為國人及日人所習聞習知，現在，

並且歐美人士中之愛好東方藝術者，也幾乎沒有一個不知道八大山人之大名，沒有一個不欣

賞八大山人的作品了。這真是一個奇跡，同時也是中國畫的光榮啊。

其實，八大山人之能夠獲得今天的殊榮，真是所謂實至名歸，並非倖致的。我們如果分

析他的作品之所以與眾不同，至少有以下諸特點：

第一，我國古來的花鳥畫家，大多是著重於「形似」這一點上，所以都用工筆，不厭其

繁細。八大山人則不然。他畫花鳥是只取其「神似」，所以用的是意筆，極盡其

簡略。

第二，八大山人的意筆又與一般畫家的意筆不同。他的特點是：簡單、明朗、豪放、蒼

勁、生動、深刻、爽辣、犀利、怪奇、神祕……並且筆筆鐵劃銀鈎，有入

木三分之勢。論者謂其「筆情縱恣，不泥成法」；又謂其「拙規矩於方圓，鄙精

研於彩繪」；真是一點也不錯。

第三，八大山人不但善於用筆，尤善於用墨。例如他所畫的荷葉、葡萄、芙蓉等等，墨

汁淋漓，酣暢絕倫，為任何畫家所不能及的。

第四，因為八大山人自己抱有身世家國之隱痛，所以他的筆墨，都是他心中所蘊藏的一種明顯的或暗示的發洩，它的真正的含義，往往非一般普通讀者所能了解的。就以他的簽署八大山人四個字來說，有類「哭之」或「笑之」的模樣，誠所謂啼笑皆非，這是何等的深刻啊！

不佞生平最愛「明末四僧」的作品——尤其崇拜八大山人的藝術；所以，凡是關於他的作品，只要聽到的話，總是不論遠近，要想盡方法，一睹為快的。總計十餘年來海內外所見，條幅、手卷、冊頁、扇面等等，數以百計，可是講到銘心絕品，則不過三、四本冊頁而已。

（一）顧氏過雲樓舊藏冊

故友日本住友寬一氏，生平以好集四僧的作品名於世。其中有一冊八大山人的《安晚帖》，尤其是鼎鼎大名，現在幾乎為全世界凡是愛好八大山人的藝術者所無人不知。其實，這一本《安晚帖》，原來就是元和顧氏《過雲樓書畫記》中的《八大山人二十二幅冊》，流往日本，還不過是最近幾十年中的事罷了。案：《書畫記》中之記此冊曰：

改革之際，賢士君子，相率飛遯，往往飯心竺乾，寄跡草萲，以遂其志節；間或粗筆淡瀋，寫其伊鬱悲涼之況，不得以尋常繩尺拘之也。山人此冊，合題跋二十二幀，作山水者二，餘皆寫花果魚鳥，水墨設色，信筆點染，意到而已；然神氣溢出，姿態橫生，可謂奇而法，醇而肆矣。署款有類鐘鼎，有類章草者，一是三月十九日，乃思陵殉國諱日，一是「個相如吃」四字，蓋山人為朱耷，諱視之，字雪個，自跋謂始於是夏五月六日，成於六月廿日，而冊中有甲戌重陽及壬子一陽之月諸款，先後參差，甚或相距九年，當是追題者。退翁姓李氏，名洪儲，字繼起，揚之興化人；早歲出家，師事三峰為高弟，吳中高士徐枋歎為真以忠考作佛事者，見《鮚埼集》。南嶽退翁和尚弟二碑，蓋即居易堂集退翁哀辭亭所謂滄桑以來，每臨是諱，必素服焚香，北面揮涕，二十八年，有如一日等事；所賴此冊長存，俾後世作《明遺民錄》，或《國朝高僧傳》觀也。

閱此可見這本冊子除了本身書畫的藝術價值外，還兼有歷史方面的重要性呢。

至於這本小冊子的內容，誠如上述有山水、花果、魚鳥等，無論水墨或設色，莫不精絕。我尤其記得裡面有一開是水墨畫的素描小貓，雖寥寥數筆，而神氣活現，真是絕品。圖

上端並有山人的詩題，句澀意晦，莫測高深，這原是山人的一貫作風，決非淺學之士所能領會的。

（二）潘氏聽颿樓舊藏冊

國人中之好收四僧作品者，以張氏大風堂為最有名。四、五年前，張氏以不佞之介紹，將宋元冊頁數開向友人燕君易得八大山人的花鳥一冊，精絕精絕。這一冊原為番禺潘氏聽颿樓所舊藏，見《聽颿樓書畫記》著錄，紙本水墨，共十二幅，畫的是萱草、海棠、荷花、芙蓉、蘭竹、墨梅、野菊、巖石、孤鳥、雙鳥之類，幅幅精絕。現在這裡所影印出來的一幅是《枯木孤鳥圖》，可見一斑。原冊對開上本來還有山人自書的題詩一首，句曰：

閒門寂寂掩中春，坐看枯枝帶雨新；鳥自白頭人不識，可堪啼向白頭人。

可惜當初此冊歸燕君的時候，所有山人的對題，都早已不存；現在流往何處，不得而知了。

(三) 上海博物館現藏冊

現在上海博物館藏有八大山人的兩本書畫合冊，其精采與過雲樓及聽颿樓的舊藏冊相伯仲，深可珍賞。冊中書的方面有蘭亭序及小札等，畫的方面有水仙、荷花、蘭花、菊花、竹石、游魚、小雛、枯樹小鳥及枯柳小鳥等，頁頁神妙，可稱雙絕。

最後講到八大山人的書法，它蒼勁古雅，深具晉唐人的風格，尤足以稱得為四僧之冠而當之無愧的。現在這裡所影印出來的一幅《題畫詩》，為寒齋所舊藏，前年曾登於日本東京出版的《書品》[1] 雜誌第八十二期〈八大山人與石濤書法特輯〉中，深為彼邦一般研究書道者所欣賞和讚歎。現在讀者閱此，或將亦會有同感的吧？

1 《書品》月刊為「東洋書道協會」所發行，是一本專門研究書道的權威雜誌。過去曾出「王羲之墨蹟集」、「蘇東坡寒食帖集」、「米元章集」、「趙子昂尺牘」、「元清人書九種」、「王鐸特集」、「陳鴻壽集」、「金冬心集」、「趙之謙集」等專號，取材宏富，頗有價值。

石濤和尚的畫

筆頭那識祖師禪，寂照虛空近自然；

但覺淋漓元氣濕，不知是墨是雲煙。

「明末四僧」中之第二人石濤和尚，與八大山人齊名，他的墨蹟不僅為國人所珍視，並且也同為外國人——尤其是日本人所欣賞。他的畫路較之八大為廣，山水、人物、花卉，無所不能，無所不精；更擅蘭竹，別具風格。清代「揚州八怪」之一的鄭板橋是以善畫蘭竹出名的，他嘗以「題畫」中評及石濤的畫竹曰：

石濤畫竹好野戰，略無紀律，而紀律自在其中。變極力仿之，橫塗竪抹，要自筆筆在法中，未能一筆踰於法外；甚矣，石公之不可及也！功夫氣候，差一無不得。魯男子

云，唯柳下惠則可，我則不可；將以我之不可，學柳下惠之可，余於石公亦云。

又曰：

石濤善畫，蓋有萬種，蘭竹其餘事也。石濤畫法，千變萬化，離奇蒼古，而又能細秀妥貼，比之八大山人，殆有過之，無不及處；然八大名滿天下，石濤名不出吾揚州，何哉？八大純用減筆，而石濤微茸耳。且八大無二名，人易記識，石濤宏濟又曰清湘道人、又曰苦瓜和尚、又曰大滌子、又曰瞎尊者，別號太多，翻成攪亂；八大只是八大，板橋亦只是板橋，吾不能從石公矣。

於此可見石濤和尚的畫雖為鄭板橋所萬分欽仰，但是在二百年前的時候，石濤和尚的聲名還是遠不及八大山人呢。

「石濤善畫，蓋有萬種」，是一點也不錯的。就以鄙人的經驗來說，生平所見，石濤墨蹟，也遠較八大為多；至於後來一般不肖之徒倣摹他的贗品，則更俯拾皆是，不知其數了。

可是，真蹟自真蹟，贗品自贗品，作偽者無論如何手段高明，如果我們稍加研究的話，沒有看不出來的。因為，石濤的真蹟自有其「獨立的風格」與「特具的神韻」，（他的用筆

有粗有細，他的用墨有濕有乾，千變萬化，一言難盡），那決非一般凡夫俗子所能摹倣得到的。換言之，作偽者至多只能做到其「形似」的地步而已，決不能達到其「神似」的境界的。

正因石濤是一個多產的作家，所以他傳世作品在「四僧」中可以說是比較的最多，其中精品，也就不少。以鄙人所目睹的精品來說，近十年來所夢寐不忘的，至少有冊頁三本，略述於下：

（一）東坡詩意冊

冊凡十二開，紙本，設色，就蘇詩中選寫一年時序，曰「除夕」，曰「元日」，曰「立春」，曰「上元」，曰「寒食」，曰「送春」，曰「端午」，曰「立秋」，曰「中秋」，曰「重陽」，曰「冬至」，曰「別歲」；詩畫雙絕，無頁不精。這一本冊子原為敝同鄉小萬柳堂主人廉南湖所舊藏，現為日本大阪美術館所有。（影印本中日皆有）

（二）黃山八勝冊

冊共八開，紙本，設色，第一圖《山谿道上》，第二圖《黃山道上》，第三圖《白龍潭》，第四圖《蓮華峰》，第五圖《鳴絃泉》，第六圖《湯泉》，第七圖《鍊丹台擾龍松》，第八圖《文殊院》，山水人物，無不精絕。其中最後一開《文殊院》圖，除於左上角長詩題記外，復於圖中文殊院後蓮華峰、天都峰之間小楷寫了「玉骨冰心，鐵石為人；黃山之主，軒轅之臣。濟。」十七個字，尤為別致。這一本冊子原為我國粵人何麗圃所舊藏，現歸日本住友家屬所有（在日本有影印本）。

（三）清湘道人畫冊（岳崧題籤）

冊共八開，紙本，水墨，第一開《眠琴竹蔭圖》，第二開《黃巖雙瀑圖》，第三開《月明疏竹圖》，第四開《孤山訪道圖》，第五開《藍溪白石圖》，第六開《清寒山骨圖》，第七開《溪山綺閣圖》，第八開《月明林下圖》，詩、書、畫三門，無一不精，可謂三絕。這一本冊子原為粵人潘氏聽颿樓所舊藏，現歸本港黃子靜所有。

此外講到手卷，則寒齋舊藏的一卷《費氏先塋圖》，也是一件名跡，後贈張大千，影印本見於日本出版的《大風堂名跡集》。講到立軸，則故周湘雲姻丈舊藏的一幅《山水清音圖》，（現歸上海博物館，影印本見《中國畫》創刊號。）現在香港的一幅絹本水墨的《幽居圖》和紙本水墨的《危峰茅屋圖》、《枯木竹石圖》雙幅，也都可以說得是不可多得的精品了。

故宮觀畫小記

一九六〇年四月四日的深夜，我與晦廬兩人自上海到達了北京。

我們這次到北京去的主要目的之一，是往故宮博物院繪畫館去看裡面所藏的我國歷代的名畫。所以，第二天早晨在旅舍裡匆匆吃了早餐之後，就立即驅車前往了。

繪畫館是舊日寧壽宮的故址，展覽的地點原分三處，即皇極殿與東西廡。三年前（一九五七年五月間）我曾在此暢觀所有，後於同年六月在香港出版的一個刊物中為文約略記之。這一次很不湊巧，正值皇極殿關閉內部在整理中，開放的只是東西兩廡。並且，所展覽的也只是明清及近代部分，裡面有些名跡如張靈的《招仙圖》卷，陸治的《竹林長夏圖》軸，文嘉的《溪山行旅圖》軸，石濤的大橫幅《山水》軸，金冬心的《墨梅》軸，華新羅的《天山積雪圖》軸等我上次都已拜觀過了。

可是，名跡畢竟是百觀不厭的，就像上述中的石濤和尚的橫幅《山水》和新羅山人的《天山積雪》二幅，我這次重復拜觀，如親故人；徘徊流連，不忍即離。這種滋味和痴情，

決非局外人所能體會和想像的呢！

這次我所看到的作品大致是出於下列諸家：

王紱、夏泉、周臣、戴進、吳偉、呂紀、林良、杜堇、金湜、王謙、沈周、文徵明、唐寅、仇英、陳淳、陸治、王諤、李在、倪端、徐霖、朱端、尤求、周天球、陳洪綬、崔子忠、徐渭、周之冕、丁雲鵬、孫克弘、鄭文林、項元汴、錢穀、錢貢、李流芳、卜文瑜、程嘉燧、董其昌、楊文聰、米萬鍾、邵彌、王崇節、程邃、查士標、程正揆、張學曾、笪重光、吳偉業、梅清、龔賢、王鐸、鄭旼、高岑、樊圻、蕭雲從、陳元素、沈灝、惲向、項聖謨、沈士充、趙左、宋旭、吳宏、道濟、朱耷、髡殘、弘仁、蕭晨、王時敏、王鑑、王翬、王原祈、吳歷、惲壽平、禹之鼎、袁尚統、張翀、華嵒、金農、羅聘、鄭燮、李方膺、趙之謙……等。

以上諸家，以派別言，包括明代的所謂「浙派」、「吳派」，清代的所謂「婁東派」、「虞山派」，以及明末清初之所謂「新安派」、「雲間派」等等；以名稱言，則什麼「明四大家」、「明末四僧」、「畫中九友」、「金陵八家」、「四王吳惲」、「揚州八怪」等等，也無不在內。由於篇幅的關係，若要將上述諸家的作品一一加以敘述和介紹是一件不可能的事；無已，我只能將我個人所認為不能忘懷的精品略記一二如下：

（一）周臣　春泉小隱圖卷（清室舊藏見《石渠寶笈》乾清宮之部著錄）

（二）沈周　雜畫冊

（三）周用　寒山拾得圖軸

（四）陸治　村居樂事圖冊

（五）文嘉　保竹圖卷

（六）李士達　三駝圖軸

（七）徐渭　雜畫四頁

（八）邵彌　貽鶴寄圖軸

（九）程嘉燧　撫松圖軸

（十）楊文驄　仙人村塢圖軸

（十一）陳洪綬　梅石圖軸（清室舊藏見《石渠寶笈》御書房之部著錄）

（十二）崔子忠　人物扇面兩頁

（十三）王崇節　人物扇面一頁

（十四）龔賢　墨筆山水卷（龐虛齋舊藏）

（十五）鄭旼　寒林讀書圖大軸

（十六）樊圻　柳村漁樂圖卷

（十七）道濟　山水大橫幅軸（吳榮光舊藏、羅天池長跋）

（十八）朱耷　楊柳浴禽圖軸（狄平子舊藏）

（十九）髠殘　雨洗山根圖軸

（二十）弘仁　古槎短荻圖軸

（廿一）禹之鼎　月波吹笛圖卷

（廿二）王翬　溪堂詩思圖軸

（廿三）華嵒　天山積雪圖軸

（廿四）金農　自畫像軸

以上二十四件都不是普通的凡品。其中尤其不平凡的是李士達的《三駝圖》，描寫三個駝背老人的形態，維妙維肖，非常別緻。其次是華嵒（新羅山人）的《天山積雪圖》，描寫一個獵者牽了一隻駱駝在雪山絕壁下行走，那時天空中正有一隻孤雁在飛著，獵者與駱駝同時仰首注視，形態十分神妙。

復次，徐渭的《雜畫四頁》（兩頁是人物，一頁是荷花，一頁是螃蟹），信手拈來，也

一　這一幅圖上作者的款識曰：「乙亥春，新羅山人寫於講聲書舍，時年七十有四。」省齋案：乙亥是清乾隆二十年，亦即公元一七五五年。

妙到極巔。這四頁原是《徐天池墨筆山水人物花卉冊》[2]中的一部分，冊為李木公所舊藏，共十六頁，一九三四年商務印書館曾出版其影印本。

是冊末頁作者自題曰：「萬曆戊子夏仲，偶閒寓宗姪子雲齋中，漫為捉筆，真兒戲也。青藤渭。」省齋案：青藤生於明正德辛巳（公元一五二一年），卒於萬曆癸巳（一五九三），年七十有三。戊子是一五八八年，那時他年正六十八歲。

2

讀《明清扇面畫選集》

十餘年來，鄙人一心一志，寄情書畫，面對於扇面尤特別愛好，遠訪近問，不遺餘力，總計在本港、國內、以及日本三處所見公私各家收藏的佳跡，至少當在千數以上。就以區區自己的收藏而言，自宋代以至清代，大都微不足道，比較的也只有扇面這一門略有可述；關於此事，過去曾在拙作《省齋讀畫記》及《書畫隨筆》二書中一再記之，茲不贅述。

一年以來，國內關於古今國畫部分的複製品出版了不少，多采多姿，琳瑯滿目。可是，如以不佞個人的欣賞角度來說，則自以《明清扇面畫選集》為第一。

《明清扇面畫選集》是上海人民美術出版社所印行，內容共有扇面一百頁，為明清兩代名畫家七十人（明清各三十五人）所作，全部都是上海市文物保管委員會的收藏。目次如下：

以上這七十個畫家一百張扇面之中，包括了「明四大家」之沈、文、唐、仇，「清六大家」之四王、吳、惲，以及「畫中九友」如董其昌、「金陵八家」如龔賢、「揚州八怪」如羅聘等的代表作，誠如畫集〈前言〉中所說的「通過這本畫集，大體上可以反映出明清兩代畫風演變的面貌和輪廓」。

〈前言〉中又說：「本集選印雖只百件，但是所包羅的繪畫風格是相當多的。有極工細的，亦有大寫意的.；有細針密縷窮極妍麗的，亦有瀟洒豪放魄力弘肆的.；有濃重的，亦有淡蕩的.；有鉤勒的，亦有沒骨的.；有紀遊寫實名勝風光，有人物故事，有各種名花異卉珍禽蟲魚，可供多方面的欣賞尋味。」凡此所云，也全係事實。

可是，如果嚴格地來講，則百圖之中，管見以為第五十一頁陳洪綬的《人物》和第六十五頁朱耷的《疏篁》兩圖，都並不能算是佳作；其餘則都是精品——尤其如第五頁唐寅的《秋江垂釣》，第十二頁仇英的《採蓮》，第二十頁錢穀的《香林晏坐》，第二十四頁丁雲鵬的《蘭亭修禊》，第四十八頁陳洪綬的《蕉陰讀書》，第五十五頁蕭雲從的《松竹茅簷》六圖，特別精采，簡直可以謂之「無上神品」。

以上百圖，上面大多鈐有「虛齋藏扇」一印；案：虛齋是龐元濟（萊臣）的別號，龐氏浙江吳興人，生於公元一八六四年，卒於一九四八年，他是近代中國的第一收藏家，嘗輯其所藏成《虛齋名畫錄》正編及續編共二十四卷，名聞於全世界的藝林。

集中第六十七頁道濟的《峭峰餘翠圖》和六十八頁的《蕭寺烟嵐圖》，雖上面也都有「虛齋藏扇」之印，但以前曾經廣東南海孔廣陶（少唐）、番禺潘正烽（季彤）二氏收藏，並見潘氏《聽颿樓書畫記》著錄。《峭峰餘翠圖》原名《松陰掠地圖》，《蕭寺烟嵐圖》原名《晴林歸晚圖》，是《聽颿樓書畫記》內所載「大滌子山水花卉扇冊」十二幅中之二幅。所以，這兩頁扇面上並有「孔氏鑑定」、「少唐心賞」、「季彤審定」、「聽颿樓藏」諸印，彌可珍賞。

國內藏扇最富最精的過去自推前清內府，我曾見過從前故宮博物院古物館所印行的《明清扇面畫三百張》，其精采所不待言。講到國外，則最近瑞士的梵諾蒂氏（Franco Vannotti）收集我國明清扇面達兩千餘張之多，雖良莠不齊，優劣並見，但其中究有不少精品——聽說聽颿樓舊藏的名跡如陳老蓮《金面十四幅畫冊》[1] 等亦竟為其所得，惜哉！惜哉！

[1] 潘氏聽颿樓所藏陳洪綬扇面冊甚多，以此冊為最精。十四幅圖名如下：（一）消夏圖。（二）水仙竹石圖。（三）秋林晚泊圖。（四）墨菊水仙圖。（五）平疇策杖圖。（六）緋桃孤鳥圖。（七）維舟晚眺圖。（八）墨梅水仙圖。（九）携杖探梅圖。（十）秋菊蝴蝶圖。（十一）枯木竹石圖。（十二）水墨萱草圖。（十三）九秋古木圖。（十四）水墨寒梅圖。

讀《上海博物館藏畫集》

數月以前，早已聽說上海博物館所影印的藏畫集是如何的精絕，中心嚮往，已非一日。前天，居然在一個友人處得見剛從國內寄到的一冊，借讀了兩天，不僅覺得名不虛傳，簡直有嘆觀止矣之感。

書為大型精裝本，影印自北宋到現代名畫共一百幅，目次如下：

（一）巨然　萬壑松風圖

（二）郭熙　幽谷圖

（三）李迪　雪樹寒禽圖

（四）馬遠　倚松圖

（五）宋人　谿山樓觀圖

（六）宋人　雪麓早行圖

（七）宋人　歲朝圖

（八）宋人　山樓來鳳圖

（九）高克恭　春山欲雨圖

（十）趙孟頫　洞庭東山圖

（十一）任仁發　秋水鳧鷖圖

（十二）黃公望　秋山幽寂圖

（七十七）吳歷　湖天春色圖

（七十八）惲壽平　落花游魚圖

（七十九）道濟　山水清音圖

（八　十）道濟　細雨虯松圖

（八十一）王原祁　雲山圖

（八十二）華嵒　秋枝鸜鵒圖

（八十三）金農　採菱圖

（八十四）黃慎　石榴圖

（八十五）鄭燮　竹石圖

（八十六）李方膺　梅花圖

（八十七）汪士慎　蘭竹圖

（八十八）高翔　樊川水榭圖

（八十九）李鱓　城南春色圖

（九　十）袁江　水殿春深圖

（九十一）羅聘　湘潭秋意圖

（九十二）費丹旭　紈扇倚秋圖

（九十三）趙之謙　積書巖圖

（九十四）任頤　雪中送炭圖

（九十五）吳俊卿　桃實圖

（九十六）齊璜　秋蟲菊石圖

（九十七）齊璜　荷花蜻蜓圖

（九十八）陳衡恪　雞菊圖

（九十九）黃賓虹　蜀江歸舟圖

（一　百）徐悲鴻　雄雞圖

以上這一百幅畫，誠可謂之美不勝收，筆難盡述。簡略言之，宋代的巨然與馬遠，他們兩人的作品足以代表所謂「南宗」與「北宗」兩大派別的整個面貌。以後的作品，則除了包括了「元四大家」、「明四大家」、「南陳北崔」、「明末四僧」、「四王吳惲」、「揚州

八怪」的全部代表作外，復網及各個時代其他相等名家的作品。所以，凡是讀了這部畫集之後，一般讀者至少至少，可以對於這一千年來中國畫的源流、派別、演變等等得到了一個大概的認識，或者再進一步，自然而然的懂得怎樣去欣賞和領略了。

其次，這一本畫集中對於每一幅圖的說明要言不煩，恰到好處。例如第一幅圖曰：

《萬壑松風圖》　北宋　巨然　絹本　縱二○○‧七公分　橫七七‧五公分

巨然（十世紀）鍾陵人，是南唐開元寺的和尚，畫師董源。曾隨李煜到汴梁，在那裡畫過「學士院」壁，聲譽大起。北宋米芾稱他的繪畫：「嵐氣清潤，布景得天真多」。他的畫，山頭多卵石，即所謂「礬頭」，水邊常作風倔蒲草，尤以焦墨破筆所表現的錯落苔點，更具有藝術特色。此圖所寫山林泉石，和他流傳有緒的其他作品，風格相同。此畫見於清李佐賢所著錄的《書畫鑑影》。

《書畫鑑影》關於此畫之著錄曰：

僧巨然《萬壑松風圖》軸，絹本，高八尺七寸五分，寬三尺四寸。墨筆，人微著色，兼工帶寫；皴用披麻，筆力渾厚。大壑奔泉，危橋橫跨，石臨水閣，閣內一人，白

衣，別室內一童，朱衣。右亘長廊，層樓高起，廊內一人，樓中二人。通幅千峰萬壑，目不給賞。松林稠密，缺處梵宮兩現，懸瀑高下三見，主峰居中。無款。

圖上詩塘並有李氏題記曰：

余昔行八閩道中，合沓雲峰，虧蔽天日，時聞松風謖謖，今披圖如獲重游；此等真景，非妙手不能摹繪，非身歷者亦不能領會也。巨然畫曾見數幅，就中北平李氏所藏《萬壑圖》橫卷，與此相類，異曲同工，餘則罕有其匹。此幅筆墨之雄渾，氣味之深厚，臨摹家縱能形似，焉能神似？斷為真蹟，又不獨宣和、雙龍諸璽堪為佐證也。

再如第四幅圖曰：

此圖上所鈐之藏章，有宋徽宗宣和雙龍諸璽，及明項子京天籟閣等印。

《倚松圖》　南宋　馬遠　紙本　縱二四‧六公分　橫二九‧九公分

馬遠（十二世紀—十三世紀）號欽山，河中人為宋光宗趙惇（公元一一九〇—一一九四年）宋寧宗趙擴（公元一一九五—一二二四年）兩期的畫院待詔。他對於人

物、山水、花鳥，都有卓越的成就，而山水畫尤為著稱。此圖畫筆精妙，為傳統藝術的傑作，曾著錄於《書畫鑑影》。繪畫在南宋時候，一般多用絹本，似此紙本著色，尤為難得。

這一幅畫誠如上云「似此紙本著色，尤為難得」。原來此圖係《書畫鑑影》中「名畫集冊」內之一頁，冊共十二開，集宋畫山水人物六開，花卉翎毛六開，除了這一開是僅有的紙本外，其餘十一開都是絹本。這一幅畫是冊中的第一開，據《書畫鑑影》著錄曰：

第一開斗方，高一尺有八分，寬一尺三寸，著色，粗筆，寫意。石畔雙松，一俯一仰，小樹間之礐石為台，下臨溪水，一人撫松而立，童子抱琴侍立。對岸遙峰露影，款在左下：「臣馬遠」（真書一行）。右下朱文「其永寶用」方印。款題左方石上，「臣馬遠」三字僅可辨識。案欽山每畫殘山賸水，當時謂「馬一角」；此幅真所謂「一角山」耶？

讀了上述，可見此圖之確非尋常可比。李佐賢的舊藏而著錄於《書畫鑑影》的名跡，不佞曾在日本京都藤井氏有鄰館內看見了幾件，如《宋元明各家山水集冊》、《元明人山水集

冊》等（惟遠不如這裡馬遠一開之精），過去嘗為文紀之，茲不贅述。李氏還有一件最有價值的孤本是：辛棄疾的《到官帖》十餘年前曾為先外舅所藏，是他那《三十三宋》冊內最名貴的一開，也是他生平最珍愛的一件文物。現在此頁已歸北京故宮博物院，並且影印本也已刊載於《文物精華》第一期，為世人所共見了。

此外，復如集內第二十二圖王蒙的《青卞隱居》，筆者不久以前也曾在本刊為專文記之，茲亦不復重贅。

總之，這一本《上海博物館藏畫集》是一件幾幾乎可稱十全十美的美術品，尤其印刷之精良，較諸那表面上算是台灣出版實際上卻是日本印刷的所謂《故宮名畫三百種》，高明不止千百倍了。

讀《中國歷代名畫集》

最近，我看到了北京人民美術出版社新出的《故宮博物院所藏中國歷代名畫集》兩大冊；這是「前編」，內容所選，全是目前流落在台灣的精品。至於現在收藏在北京故宮博物院繪畫館裡更多的名跡，則將刊印於「後編」之內，大概於不久的將來，也就可以與讀者們見面了吧。

這一部《中國歷代名畫集》前編共分上下兩冊：上冊刊印自唐至元名畫二百八十二件，下冊刊印自明至清名畫二百四十八件，共計五百三十件，較之前此台灣方面所出版的《故宮名畫三百種》，內容幾乎多了一倍，而所售的價錢，則反而便宜了不止三分之二呢。

這五百三十件名畫之中，計唐畫有韓幹《牧馬圖》一幅，五代畫有荊浩《匡廬圖》及無款《秋林群鹿圖》等六幅，宋畫有董源《龍宿郊民圖》及無款《金焦圖》等一百七十四幅，元畫有錢選《桃枝松鼠圖》及無款《袁安臥雪圖》等一百零一幅，明畫有王紱《鳳城餞別圖》及無款《花鳥圖》等一百五十七幅，清畫有王鑑《仿黃公望煙浮遠岫圖》及張庭彥《中

秋佳慶圖》等九十一幅，詳細目錄，姑不具引。

以上這五百三十件名畫的面目和內容，凡是以往看過《故宮書畫集》、《故宮週刊》、《故宮月刊》，以及最近看過《故宮名畫三百種》等書的人們，大概腦際都可能早已有了一個相當的輪廓和印象，無待筆者現在一一加以介紹和說明了。可是，這一部《中國歷代名畫集》自有其與上述各書所不同的地方，筆者之所以雖在病中而猶情不自禁地勉力寫此，正因此故。

第一，鑑定的謹嚴。本書的最大特色，是對於各畫鑑定的謹嚴。舉例來說，目前在台灣的董源名作，大家都知道那是兩幅鼎鼎大名的《龍宿郊民圖》和《洞天山堂圖》；可是，在本書之內，卻只有《龍宿郊民》一圖標明為董源所作，其《洞天山堂》一圖，則標題為「宋人」所作，這真是高明萬分，而非常值得欽佩的。

因為董源的真蹟，據筆者所知，絕無疑問的只有現在國內的《瀟湘圖》與《夏山圖》兩件而已，此外如筆者過去在日本所見並且一提再提的《溪山行旅圖》與《寒林重汀圖》，雖也是大名鼎鼎，還各有歷代的著錄可據，但「絕無疑問」這四個字，無論如何究竟不敢講也。

至於這幅《洞天山堂圖》，其筆墨與董氏的其他諸作，完全異趣，早已為識者所評議。即如吾友吳湖帆，二十年前嘗於其舊作《梅景書屋雜記》一文中論之曰：

董北苑《洞天山堂圖》與高房山《雲橫秀嶺圖》似出一手，殆亦高筆耳；上方皆有王覺斯丙戌題字，標題「洞天山堂」四字，余定為明嚴嵩筆。

可以概見。

次如周昉《蠻夷執貢圖》、李成《寒林圖》、崔白《蘆雁圖》和《蘆汀宿雁圖》、惠崇《秋浦雙鴛圖》、劉松年《十八學士圖》及《雪溪水榭圖》、朱銳《赤壁圖》、李唐《炙艾圖》、徽宗《紅蓼白鵝圖》、馬麟《暗香疏影圖》等，也一律更以「宋人」二字，這就比較的忠實可靠得多了。

第二，選材的精湛。上述五百三十件名畫之中，雖複製本大多已前見《故宮書畫集》、《故宮週刊》、《故宮月刊》、《故宮名畫三百種》等書，但也有尚係初見者，如夏珪之《松崖客話圖》，即其一也。

這幅夏珪《松崖客話圖》原是清宮舊藏《名繪集珍》冊內之一頁，見《石渠寶笈·三編》延春閣著錄。冊共十六頁，內容如下：

（一）籤題　顧長康　洛神圖

（二）籤題　展子虔　授經圖

（三）籤題　韓幹　牧馬圖

（四）籤題　周昉　女士吟詩圖

（五）籤題　戴嵩　乳牛圖

（六）籤題　胡瓌　出獵圖

（七）籤題　黃筌　雪竹文禽圖

（八）籤題　黃居寀　竹石錦鳩圖

（九）籤題　李迪　春潮帶雨圖

（十）籤題　李安忠　野菊秋鶉圖

（十一）籤題　吳炳　嘉禾草蟲圖

（十二）籤題　劉松年　天女獻花圖

（十三）籤題　馬遠　山徑春行圖

（十四）籤題　馬麟　芳春雨霽圖

（十五）籤題　夏禹玉　松崖客話圖

（十六）籤題　陳居中　平原射鹿圖

如此內容，真可以名之為「天字第一號的集冊」而無愧了。

其次，又如李嵩《夜潮圖》，則為《紈扇畫冊》之中第一頁（冊共九頁），原名《月夜看潮圖》，見《石渠寶笈·初編》重華宮著錄，似乎複製本也未之前見呢。

台灣所藏名畫集冊，據筆者所知，除了上述的《名繪集珍》（另有兩冊亦同名）及《紈扇畫冊》外，還有《墨林拔萃》、《名畫集珍》、《唐宋名績》、《集古圖繪》、歷朝名繪》、《歷朝畫幅集冊》、《名畫琳瑯》、《名畫薈萃》、《唐宋元畫集錦》、《藝苑藏真》、《集古名繪》、《宋元名繪》、《宋人合璧》、《宋元集繪》、《煙雲集繪》、《宋人集繪》、《唐宋名蹟》、《歷代集繪》、《名賢妙蹟》、《名畫薈珍》、《名繪萃珍》、《集古圖繪》、《繪苑琳球》、《藝林集玉》、《歷朝名人圖繪》、《歷代畫幅集冊》等等數十冊，其中除了韓幹《牧馬圖》、韋偃《雙騎圖》、張萱《明皇合樂圖》、周昉《蠻夷職貢圖》、胡瓌《出獵圖》、李成《瑤峰琪樹圖》、惠崇《秋浦雙鴛圖》、王凝《子母雞圖》、文同《墨竹圖》、馬和之《古木流泉圖》、劉松年《天女獻花圖》、馬遠《山徑春行圖》、梁楷《潑墨仙人圖》、周元素《淵明逸致圖》等極少數的名作前後已見複製本外，其餘十九尚未見有影印出來，這真不能不說是一件極大的憾事。

本書的序言中有一節曰：

這部《故宮博物院所藏中國歷代名畫集》的「前編」和「後編」裡所收的古代名畫，絕大多數是清代皇室陸續收集起來的，都是見於《石渠寶笈》和《秘殿珠林》的初、二、三編的六部目錄書的著錄的；只有「後編」裡的部分藏品出於上面指出的範圍之多，是在一九四九年全國解放以後逐漸收集起來的，像「揚州八怪」之作和晚清以來的名畫，就是有意識地補充舊藏所未備的。也有少數的宋、元、明代的古畫，是第一次見收於這個以皇宮的收藏為基礎的故宮博物院裡的。

因此，我們於拜觀這部《故宮博物院所藏中國歷代名畫集》「前編」之後，謹再以萬分的熱忱和急切的期望來等待「後編」之早日出版呢。

晉唐宋元名畫集冊——現存台灣國寶一斑

現存台灣的國寶，十九是昔日北京故宮博物院中的珍藏，種類繁多，不勝縷述。其中僅以最有價值的書畫一項而言，總數就共有四千六百四十八件之多，餘可想見。

我們如果不談書法，只以名畫一門來講，看了去年台灣影印的《故宮名畫三百種》和北京出版的《故宮博物院所藏中國歷代名畫集》兩書，也就可以窺見其全部內容之如何精采及名貴了。

可是，上述兩書中所影印的，有很多名跡過去早已一再影印而為世人所熟知，實際上還有很多名跡不但未經影印，並且從未宣揚，而為世間大多數人所未嘗或聞的：如歷代《名繪集珍》數十冊，即其一例。

如果要將這數十冊的歷代《名繪集珍》一一加以詳述，為篇幅所限，似乎也不是一件可能的事；無已，我只能挑選其中晉、唐、宋、元的名繪集錦十六冊，向讀者作象徵式的簡介，所謂管中窺豹，不過略見一斑而已。

一、《名繪集珍》（甲冊）

冊共十六幅，絹本，見《石渠寶笈·三編》延春閣著錄。內容如下：

（一）顧愷之　洛神圖

（二）展子虔　授經圖

（三）韓幹　牧馬圖

（四）周昉　士女吟詩圖

（五）戴嵩　乳牛圖

（六）胡瓌　出獵圖

（七）黃筌　雪竹文禽圖

（八）黃居寀　竹石錦鳩圖

（九）李迪　春潮帶雨圖

（十）李安忠　野菊秋鵪圖

（十一）吳炳　嘉禾草蟲圖

（十二）劉松年　天女獻花圖

（十三）馬遠　山徑春行圖

（十四）馬麟　芳春雨霽圖

（十五）夏珪　松崖客話圖

（十六）陳居中　平原射鹿圖

省齋案：這一本冊子裡的韓幹《牧馬圖》，其影印本最近曾見《故宮名畫三百種》及《故宮博物院所藏中國歷代名畫集》二書，為全世界所公認的韓畫唯一真蹟。還有馬遠《山徑春行》及夏珪《松崖客話》二圖，亦經影印公世，併見前期本刊（四卷四期）拙作〈讀《中國歷代名畫集》〉一文；可惜更古的顧愷之《洛神圖》及展子虔《授經圖》，尚未見其影印本耳。

二、《墨林拔萃》

冊共八幅，第一幅絹本，第二幅絹本，第三幅絹本，第四幅絹本，第五幅紙本，第六幅紙本，第七幅紙本，第八幅紙本。見《石渠寶笈·續篇》重華宮著錄。內容如下：

（一）鄭法士　讀碑圖

（二）韋偃　雙騎圖

（三）戴嵩　逸牛圖

（四）張萱　明皇合樂圖

（五）黃齊　烟雨圖

（六）趙孟堅　歲寒三友圖

（七）曹知白　遠山疎樹圖

（八）方從義　惠山行舟圖

這一本冊子裡的鄭法士《讀碑圖》及戴嵩《逸牛圖》，俱併見《宣和畫譜》著錄，名貴可想。

三、《名繪集珍》（乙冊）

冊共十四幅；絹本，內容如下：

四、《名畫集真》

冊共九幅，一至八幅絹本，第九幅為緙絲，見《石渠寶笈·三編》延春閣著錄，內容如下：

（一）宋高宗　蓬窗睡起圖

（二）胡瓌　回獵圖

（三）李贊華　射騎圖

（四）李贊華　番騎出獵圖

（五）趙伯駒　江樓臥雪圖

（六）馬遠　曉雪山行圖

（七）馬遠　松泉雙鳥圖

（八）馬麟　暮雪寒禽圖

（九）宋　緙絲　仙山樓閣圖

《圖畫見聞志》載，李贊華契丹天皇王之弟，本名突欲，後唐長興三年，投歸中國，明宗賜姓李氏，名贊華云。又此冊《石渠寶笈》著錄標籤為「五代宋人集繪」。

五、《唐宋名績》

冊共十幅，絹本，見《石渠寶笈‧續編》重華宮著錄。內容如下：

（一）關仝　兩峰插雲圖

（二）李昇　岳陽圖樓

（三）李成　捕魚圖

（四）高克明　秋林水鳥圖

（五）蘇漢臣　貨郎圖

（六）劉松年　松下納凉圖

（七）馬遠　秋山群雁圖

（八）馬遠　松風樓觀圖

（九）陳居中　平原試馬圖

（十）惠崇　春湖放鴨圖

六、《歷朝畫幅集冊》

冊共六幅，第一幅絹本，第二幅絹本，第三幅絹本，第四幅絹本，第五幅紙本，第六幅紙本，見《石渠寶笈・續編》重華宮著錄。內容如下：

（一）李成　　瑤峰琪樹圖

（二）惠崇　　秋浦雙鴛圖

（三）馬麟　　暗香疎影圖

（四）林椿　　花木珍禽圖

（五）周位　　淵明逸致圖

（六）錢選　　野芳拳石圖

這一本冊子裡的惠崇《秋浦雙鴛圖》、馬麟《暗香疎影圖》、周位《淵明逸致圖》、錢選《野芳拳石圖》，以前都曾經《故宮週刊》和《故宮書畫錄》等刊物影印出來，為世人所

共見的了。

七、《名畫拔萃》

冊共八幅，紙本，見《石渠寶笈・初編》重華宮著錄。內容如下：

（一）李成　林亭圖
（二）梁楷　山陰書箋圖
（三）吳鎮　疎林遠山圖
（四）王蒙　花溪書屋圖
（五）黃公望　山水
（六）黃公望　山水
（七）王紱　林亭圖
（八）陳貞素　樹石圖

這一本冊子裡的梁楷《書箋圖》亦已經《故宮週刊》等書影印。

八、《唐宋元畫集錦》

冊共十八幅，絹本，見《石渠寶笈・續編》養心殿著錄。內容如下：

（一）李昭道　連昌宮圖
（二）徐熙　離支伯趙圖
（三）黃筌　秋江芙蓉圖
（四）趙昌　海棠蠟嘴圖
（五）崔慤　杞實鵪鶉圖
（六）艾宣　霜蘆山雀圖
（七）張敦禮　荷亭消夏圖
（八）李唐　竹閣延賓圖
（九）朱光普　柳風水榭圖
（十）李迪　紫薇戴勝圖
（十一）蘇漢臣　蹴場叢戲圖

九、《藝苑藏真》（上下兩冊）

上冊共十二幅，絹本；下冊共十一幅，除第十一幅為紙本外，餘均為絹本。見《石渠寶笈・續編》重華宮著錄。內容如下：

（十二）馬世榮　仙巖猿鹿圖
（十三）劉松年　松陰道古圖
（十四）馬麟　芙蓉翠羽圖
（十五）陳居中　秋原獵騎圖
（十六）魯宗貴　買春梅苑圖
（十七）錢選　畫眉清篠圖
（十八）唐棣　清溪漁樂圖

（一）宋徽宗　栗蓬秋綻圖
（二）周文矩　水榭看鳧圖
（三）黃筌　蘋婆山鳥圖

十、《宋元名繪》

冊共十六幅，第一幅緙絲，餘皆絹本，見《石渠寶笈‧三編》鳳麟洲著錄。內容如下：

（一）宋　　緙絲　芝蘭獻瑞圖

（二）郭忠恕　孟母三遷圖

（三）黃筌　紅葉幽禽圖

（四）黃筌　桃花山鳥圖

（五）趙昌　櫻花山鳥圖

（六）易元吉　猿鹿圖

（七）崔白　四瑞圖

（二十）牟益　茸坡促織圖

（二十一）惠崇　秋野盤雕圖

（二十二）錢選　秋芳鳥語圖

（二十三）王振鵬　仙閣凌虛圖

十一、《宋人合璧畫冊》

冊共八幅，絹本，見《石渠寶笈·續編》御書房著錄。內容如下：

十二、《宋元集繪》

冊共二十六幅，絹本，見《石渠寶笈‧續編》乾清宮著錄。內容如下：

（一）宋　緙絲　翠羽秋荷

（二）趙令穰　橙黃橘綠

（三）黃筌　嘉穗珍禽

（四）趙昌　寫生杏花

（五）徐熙　寫生梔子

（八）陳居中　平皋挾馬圖

（七）李嵩　松風高臥圖

（六）林椿　杏花春鳥圖

（五）李唐　策杖探梅圖

（四）趙伯駒　柳陰待琴圖

（三）趙士雷　荷亭消夏圖

（六）唐希雅　古木錦鳩

（七）艾宣　寫生罌粟

（八）惠崇　秋渚文禽

（九）馮大有　太液荷風

（十）梁楷　芙蓉水鳥

（十一）毛益　紅蓼雙鳧

（十二）林椿　寫生海棠

（十三）韓祐　螽斯綿瓞

（十四）李迪　秋卉草蟲

（十五）王定國　雪景寒禽

（十六）李安忠　野卉秋鶉

（十七）吳柄　榴開見子

（十八）衛昇　寫生紫薇

（十九）樓觀　霜林嘉實

（二十）馬遠　春叢文蝶

（二十一）馬遠　梅竹山雉

（二十二）李德茂　蘆洲蜂蝶

（二十三）林椿　寫生玉簪

（二十四）李東　寫生秋葵

（二十五）牟仲甫　松芝群鹿

（二十六）許迪　野蔬草蟲

十三、《煙雲集繪》

冊共十六幅，第五第十兩幅紙本，餘均絹本，見《石渠寶笈・續編》乾清宮著錄。內容如下：

（一）宋徽宗　翠壑紅橋圖

（二）宋徽宗　海鮮貫竹圖

（三）趙伯駒　仙山樓閣圖

（四）趙伯駒　水閣彈碁圖

（五）畢良史　溪橋策杖圖

（六）李唐　山徑休憩圖

（七）蘇漢臣　雜技戲孩圖

（八）劉松年　列子御風圖

（九）劉松年　柳閣幽談圖

（十）張茂　蓮葉水禽圖

（十一）李嵩　天中水戲圖

（十二）李嵩　回朝還環珮圖

（十三）馬遠　松下繁梅圖

（十四）馬遠　剡溪訪戴圖

（十五）馬遠　紫瓊深艷圖

（十六）馬遠　棠枝麼鳳圖

《石渠寶笈》著錄之《煙雲集繪》原有四冊，本冊為第三冊。據筆者所知，第一、第二兩冊現為上海博物館所收藏，第四冊十年前流在香港（余曾親見），後經古董商零拆出賣，早已分散云。

十四、《集古名繪》

冊共二十幅，絹本，見《石渠寶笈‧三編》圓明園清暉閣著錄。內容如下：

（一）宋徽宗　溪山晚釣圖

（二）燕文貴　雪溪乘興圖

（三）燕肅　寒浦漁罾圖

（四）高克明　松岫漁村圖

（五）宋迪　溪山平遠圖

（六）王詵　傑閣娶春圖

（七）夏珪　松麓看雲圖

（八）廉孚　秋山煙靄圖

（九）李唐　大江浮玉圖

（十）蕭照　關山行旅圖

（十一）朱銳　雪澗盤車圖

十五、《宋人集繪》

冊共八幅，絹本，見《石渠寶笈・三編》乾清宮著錄。內容如下：

（一）趙伯駒　瓊樓懸瀑圖
（二）朱銳　山閣晴嵐圖

（十二）劉松年　柳橋虛榭圖
（十三）李嵩　春江泛棹圖
（十四）馬遠　香林積玉圖
（十五）夏森　飛閣觀濤圖
（十六）高克恭　夏山過雨圖
（十七）錢選　招涼仕女圖
（十八）唐棣　雲浦摹舟圖
（十九）吳鎮　烟汀雨渡圖
（二十）王冕　幽谷先春圖

十六、《紈扇畫冊》

冊共九幅，絹本，見《石渠寶笈・初編》重華宮著錄。內容如下：

（三）閻次平　鏡湖歸棹圖
（四）馬遠　松壑觀泉圖
（五）祝次仲　蒼磯清樾圖
（六）馬遠　水村清夏圖
（七）吳俊臣　洛水凌波圖
（八）馬永忠　水榭荷香圖

（一）李嵩　月夜看潮圖
（二）馬麟　秉燭夜遊圖
（三）李安忠　竹鳩圖
（四）無款　牧童橫笛圖
（五）林椿　橙黃橘綠圖

（六）　柯九思　竹石圖

（七）　盛懋　村家藝事圖

（八）　盛懋　秋溪釣艇圖

（九）　曹妙清　折枝花卉圖

此冊中第一幅李嵩《月夜看潮圖》，其影印本亦曾於本刊前期（四卷四期）拙作〈讀《中國歷代名畫集》〉一文中刊出，讀者可以參閱。

以上所述，誠如前云不過略選其一小部分而已；此外如宋元無款以及明清諸家的集冊，為數更多，不勝枚舉。筆者本文之旨，僅在使讀者知道現存台灣國寶之富，有非筆墨所能盡述者。際此如許國寶即將運美展覽聲中，儻能以區區此文而引起國人的普遍注意，則幸甚矣。

宋代四大書家墨寶——現存台灣法書名蹟

關於現存台灣國寶中的名畫一門，筆者已在拙作〈晉唐宋元名畫集冊〉一文裡略述其一小部分；現在我再來談談其中的法書一門。

現存台灣的國寶法書，其數量雖不及名畫之多，但其內容之豐富與精采，較之名畫，並不稍遜。舉例言之，僅以宋代四大書家蘇（東坡）、黃（山谷）、米（元章）、蔡（君謨）的真蹟來說，總數就有好幾十件之多。據筆者所知，其中鼎鼎大名的在「卷」的一目內，有〈蔡襄尺牘〉、〈蘇軾書歸去來辭〉、〈黃庭堅自書松風閣詩〉、〈黃庭堅書寒山子龐居士詩〉、〈米芾蜀素帖〉、〈米芾甘露帖〉、〈米芾捕蝗帖〉、〈米芾尺牘〉等劇蹟。「軸」的一目內，有《蘇軾尺牘》。「冊」的一目內，有《蘇氏一門法書》、《眉山蘇氏三世遺翰》、《宋四家墨寶》、《宋四家真蹟》、《宋四家集冊》、《宋十二家名家法書》、《宋賢書翰》、《宋賢牋牘》、《宋人法書》、《宋人牋牘》等件。

現在我就其中隨便挑選四件出來的約略的介紹如下：

〈蘇軾與范祖禹書〉

這是一幅掛軸，紙本，行書。文曰：

軾將渡海，宿澄邁，承令子見訪。知從者未歸。又云：恐已到桂府；；若果爾，庶幾得於海康相遇，不爾，則未知後會之期也。區區無所禱，惟曉景宜倍萬自愛耳。忽忽留此紙，令子處更不重封，不罪不罪。軾頓首。夢得秘校閣下。六月十三日。

幅上詩塘有清高宗御題《見真率》三字，下鈐「三希堂」、「乾隆」二璽。幅內及隔水綾上並有「古希天子」、「五福五代堂」、「八徵耄念之寶」、「太上皇帝之寶」、「乾隆御覽之寶」、「幾暇鑑賞之璽」、「懋勤殿鑑定章」、「內府秘笈」、「嘉慶御覽之寶」、「宣統御覽之寶」、「宣統鑑賞」、「無逸齋精鑑璽」諸璽。

此外，歷代的收藏家印記則有「項元汴印」、「神品」、「項子京家珍藏」、「子孫世昌」、「項墨林鑑賞章」、「項墨林父秘笈之印」、「張孝思」、「張則之」、「黃琳美之」、「趙度」、「江上笪氏圖書印」、「笪印重光」、「道名蟾光」等等。

〈黃庭堅書花氣薰人詩〉

這是《宋四家墨寶》冊中的一頁（十六頁中之第九頁），紙本，草書。文曰：

花氣薰人欲破禪，心情其實過中年；春來詩思何所似，八節灘頭上水船。

這一頁除見《石渠寶笈・續編》養心殿著錄外，前並見《墨緣彙觀》著錄，所以幅上有「朝鮮人」、「安歧之印」、「安儀周家珍藏」諸印。《墨緣彙觀》之記此頁曰：

黃庭堅花氣薰人詩帖，白紙本，七言一首，行草五行，字大有如小拳者。其詩：

花氣薰人欲破禪，心情其實過中年；春來詩思何所似，八節灘頭上水船。

前有「貞元」連珠半印，前後下角押朱文「緝熙殿寶」。此詩書法精妙，神氣煥發；每見涪翁大草書，其間雖具折釵股屋漏痕法，然多率意之筆，殊不滿意。此書無一怠意，或因詩句短少使然。余嘗以黃書小行書束為第一，正行大字第二，大草書第三；

若大草書如此詩者，不能多睹也。

安儀周是有清一代最有名的鑑藏家，其《墨緣彙觀》書中所載，無一不是名蹟精品，此為後世識者所公認。不過他這裡關於黃書的論評，則適與鄺見相反。就不佞生平所見山谷的真蹟來說，當以其大草書卷《廉頗藺相如傳》為第一，正行大字卷《經伏波神祠詩》為第二，其它小行書柬，則為第三耳。

〈米芾與劉季孫書〉

這是《宋四家真蹟》冊中的一頁（十一幅中的第四頁），紙本，行書，見《石渠寶笈·續編》重華宮著錄。文曰：

芾篋中懷素帖，如何？乃長安李氏之物，王起部薛道祖一見，便驚云：自李歸黃氏者也。芾購於任道家一年，揚州送酒百餘尊，其他不論帖，公亦嘗見也。如許，即併馳上。研山明日歸也，更乞一言。芾頓首再拜。景文隰公閣下。

幅上右端有元大書家鮮于樞書題「南宮天機筆妙」六字，下押「伯幾印章」白文長方印

一，上又有「鮮于」朱文圓印一。

此外並有收藏家王鴻緒（儼齋）等印章。

〈蔡襄與端愿書〉

這亦是《宋四家墨寶》冊中的一頁（十六幅中的第三頁），紙本，行書，見《石渠寶笈‧續編》養心殿著錄。文曰：

襄啟：暑熱，不及通謁，所苦想已平復。日夕風日酷煩，無處可避；人生韁鎖如此，可嘆可嘆！精茶數片，不一。襄上。公謹左右。牯犀作子一副，可直幾何？欲託一觀，賣者要百五十千。

著錄如下：

此帖入清內府以前，復曾經明大收藏家項子京及清安儀周兩氏收藏，《墨緣彙觀》亦經

蔡襄暑熱帖，淡牙色紙本，行書九行，前六行後書「襄上。公謹左右。」又續書三行

云：「牯犀作子一副，可直幾何？欲託一觀，賣者要百五十千。」帖末角有「和叔」

寬邊一印，並黃美之、項子京等印。

韓幹《牧馬圖》

目前即將由台灣運往美國去的二百五十三件我們的國寶之中，有一件是唐韓幹《牧馬圖》，那真是天壤罕見的藝術珍品，它的價值是無法估計的。

圖為絹本，縱二十七‧五公分，橫三十四‧一公分，畫黑白雙馬，胡人騎其一而控其二，人馬之神情與英姿，無與倫比，真可謂妙到毫巔。圖之左上端有宋徽宗書題「韓幹真蹟丁亥御筆」八字，下有「天下一人」簽押，上鈐「御書」瓢印一，並有「睿思東閣」方印一，「棄室珍玩」方印一。此外尚有二印，漫漶不辨。

這一幅畫原是故宮博物院所藏《名繪集珍冊》中之一葉，冊共十六開，第一開是顧長康《洛神圖》，第二開是展子虔《授經圖》，第三開即是此韓幹《牧馬圖》，第四開是周昉《士女吟詩圖》，第五開是戴嵩《乳牛圖》，第六開是胡瓌《出獵圖》，第七開是黃筌《雪竹文禽圖》，第八開是黃居寀《竹石錦鳩圖》，第九開是李迪《春潮帶雨圖》，第十開是李安忠《野菊秋鶉圖》，第十一開是吳炳《嘉禾秋蟲圖》，第十二開是劉松年《天女獻花圖》，第

十三開是馬遠《山徑春行圖》，第十四開是馬麟《芳春雨霽圖》，第十五開是夏禹玉《松崖客話圖》，第十六開是陳居中《平原射鹿圖》。

以上十六幅畫都是名家精品，而其中尤以韓幹《牧馬圖》為最精且最所罕見。

關於韓幹一生的事蹟，頗富戲劇性，最近北京中國古典藝術出版社所出版的《唐宋畫家人名辭典》一書中曾彙集《酉陽雜俎》、《歷代名畫記》、《唐朝名畫錄》、《杜工部集》、《國畫是聞志》等書中的所載而作一綜合的傳記，頗為扼要，摘錄如下：

韓幹，唐陝西藍田人，少年時家境窮苦，在酒店裡當一名小夥計。這時，名畫家王維有一所別墅在藍田的輞川上，韓幹時常被派送酒給他。有一次韓幹到王家收酒賬，等候了許久，覺著無聊，就用碎石塊在地上刻劃些人馬來消遣。王維看見了，認為韓幹具有繪畫天才，就每年供給他銅錢兩萬，叫他專心學習繪畫。十多年後，韓幹果然成為了人物、鞍馬、神佛像的著名畫家。

唐玄宗的開元、天寶年間，正是大唐帝國的極盛時代，以玄宗為首的統治階級，盡情地追求聲色犬馬的享受，特別是養馬，成為了貴族們最流行的嗜好。玄宗的《御廄》中歷年從沛艾、西域、大宛各地貢獻來的名馬，多到四十萬四。這些馬經過專人餵養

和訓練，都是「骨力追風毛彩照地」的「駿騎」。於是「馬」在這樣的情形之下成為一般御用畫家們筆底最合時宜的描寫對象了，右武衛大將軍曹霸，就是其中傑出的名家。他的弟子陳閎，也因為善於畫馬，獲到「恩寵」而「供奉內廷」。韓幹也是曹霸的弟子，但他並不刻板地遵守師傳傳授的陳法，而是深入的觀察和描繪「御廄」以及岐、寧、申、薛諸王所豢養的名馬的真實形態。所以當天寶年間，他奉命向陳閎學習畫馬，玄宗發現他所畫馬的風格和陳閎大不相同而向他詢問時，他回答說：「臣自有師，陛下內廄之馬皆臣師也」，使得玄宗十分驚訝他的獨創精神，而命他描繪心愛的「玉花驄」、「照夜白」等「御馬」；當時貴族們也紛紛地請他給他們的馬來「寫照」，獲得了「古今獨步」的稱譽。

大詩人杜甫有一首〈丹青引〉的詩，委婉而深刻地說明了韓幹表現現實的卓越技法。詩人是從韓幹的老師曹霸說起的，說曹的畫馬是：「須臾九重真龍出，一洗萬古凡馬空」。而說到韓幹是：「弟子韓幹早入室，亦能畫馬窮殊相；幹惟畫肉不畫骨，忍使驊騮氣凋喪？」

韓幹畫馬的技法是被後來畫家們奉為典型的；如宋代的大畫家李公麟和元代的趙孟

頻，對他都欽佩得「五體投地」，而他的作品也被他們奉為典範；如李公麟就臨摹他的「三馬」、「呈馬」、「百馬」、「調馬」等圖，趙孟頫也摹仿他的「五馬」、「十馬」、「洗馬」、「牧馬」、「三馬」、「雙馬」、「玉驄」等圖多幅。一直到明清兩代還有許多作家輾轉臨摹，不一一列舉了。

省齋案：查《宣和畫譜》，當時御府所藏的韓幹作品，計有五十二件之多；但降諸今日，據鄙人所知信而有徵的韓幹真蹟，世上只有這幅《牧馬圖》和昔日溥心畬所藏的《照夜白圖》兩件而已。（《照夜白圖》前曾經項子京、安儀周、耿信公、清內府舊藏，見《墨緣彙觀》及《石渠寶笈》著錄，現已流往海外，在英京倫敦。）至於數年前張大千所藏後來他賣給法國博物館的一幅所謂韓幹《圉人呈馬圖》，則來歷不明，一無所徵，斷難輕信其為真蹟也。

關於《倪迂洗桐》的故事

昨天，我在某報上寫了一篇批評李可染所畫《倪迂洗桐》的文字，大旨說這一幅是目前正在中華總商會舉行中的「中國書畫展覽會」裡鄙人所最欽佩而又欣賞的一件傑作。

現在，我想將這幅圖名的出典和來歷約略的介紹一下：

倪迂是元代四大畫家之一倪雲林的綽號。雲林名瓚，號元鎮。他的別號很多：如嬾瓚、元映、雲林子、荊蠻民、幻霞生、曲全叟、朱陽館主、淨名居士、蕭閑仙卿、無住庵主、滄浪漫士等，又嘗改姓換名曰奚元朗。他生於元大德五年辛丑（公元一三○一年）正月十七日，卒於明洪武七年甲寅（一三七四）十一月十一日，享壽七十四歲。

他是江蘇無錫人，以鄙人來說，是應該稱他為鄉先賢的。他的老家是在無錫梅里鎮祇陀里，距我的老家前旺鎮約有卅餘里之遙。他從小就喜歡讀書，尤其喜歡做詩，並且立志要成為一個詩人，所以人家老早就笑他的「迂」。及後，他果然成了一個詩人，不但如此，並且又成了一個赫赫有名的書畫家；只因賦性古怪，好潔成癖，於是「倪迂」之稱，就更不脛而

走了。

他家本富有，房屋很多，最有名的是一座三層樓的叫「清閟閣」，內置三代鐘鼎銅器和歷朝法書名畫，外植四時花卉草木，蔚然成林，加以早晚雲霧烟霞，變幻無窮，遂真正形成「雲林」的仙境。

關於倪迂生平晏居和好潔的情形，張端在其《溝南漫存稿》中曾有記述如下：

晏居清閟閣，如泊世累；或作溪山小景。閣前砌以白乳鳖，植雜色花卉，隙時濯清水，如花葉墮萎，則以長竿取之為黏黐，蓋恐人足踐入致污也。雲林出入必攜書畫舫，筆牀、茶竈，清閟閣中藉以青氈，備足履百個，使客一一更替，始得入其中。雪鶴洞以白氈鋪陳，几案以碧雲箋覆之。俗土如索錢，則置錢於遠所，使索著自取之，此蓋厭其污衣也。盥如一度使用，則易水數十度；冠服一日亦拭數十度。

又關於「洗桐」的故事，則顧元慶的《雲林遺事》中曾說道：有一次雲林留朋友住宿在家裡，晚上他聽到客人的咳嗽聲，第二天早晨就命僕人仔細去尋覓有無吐出的痰跡。僕人詭稱痰吐在窗外的梧桐樹上，於是雲林就趕快叫僕人將梧桐一洗再洗，並將桐葉剪下，丟在離家很遠的地方。

讀了上述，我們就可以知道此《倪迂洗桐圖》命名之所由來，這與畫史上我國歷代其他名人故事如：「右軍書扇」、「老子騎牛」、「盧仝烹茶」、「周處擊蛟」、「淵明歸田」、「葛洪移居」、「東坡玩硯」等圖是同樣性質的。

此外，清宮舊藏明代名畫家崔子忠畫的《雲林洗桐圖》一軸，（現在台灣），見《石渠寶笈‧三編》御書房著錄，畫固是名跡，可是那幅圖中所畫的，倪迂背後還立有姬婢各一，鄙見以為似乎就不如現在李可染這幅所畫的真實而簡雅了。

再談倪雲林

這兩天，因為在「中國書畫展覽會」裡看見了李可染畫的一幅《倪迂洗桐圖》，有感而接連寫了兩篇小文；意猶未盡，現在再隨便來談談關於倪迂的其他吧。

元四大畫家的黃大癡（公望）、吳仲圭（鎮）、王叔明（蒙）、和倪雲林，前三位都是浙江人，只有雲林是江蘇人。在吾鄉無錫，數千年來有兩位舉世聞名的大畫家：一是晉代的顧虎頭（愷之），一即元代的倪雲林；這不僅是我們無錫人所引以自豪，也是凡屬中國人所認為是十分光榮的。

元四大畫家的作品雖各有千秋，可是黃、吳、王三人的筆墨「皆不免縱橫習氣，獨雲林枯淡天然」。（引董其昌評語）。王世貞亦曰：「吳仲圭大有神氣，黃子久特妙風格，王叔明奄有前規，而三家皆有縱橫習氣，獨雲林古淡天真。」至於他的字，董其昌評謂「雅勁沈靜，如老僧入定」，；也是非常中肯。再講到他的詩，則深得「枯淡幽高」四字，與同時諸家的穠麗詩風，也大異有趣。楊維楨評曰：「元鎮詩材力似腐，而風致近古。」周南老評曰：

「處士之詩，不求工而自理致沖淡蕭散」。我們讀了《清閟閣全集》中的詩文，不無同感。

舉例來說，他的〈題郭天錫畫並序〉曰：

天錫掾郎與余交最久，死別忽忽二十餘載，念之悵悵，如何可言。錫山弓河上玄元道館，錫麓玄邱精舍，其畫壁最多；今成為軍旅之居，或為狐兔之窟，頹垣遺址，風景亦異，雖余之故鄉，乃若異鄉矣。不歸吾土，亦已十年，因勝伯徵君攜此卷相示，為之展玩感慨，並敘述其疇昔相與之所以然者，其中有不能自已也，提筆凄然久之。至正二十三年歲在癸卯十二月夜，笠澤蝸牛廬中。

郭羇余所愛，詩畫總名家。水際三叉路，毫端五色霞。

米顛船每泊，陶令酒能賒。猶憶相過處，清吟亦煮茶。

這種詩文的風格，鄙見現代恐怕只有知堂老人猶能彷彿似之吧。

上述至正二十三年，案係公元一三六三年，時雲林年六十三歲，至所謂笠澤蝸牛廬，則雲林於十一年前（一三五二年）因避亂離鄉，棄家棹舟於震澤之五湖三泖間，後即覓屋卜居，因名。

雲林最後是死在他的親戚鄰惟高的家裡的。現在他的墳墓在無錫東北鄉芙蓉山，他的

祠堂在無錫西南鄉五里街（惠山之麓），筆者於四十多年前每逢春秋佳節，常隨先君（述刪公，也是無錫名畫家之一。）到這兩處去瞻拜的。

項聖謨 《悲秋圖》

傅抱石編譯、商務印書館出版之《明末民族藝人傳》一書，敘述程嘉燧、曹學佺、文震孟、王思任、孫奇逢、文震亨、黃道周、蔡石潤、程邃、倪元璐、蕭雲從、楊文聰、邵彌、陳洪綬、崔子忠、查繼佐、金俊明、史可法、李因、黃宗羲、呂留良、歸莊、顧炎武、髡殘、張風、弘仁、道濟、呂潛、侯方域、范文光、張穆、朱耷、戴本孝、龔賢、許友、文點、姜實節、王時敏、王鑑、吳歷、惲壽平等四十六人生平之史蹟行誼、逸事遺聞，以及書畫詩文諸屬，要言不煩，頗可一讀；不過嚴格言之，其中尚不免有所遺漏，如本文所記之項聖謨，即其一也。

《歷代畫史彙傳》中關於項氏的記載，大致如下：

項聖謨，字孔彰，號易庵，又號胥山樵。元汴孫。山水人物，初學文氏，取韻元人。花草、松竹、木石，尤精妙，論者謂與宋人血戰。家貧志潔，鬻畫自給；然意有不

可，雖繡帛羔燕，未嘗顧也。以書畫名。萬曆丁酉生，順治戊戌卒，年六十有二。著

有《朗雲堂集》。

以上這段小傳中的所謂「論者」，其實即是董其昌。因為董氏曾在項氏的一本畫冊上為

之題跋曰：

古人論畫，以取物無疑為一合，非十三科全備，未能至此。范寬山水神品，猶借名手為人物，故知兼長之難。項孔彰此冊，乃眾美畢臻：樹石屋宇，花卉人物，皆與宋人血戰；就中山水，又兼元人氣韻，雖其天骨自合，要亦功力深至，所謂士氣、作家俱備。項子京有此文孫，不負好古鑑賞百年食報之勝事矣。

原來董、項二氏，生前頗相契好，寒齋昔日嘗藏有項氏所繪《招隱圖》長卷一，引首「招隱」兩大字，即為董氏所書。圖後項氏在他自己的題識中，也一再提及董氏的大名，備極尊敬。那一個卷子並有費念慈題「二十年來所見孔彰畫卷此為第一」十四字，本為寒齋收藏中之一鼎，可惜後來因為寒齋太寒，不能不以此易米，念之悵然！

此外，七、八年前，曾見本港譚文龍君藏有明清冊頁數十開，其中有一開是項聖謨的

《悲秋圖》，極精。[1]圖寫大樹十餘棵，一人獨步林中，意境孤寂。圖上左端項氏題識曰：

前年未了傷春客，去歲悲秋哭不休！
血淚灑成林葉醉，至今難寫一腔愁。

因感甲申乙酉之事，丙戌秋盡，聖謨。

又圖中大樹幹尾復有「項孔彰」三字篆書題簽，尤為別致。至於筆墨之精妙，更不待論矣。

1
此圖現已歸寓居瑞士之名藏家梵諾蒂博士（Dr. Franco Vannotti）云。

吳仲圭《嘉禾八景圖》

元代四大畫家之一的吳仲圭，以畫竹獨享盛名，但是他的傳世之作，並不很多，而山水及人物尤少。

其實，他的山水及人物，決不少遜於畫竹，尤其是他的書法及題詠，足以睥睨黃子久與王叔明，而同倪雲林相頡頏。姜紹書《韻石齋筆談》中有一則談「梅道人」曰：「余見元畫，揮染之餘，題詠於幀首者，不一而足；鳳翥鴉塗，妍媸並列，亦是文人習氣。惟梅道人畫，秀勁拓落，運斤成風；款則墨瀋淋漓，龍蛇飛動，即綴以篇什，亦摩空獨運，旁無贅詞。正如獅子跳擲，威震林壑，百獸斂跡，尤足稱尊。」所論甚當。

仲圭是嘉興人，《嘉興縣志》中關於他的傳記甚詳，摘要如下：

吳鎮，字仲圭，性高介，善畫山水竹石，每題詩其上，時人號為三絕。富戶求之不得，惟貧士則贈之，使取直焉。自號梅花道人，嘗自題其墓曰梅花和尚之塔，國朝洪

武中卒。高學士巽志評其畫：如老將搴旗，勁氣崢嶸，莫之能禦。人以為名言。

他的性情孤高，所畫不以媚世，董其昌《容台集》中有一則記此曰：

蒼莽莽有林下風氣，所謂氣韻非耶？

吳仲圭本與盛子昭比門而居，四方以金帛求子昭畫者甚眾，而仲圭之門闃然，妻子頗笑之。仲圭曰，二十年後不復爾。果如其言。盛雖工，實有筆墨蹊徑，非若仲圭之蒼

這是一點也不錯的。

仲圭之畫，真是極盡「蒼蒼莽莽」之能事，其書法亦然。筆者生平所見他的真蹟，除了國內吳湖帆所藏的《漁父圖》卷外，當推東京林熊光舊藏的《嘉禾八景圖》卷為第一。圖為紙本，高一尺二寸五分，長二丈七尺八寸，款至正四年甲申，查為吳氏六十五歲時所作。全圖繪「八景」景物，筆簡墨稀，而深得意趣，的非凡子能及。至題記之恰到好處，則當更為人人所共賞，錄之如下：

《嘉禾八景圖》

勝景者，獨瀟湘八景，得其名，廣其傳，唯洞庭秋月，瀟湘夜雨，餘六景皆出於瀟湘之接境，信乎其真為八景者矣。嘉禾吾鄉也，豈獨無可攬可采之景與？閑閱圖經，得勝景八，亦足以梯瀟湘之趣，筆而成之圖，拾俚語，倚錢唐潘閬仙酒泉子曲子寓題云。至正四年歲甲申冬十一月陽生日，書於橡林舊隱，梅花道人鎮頓首。

空翠風煙

在縣西二十七里，檇李亭後，三過堂之北，空翠亭四圍竹可十餘畝，本覺僧剎也。萬壽山前，屹立一亭，名檇李堂。陰數畝，竹涓涓，空翠鎖風烟；騷人隱士留題詠，紅塵不到蒼苔逕，子瞻三過見文師，壁上有題詩。

空翠亭　三過堂　本覺禪寺　檇李亭　萬壽亭

龍潭暮雲

在縣西通越門外三里，三塔寺前，龍王祠下，水急而深，遇旱則祈於此，時有風濤可

畏。三塔龍潭，古龍祠下千年跡，幾番殘燬喜猶存，靜勝獨歸僧，陰森一逕松杉夜，

樓閣層層耀金碧，祈豐禱旱最通靈，祠下暮雲生。

白龍潭　三塔灣　龍王祠　景德禪寺

鴛湖春曉

在縣西南三里，真如寺北，城南澄海門外。

湖合鴛鴦，一道長虹橫跨水，涵波塔影見中流，終日射漁舟；彩雲依傍真如墓，長塔

寺前有奇樹，雪峰古甃冷於秋，策杖幾經遊。

長水法師塔前有仁杏，葉上生果實。

真如塔　長水法師塔　彩雲墓　雪峰井　五龍廟　鴛湖　雙湖橋　鴛湖　金明寺

春波煙雨

在嘉禾東春波門外，舊日高氏圃中煙雨樓。

一掌春波，矗矗醒帆鬧如市，昔年煙雨最高樓，幾度暮雲收；三賢古跡通岐路，窨堵

玲瓏插濠罟，荷花裊裊間菰蒲，依約小西湖。

三賢者：陸宣公、陳賢良、朱買臣。

濠罟　三賢堂　放生橋　梓撞鹽　馬場湖　鹽倉　煙雨樓　陸贄祠　宣公橋　秦駐
山　乍浦

月沒秋霽

在縣西城堞上，下嵌金魚池，昔李氏廢圃也。

粉堞危樓，欄下波光搖月色。金魚池畔草蒙茸，荒圃瞰樓東；亭亭遠峙梁朝檜，屈曲槎牙接蒼翠，獨憐天際欠青山，卻喜水迴環。

月波樓　金魚池　水西寺　爽溪　祥符寺　仁壽寺　天福寺　梁朝檜　楞嚴塔院　九品觀

三閘奔湍

在嘉禾北望吳門外，端平橋之北，杉青閘。

三閘奔湍，一塘遠接吳淞水，兩行垂柳綠如雲，今古送行人；買妻恥醮藏羞墓，秋茂郵亭遞書處，路逢樵子莫呼名，驚起墓中靈。

華光樓　端平橋　施侯祠　上閘　杉青閘　下閘　秋茂鋪　吳江塔　震澤　洞庭山

胥山松濤

在縣東南十八里德化鄉，山約百畝餘，荷鍾翁墓其下，子胥古跡也。

百畝胥峰，道是子胥磨劍處，嶙峋白石幾番童，時有兔狐蹤；山前萬千長身樹，下有高人琴劍墓，週迴蒼蔚四時青，終日戰濤聲。

石田　子胥試劍石　荷鍾亭　胥山　存吾堂　白石祠　石龜　聽雪亭

武水幽瀾

在縣東三十六里武水北，景德教寺西廊，幽瀾井泉，品第七也。

一梵幽瀾，景德廊西苔蘚合，茶經第七品其泉，清冽有靈源；亭間梁棟書題滿，翠竹蕭森映池館，門前一水接華亭，魏武兩其名。

武水　幽瀾泉　景德教寺　吉祥大聖寺　魏塘　雲間九峰

幽瀾泉乃嘉禾八景之一，而亭將摧，在山法師欲改作，而力不暇給；惟展圖者思有以助之，亦清事也。梅花道人鎮勸緣。

《嘉禾八景圖》的概略，具如上述。李日華《六硯齋筆記》中曾論及此圖曰：

仲圭此製，全學范寬《長江萬里圖》。以點簇作小樹，借樹作圍遶其間，斷續遠近，層數稠密，一以樹為眉目，而城堞樓台，特標幟之；所以生發秀潤，真有百里見纖毫之意，古今作圖法也。然寫近景，如《輞川草堂》、《獨樂園》等圖，則又須作樹石真態，不同此法矣。

省齋案：李竹嬾自身亦是名畫家，並且也是嘉興人，所以他對於吳仲圭的論評，自非他人之泛泛可比。又案：此圖於明清兩代迭經名鑑賞家文徵明、文壽承、項子京、梁蕉林等氏所鑑藏，卷中印章纍纍，不可勝數。十年前為林熊光氏的秘笈，今則已歸台灣羅家倫；惟羅氏諱莫如深，輕易不肯示人云。

齊白石《超覽樓禊集圖》始末記

十七年前，吾友瞿兌之曾在拙編《古今》半月刊第三十五期撰〈齊白石翁畫語錄〉一文，其中有兩節如下：

吾湘文壇宗匠，斷推湘綺。余既受學於湘綺晚年，白石翁亦以是時來會城，荷湘綺之延譽，漸有聲於縉紳間。尹翁（和白）時時為余言，齊君瀕生詩畫篆刻戛戛獨造，殆天授非人力，湘綺重賞之，甚不可不一見。辛亥三月禊日賞花之會，綺湘與白石偕臨，群公賦詩，屬白石為圖，此圖竟未踐諾；及秋而革命事起，長沙俶擾，風流雲散矣。越三十年，同寓舊京，同更世難，始乞白石補為之，又為裝畫人所賺，失而復得，此余與白石翁之淵源也。

宣統己庚之間，山人偕湘綺翁來長沙，適吾家有春禊之集，先公為詩，湘綺與諸君和

焉。待山人為圖，圖未及就，蹉跎逢變；後三十年，余舉此以語山人，山人憮然共感前塵，命筆補之，雲樹樓臺，正似當時情景，且辱詩為贈，此兩家文字交之所由來。

同時，文末並附有白石翁三年前八十歲時自撰之〈白石狀略〉一文，其中亦有一節如下：

辛亥，侍湘綺師長沙，求為王母馬孺人撰誌銘並書，自刊悔烏堂印。師方居長沙營盤街，白石往侍，譚三兄弟迎居荷花池上，為先人寫真。先是湘綺師來示云，明日約文人二三，借瞿相迎超覽樓一飲，汪財官與君善，亦在坐，不妨翩然而來；得見超覽樓主人及諸公子，湘綺師曰，瀕生足跡半天下，久未與同鄉人作畫，今日可為畫《超覽樓禊集圖》。飲後主人引客看櫻花及海棠花，白石因事還家未報命。此約直至戊寅年，晤瞿公子兌之談及始補踐焉。所繪景物，依稀當年。

這是我初次知道齊白石畫有這幅不比尋常的《超覽樓禊集圖》的來歷。

一九四九年黎錦熙、胡適、鄧廣銘三人合編的《齊白石年譜》一書出版（上海商務印書館發行），其中關於此圖，亦有記載兩則如下：

宣統三年（一九一一）辛亥

白石四十九歲。在長沙，求王闓運為他祖母馬孺人作墓誌銘，並求他寫碑。

是年三月初八日清明節，節後二日白石應王闓運之邀，到瞿鴻機家看櫻花和海棠，並褉飲於瞿家的超覽樓。

以上兩事在王闓運的《湘綺樓日記》中也記載甚詳：

二月廿六日，未朝食，齊瀕生來求文。

三月九日，陰，當招齊木匠一飯，因令陪軍大。（指瞿鴻機，因他曾任軍機大臣。）十日，晴。午初過子玖（瞿鴻機字），同請金（匋臣）、譚（祖同）、齊（白石）看櫻花海棠。子玖作櫻花歌，波瀾壯闊，頗有湘綺筆仗，余不敢和，以四律了之。坐客皆和，宴談一日始散。

民國二十七年（一九三八）戊寅

宣統三年，王湘綺曾命白石為長沙瞿氏作《超覽樓褉集圖》，當時他沒有畫。今年瞿氏後人請他補作此圖。

於此更可見齊氏當年之作此圖，在他生平可以算得是一件特別大事，益證此圖之非尋常可比了。

十餘年來，筆者寄身海外，所見白石墨跡，何止百數，可是十九都是些普通的花鳥、草蟲、蝦蟹之類，至於山水人物，則寥寥可數。並且，就此寥寥可數的數幅之內，也都是平凡之作，未見有何特色。因此，不禁令我想起他的這幅《超覽樓褉集圖》來，遂一而再再而三的馳書兌之，向他索取照片，俾得一睹廬山真貌為快。起先，他的覆信含糊其辭，不肯直說他是否尚寶存著這幅名作。後來，他經不起我的無饜之求，忽然來信說照相有所不便，不如索性以原跡相贈，藉答知音云云。他的這一個出乎意外的豪舉，倒不能不令我驚喜交集，而有卻之不恭、受之有愧之感了。

今年春天我於暢遊杭州西湖之後，專誠到上海去拜訪兌之，見面後他即袖出此圖相贈，並附以另紙他自己所寫的長跋。我接圖後欣喜之情，真有非言語所能形容者。茲略記其圖並跋如下：

圖高十四吋三分，闊五十五吋五分，紙本設色，寫五十年前長沙瞿氏（鴻禨）超覽樓褉

集勝事，其情其景，如在目前。圖末白石翁題識曰：

前壬子春，湘綺師居長沙，余客譚五家，一日湘綺師餞曰：明日約文人二三，偕瞿氏超覽樓宴飲，不妨翩然而來。明日飲後，瞿相國與湘綺師引諸客看海棠，且索余畫《禊集圖》；余因事還回家鄉，未及報命。後二十七年，兌之公子晤余於古燕京，出示相國及湘綺師〈超覽樓禊集〉詩，委余補此圖；余復題三絕句：

追思處處堪揮淚，食果看花總有恩。

憶舊難逢話舊人，阿吾不復夢王門；

送老還鄉清宰相，居高飛不到紅塵；

一日樓頭文酒宴，海棠開上第三層。

前甲辰余侍湘綺師游南昌，七夕師以石榴啖諸門客，即席聯句。

清門公子最風流，亂世詩文趁北游；

相國自謂海棠樹高花盛，長沙無二。

二十七年渾似昨，海棠開候卻無愁。

己卯秋九月大病後，手不應心，疆塗塞責。白石齊璜。

圖後另紙兌之跋曰：

右齊白石翁所作《超覽樓褉集圖》卷，先是辛亥之春，先公以家園所植櫻花及自北都移根之海棠皆蔚然盛放，邀湘綺王先生並廖蓀畡、程子大、曾重伯諸公褉飲，各賦長句，湘綺以有詩不可無畫，乃挈白石俱至，其事具載於《湘綺樓日記》中。然人事不恒，諸公詩已寫成卷，而圖竟不至，詩遂別行，此後更無復家園文酒之會。越二十八年，是為己卯，余與白石京邸過從，談次及此，翁憬然曰：是吾責也，即命筆補成；觀者莫不詫為異事；而不知白石與吾家淵源，非尋常倫比也。蓋白石作山水甚罕，尤不輕為詩及序，今於此畫咸備，清之末季，白石以韋布漫遊，名未甚顯，湘綺之挈往吾家預賞花之宴，蓋欲因以重白石之名也。湘綺晚歲獎借後進，不遺餘力，當是時余猶未及士衡作文賦之年，已賜詩延譽「文筆浩博雅正方為作家」之語，童稚何知，忽焉皓首，緬懷知我，悉付流塵；非獨有負湘綺，亦且愧對白石矣。

白石此畫，莽蒼之中似不甚經意，然觀者若嘗涉足長沙，必能默會其寫嶽麓山及水陸洲風景酷肖；至於樓閣三重，掩映花樹，亦確是超覽樓而非長沙城中其他園林也。寫樓中人面目，僅三數筆，在有無之間，然主賓二人，側坐者為先公，正坐者為湘綺，鬚眉神態，皆躍然紙上；其候於別室者，則余兄弟也。人間何世，物換星移，而白石猶能憶之不爽，茲則其尤可異者，非余莫能知也。題句被飾之詞，所不敢承，蓋作畫之年，已滿地烽火，所以有亂世詩文趁北游之語，思之誠不堪回首。此紙藏篋中迭經轉徙，幸而未失，而詩卷則已渺不可復睹，不知它日尚能為延津之合否？

省齋道兄嗜畫成癖，尤深懷舊之蓄念，寄跡滄瀛，翰心豪素，十年於茲；聞此圖尚存，殷殷嚮往，遠道馳書，冀得寓目。余因念名跡之存於天壤，固由好之者篤，亦賴知之者眾，恃群力以護之，誠勝於深閉固拒者；省齋能任此無疑，曷若竟舉而歸之，尤為計之得者乎？歸此畫時，並志其原委，別紙媵之以為券，且諗來者識此一段因緣。白石記歲月誤辛亥為壬子，余昔為《白石畫語錄》又謂為宣統己庚之交，皆憶之不審；星記載更，萍浮靡定，亦無怪其然耳。又《湘綺日記》中云，是日同請金匊臣、譚祖同、齊白石看海棠櫻花，金君是時方以靖州牧解官暫與斯會，譚君實未至

也。余所謂諸公各賦長句，是指櫻花歌言之，湘綺五言律四首，乃實以禊集為題，卻書於紈扇，不在卷中，故圖與詩卷別行，固非不可牽連，記之如此。

庚子初春，蛻園瞿宣穎，時年六十有七。

後又再筆曰：

與白石翁同籍湘潭、同擅六法、同為湘綺客、而年輩先於白石者，為尹和白翁（金陽）。和翁年七十餘，授余點染之法，故熟知兩翁之長技，皆以傅色精麗擅場，其作蟬、雀、蜂、蝶，皆以宋人為榘矱；和翁固頗稱道白石，若其入都以後，神明變化，不可方物之境，則非和翁所及見也。和翁邀遊湘鄉曾氏戚鄔家，而陳師曾與曾氏有連，故師曾少時亦嘗相與觀摩。比齊、陳先後入都，名高藝苑，二人猶常追念和翁不置。余嘗見師曾題白石墨梅一律云：

齊翁嗜畫與詩同，信筆誰知造化功。
別有酸鹹殊可味，不因蟠屈始為工。
心逃塵境如方外，袖裡清香在客中。

酒次嘗為盡情語，何須趨步尹和翁？

和翁作墨梅亦用宋人法，白石實與之沆瀣一氣，而師曾不欲為所囿，故有末句；然亦知其不沒師友淵源也。和翁辭世將五十年，友人中能知其人藏其畫者，昔為于君非闇，今惟周女士錬霞，女士之父亦常共和翁解衣旁薄者；余每展白石遺墨，與女士道及此，感往尤深，並為省齋兄述之。蛻園載筆，時庚子人日。

此跋文字之流暢與書法之秀逸，亦足與圖相媲美，誠可謂之雙絕焉。

石谿鱗爪錄

近數月來，蕭散之極，長日多暇，輒以觀摩古人名跡及閱覽關於書畫的著錄為遣。前天，有友自元朗來，手攜從前北京故宮博物院所印行的一卷石谿《茂林秋樹圖》相示，拜觀之下，為之心神俱暢！

文曰：

案：這一個卷子，是一件名跡，現在流落台灣，見《石渠寶笈·續編》重華宮著錄，

石谿《茂林秋樹》卷，淺設色，畫密樹村廬，秋山紅葉。款：「茂林秋樹圖，石道人」。鈐印一：「石谿」。

寥寥數語，殊不足以盡其勝。

十年以來，鄙人每年必作東瀛之遊，所有流落在彼邦的我國書畫名跡，差不多可以說得

已遍覽無遺。可是，平心而論，其中令我寤寐不忘的所謂銘心絕品，不過只有十餘件而已，

而故友住友寬一氏所藏的一卷石谿《達摩面壁圖》，即其一也。

《達摩面壁圖》昔為國人元和顧文彬氏所藏，顧氏《過雲樓書畫記》著錄曰：

石谿《達摩面壁圖》卷，絕壁俯澗，枯松倒挂，藤蘿冒之。一胡僧擁紅氈背坐石上。前書「清風匝地」四字。後題「想他無地賣心肝」一偈。款署「電住殘禿為石隱」禪契。跋者九家，惟清溪道人，為程正揆，字端伯，孝感人，崇禎辛未進士。龔賢，字半千，家崑山，流寓金陵，有《香草堂集》，並見《國朝畫徵錄》。又錄稱殘道者筆墨高古，蓋從蒲團上得來，若此幀之參透祖師禪，未知幾費定裡工夫也。憶吾友許信臣乃劍云：曩余視學中州，由洛陽赴汝州，經少林寺，寺僧遙指曰，有巨石直立，高丈許，數十步外，忽見有頭陀被褐側坐，目光炯炯外視者，於後殿西壁，此即面壁時留遺影像也。近視摩抄，則犢石不復成文，佛祖幻跡，隨處示現，不可思議如是。余案施愚山《學餘文集》〈遊少林寺記〉，亦云初祖庵在西北二里龕，達摩影石高三尺，廣半之，膚理眉髯如生，世稱達摩面壁九年時精神所徹也。故《道園學古錄》〈達摩像贊〉云：

萬里東來言不契，九年壁底影為雙。

畫人畫事

318

上言不立文字教，下言影石此西來。

後一縷心光，不意復從殘道者筆底傳出。通靈畫耶？彈指禪耶？吾謂即此是佛，願大

眾合十頂禮之。

這一段記載雖比較稍詳，可是也不足以盡其勝則一。

石谿是「明末四畫僧」之一，一九五三年十一月二十一日鄧人在本港中英學會演講「明

末四畫僧」一題的時候，曾對四僧的作品作這樣的批評：「八大用筆簡練，以神韻勝。石濤

用筆縱橫，以奔放勝。石谿用筆沉著，以醇樸勝。漸江用筆空靈，以俊逸勝。」上述的兩個

卷子就都是用筆非常沉著，而確能盡醇樸二字之勝的。

已故的名山水畫家黃賓虹先生生平最崇拜石谿，嘗評其作品且勝於石濤。其言曰：

世稱石谿畫者，謂師董玄宰，玄宰宗董北苑，石谿宗釋巨然，各有門庭；要皆山川渾

厚，草木華滋，與會淋漓，筆蒼墨潤，務以元季四家為歸。明亡，士大夫畫，雲興霞

起，駸駸而上，凌爍前人，誠甚盛矣。石谿與僧漸江、釋清湘，號三高僧畫；漸江由

唐宋築基，取神倪、黃，意多簡逸。石谿從元人入手，力追北宋，氣尚道鍊；途徑略

異，而面目不同。其廉頑立懦，足以矯勵時趨，初無二致。蓋浙畫自戴進至藍瑛，不

免惡俗，遂成江湖之習。吳派效法文、沈、唐、仇，日流纖靡，益滋市井之風。此董玄宰言唐畫刻劃，南宋獷悍，皆不宜學，而沾沾於董巨二米，遵循正軌，崇尚南宗，杜漸防微，旨深意遠。清湘雅近石谿，亦師玄宰，過於放縱，而神氣高古，似遜石谿。

其實，以鄙人的愚見，當推「金陵八家」之首龔半千對於石谿的批評最為中肯。他在題程青溪的畫上有言曰：「金陵畫家，能品最夥。而神品、逸品，亦各有數人。然逸品則首推二谿：曰石谿，曰青谿。石谿畫麄服亂頭，如王孟津書法。青谿畫冰肌玉骨，如董華亭書法。」

其次，張浦山之論石谿也是極有見地的，其言曰：「石谿工山水，奧境奇闢，緬邈幽深，引人入勝；筆墨高古，設色清湛，誠元人之勝概也。此種筆法不見於世久矣，蓋從蒲團上得來，所以不猶人也。」這些都是非常公允之論。

關於石谿的生平，周櫟園的《讀畫錄》中雖有記載，但失之太略。比較起來，還是程青溪的《青溪遺稿》中所記，最為詳盡。其言曰：

傾仰之忱，可以概見。

石谿和尚，吾鄉武陵人，具奇慧，不讀非道之書，不近女色，父母強婚弗從。乃棄舉子業，廿歲削髮為僧，參學諸方，皆器重之。性直硬，若五石弓。寡交識，輒終日不語。又善病，居幽樓山絕頂，閉關掩竇，一鐺一几，偃仰寂然，動經歲月，即會眾罕見其面。惟余至則排闥入，乃瞠目大笑，共榻連宵暢言不倦，曾為余破關拉至浴堂，洗澡竟日，又曳杖菜畦山籬間，尋覓野蔬，作茗粥，供寮務數百眾，皆大驚駭，得未曾有；牛首雙峰，竟成虎溪三笑矣。間作書畫自娛，深得元人大家之旨，生辣幽雅，直逼古風。每常言甲申申間避兵桃源深處，歷數山川奇癖，樹木古怪，與夫異獸珍禽，魑聲鬼影，不可名狀。足跡未經者，寢處流離，或在溪澗，枕石漱水，或在巒巇猿臥蛇委，或以血代飲，或藉草豕欄，或避虎雨穴，受諸苦惱凡三月，《山海經》、《齊諧志》悉備之矣。青溪歎曰：如此境遇，人生幾劫乃得一會，豈可輕解放過，石公眼明手快，不做事不作理，不做事事無礙，方能從容拈出，文章書畫道德，亦復如是。余齋中有聯云：「學問須從這裡過，夢魂贏得此中安。」然乎否耶？

一幅傑出的石濤山水

不久以前，筆者在〈石谿鱗爪錄〉一文中曾涉及石濤，略謂其用筆縱橫，以奔放勝。茲略舉一例，用證前論。

一九五七年我初返北京，曾在故宮博物院暢覽書畫名跡，同時並注意到何者是往昔廣東收藏家的出品，當時印象頗深的有兩件石濤作品，一為《搜盡奇峰打草稿卷》，番禺潘正煒氏舊藏，見《聽颿樓書畫記》著錄；一為山水大橫幅，南海吳榮光氏舊藏，惟並未載入其《辛丑銷夏記》。（因《辛丑銷夏記》僅載至明黃石齋《松石圖》卷止，清畫概未列入。）

以上兩件都是山水畫，筆墨淋漓，真是極盡縱橫奔放之勝，而以後一幅為尤。

去年我又到北京，重遊故宮博物院，一連作三日之暢覽，雖其中陳列品多已更換，但那件我所不忘的石濤山水大橫幅仍在其中，因復得從容觀賞，更不勝喜出望外之感了。

圖為紙本，高約四尺餘，闊幾達七尺，寫群峰夾溪之中，一老者端坐小艇，從容垂釣，

艇尾一小僮正在舉火煮茶，意境幽絕。圖之左上端款題曰：

非癡非夢豈非顛，別有關心別有傳。

一夜西風解脫盡，萬峰青插碧雲天。

即此是心即此道，離心離道別無緣。

唯憑一味筆墨禪，時時拈放活心焉。

人間宮紙不多得，內府收藏三百年。

煙雲起處生波瀾，樹頭樹底堆成團。

崩空狂壑走天半，飛泉錯落高巖寒。

朝來興發長至前，狂濤大點生雲煙。

攀之不可極，望之徒眼酸。

秋高水落石頭出，漁翁束手謝書閒。

丹崖倒影澄巨壑，洗耳堂懸一破顏。

過天地吾盧呈叔翁先生大士博笑　清湘瞎尊者原濟並識。

款後押有「老濤」小長方朱文印一，「四百峰中若笠翁圖畫」白文方印一，紙正中題句

間復鈐有「保養天和」朱文小方印一。此外左右下端復有「吳氏荷屋平生真賞」白文印一，「羅」字朱文印一。

圖之四周綾裱上有羅天池的長題，書法海岳，論記週詳，並可欣賞。文曰：

畫家有逸品、神品、精品、能品之分，漢魏以來，繪事迭興，至唐始盛。迨南唐董北苑迄集大成，而巨師、南宮、房山、子久、叔明、雲林、仲圭、石田、思白辮香南宗，格法大備。厥後崛起者殊屬寥寥，即煙客、麓台、元照、耕煙步趨謹嚴，而神味未雋；惟大滌子以雄絕之姿，歷遭時難，沉鬱莫偶，託跡緇流，放情山水，以天地為寄旅，渾今古為一途，萬化生身，宇宙在手，每一揮毫，奔赴筆下，此其所以神也。此軸為吳荷屋中丞秘藏之寶，道光乙未，攜入都門，懸之吉兄齋中，余每過從，為之心醉，一時鑑家爭先快睹，有欲以名跡易者，中丞掀髯笑曰，此余得之里人陳君琇谷者，與余同處三楚，再赴七閩，四抵燕都，一歸粵海，寢食與俱，未嘗暫離，雖連城之璧不易也。聞者悚然。余維清湘真跡，遺流尚多，何以中丞秘惜若是？及游中州、山左、淮揚、閩浙，楚黔，大江南北，歷觀諸藏家所收清湘名跡，無是軸之神妙者，始歎中丞之秘惜為不謬也！今中丞已歸道山，而是軸仍為琇谷所得，何異延津劍返，合浦珠還耶。至是軸山水樹石，直登北苑堂奧，而紙光墨采，閱二百年如新，自題為

三百年宮紙，當昔已矜重如此，蓋生平第一得意筆也。神品兼逸品，置之宋元名跡中，亦是佳製，洵屬有數之珍。後之得者，其永秘之！道光二十七年丁未季冬十二日觀於羊城如如交修館，新會羅天池六湖氏題識。

省齋案：羅六湖為「粵東四家」之一，（餘三家為黎二樵、謝里甫、張墨池），既工書畫，復精鑑賞，生平嘗藏有倪雲林、王叔明合作之《聽雨樓圖》一幅，有名於世云。

記《辛丑銷夏記》——並記陸機《平復帖》

今年是辛丑，目前又正屆夏令，偶然聯想到六十年前，南海吳榮光氏嘗有《辛丑銷夏記》之作，因作〈記《辛丑銷夏記》〉。

《辛丑銷夏記》是吳氏生平所藏及所見書畫名蹟的一部記錄書，凡五卷，自《宋榻五字不損真定武蘭亭敘卷》起，至《明黃石齋松石卷》止，共得一百四十六件，書畫各居其半。據編者於是書卷首的〈自記〉裡所述，是書之作，是「用附於江邨、退谷兩公之後云爾」；換言之，即是追蹤高士奇的《江邨銷夏錄》與孫承澤的《庚子銷夏錄》二書而作，而於編制及體裁方面，比較的有所改進。

書中所記的一百四十六件書畫，現在固早已風流雲散，各易其主，可是僅據筆者一人見聞所及，其中劇跡與精品，尚略知其一二之所歸。如《宋徽宗祥龍石圖卷》與《宋李唐采薇圖卷》，現在俱歸北京故宮博物院所藏；《宋胡舜臣蔡京送郝元明使秦書畫合卷》與《明黃石齋松石卷》，則已流往日本，現藏大阪美術館。（凡此俱為筆者過去所一再觀賞並曾為文

畫人畫事

326

記之的）。至於《宋元山水冊》、《宋元山水人物冊》、《宋馬氏合冊》等，則大多已零星流散，無一整存。例如《宋元山水冊》中的第一幅《宋高宗輕舠依岸圖》，原為書畫對開，絹本團扇，十年以前，書為本港何氏田谿書屋所藏，句曰：

輕舠依岸著溪沙，兩兩相呼入酒家；

畫把鱸魚供一醉，棹歌歸去臥煙霞。

後為張氏大風堂所得，現在則已到了美國人手裡去了。（至於畫在何處，則不得而知。）又同冊中第七幅《風雨歸舟圖》一葉，則現在亦已歸故宮博物院所得，圖為絹本團扇，寫水墨谿山，作斜風細雨煙靄漠漠之景，石間叢竹皆受風低拂，水面一舟逆風而進，一披簑舟子作用力使篙狀，精極。一九五七年中國古典藝術出版社所印行的《宋人畫冊》中曾為刊出，列次第九十四圖，編者張珩、徐邦達、鄭振鐸三氏並加以註釋曰：

此圖原載《歷代名筆集勝冊》第四冊，見《虛齋名畫錄》，籤題許道寧作，不知何據。此畫寫風雨大作，竹木皆撼搖不定，湖溪之水皆波浪洶湧，而一葉歸舟，逆風前行，舟子努力之態動人，的是一幅上乘之作，惟當是南宋中晚時期的作品，故改題無

名氏作。

可見此圖於歸故宮博物院之前，一向是為吳興龐萊臣氏（虛齋）所收藏的。

其次，又如書中所記的《宋元人物冊》，其中第八幅《子母鷹圖》及第十三幅《荷葉海鮮圖》，則筆者於六、七年前尚看見在本港某書畫賈的手裡，雖然所作還不如上述《風雨歸舟圖》之精，但現在也早已不翼而飛，不知流到何處去了。

此外，吳氏於是書卷首〈凡例〉中有一則曰：

余宦游四十三載，所見名蹟甚多，以詒晉齋所藏陸士衡《平復帖》為最，惜過眼忽忽，未及備錄。

云云，關於此帖，則筆者亦略知其梗概，敢為併述於下：

陸機《平復帖》是現今人世間所留存最古的一件法書墨蹟，筆者即據吳榮光氏所撰的另一著作《歷代名人年譜》來一查陸氏的生卒年，他生於三國時蜀漢後帝景耀四年辛巳（即公元二六一年），卒於晉惠帝太安二年癸亥（即公元三〇三年），享年四十三歲，距東晉元帝太興四年（即公元三二一年）王羲之氏之生，尚早十八年，可以概見。關於此帖，歷代著錄

甚多，不及備述；惟於入清內府以前，則為名藏家朝鮮人安儀周所藏，安氏《墨緣彙觀》之

記此曰：

陸機《平復帖》卷，牙色紙本，紙古隱紋如琴斷；草書九行，字大五分許。相傳平原精於章草，然此帖大非章草，運筆猶存篆法，其文苦不盡識。卷前黃絹隔水，上有月白絹籤宣和金書標題「晉陸機平復帖」六字，下鈐「雙龍」圓璽，前後鈐「宣」、「政」小璽，後有「政和」連珠大璽。前又一古絹標籤，題：「晉平原內史吳郡陸士衡書」，「晉平」二字已剝落。本帖左下角有白文「張丑之印」，後紙董文敏小行楷一跋，內云：「右軍以前，元帝以後，唯存此數行，為希代寶。」此卷余得見於真定梁氏，世傳晉跡，未有若此而無疑義者。卷外裝藍地宋刻絲花鳥包首，脂玉出軸，碾花脂玉插籤，以宋蝦鬚倭簾裹之，俱為美觀。

可見安氏得此以前，乃為梁蕉林氏（另一名藏家）所藏。至於成親王之得此，據說乃由於其母之所賜，而《詒晉齋》之所以命名，亦即由此。成親王後到了恭親王的手裡，再傳而至《舊王孫》的溥心畬，三、四年前筆者旅居日本東京的時候，與心畬朝夕過從，暢談往事，他嘗自詡舊藏陸機《平復帖》與韓幹《照夜白》二跡，足以壓倒張氏大風堂的全部收藏

而有餘，這倒的確是事實。

此帖離了溥氏後就到了張伯駒的手中，三年前張氏以此帖及展子虔《遊春圖》兩件國寶慨然捐獻給國家，所以現在此帖也已歸故宮博物院所藏，而得永傳萬世了。

省齋案：前年（一九五九）三月《文物出版社》曾將此帖影印成冊，廉價出售，以供共賞；卷內除了上述諸藏家梁蕉林、安儀周、詒晉齋、溥心畬、張伯駒諸氏的鑑藏印章外，復有韓逢禧、張丑、傅沅叔等印章，大都極為清晰。又前年日本東京《書品》雜誌八月號（九十二期）曾出「書道代表訪問中國記念集」專號，封面上刊出「晉陸機平復帖」六大字以為標題，書中又將《平復帖》原本影印出來，復由該刊主編西川寧氏特寫〈《平復帖》考〉一文刊諸卷首，亦可見日人對此名跡之特別重視云。

「袖手看君行」！──齊白石畫蟹

最近我在東京，偶然從一個日本人處買到了一件齊白石的絕品。圖為紙本，水墨，闊十三英寸，高四十英寸，畫的是七隻蟹、正面的五隻，反面的兩隻，縱橫自如，神氣活現，尤其難能可貴的是「墨暈」顯然，絕不含糊，這原是白石老人的「拿手」，決非任何人所能摹倣或比擬及於萬一的。

款題：「袖手看君行八十四歲白石老人畫於京華」十七字，這「袖手看君行」五字，真是妙極！原來白石老人八十四歲的那年是民國三十三年（甲申），即公元一九四四年，也就是勝利的前一年，更正是敵人日暮途窮的時候。據黎錦熙、胡適、鄧廣銘合編的《齊白石年譜》，裡面所載那一年的事蹟中有一節如下：

民國三十三年（一九四四年）甲申，白石八十四歲，在北平。有〈題畫蟹〉云：

處處草泥鄉，行到何方好？

去歲見君多，今年見君少！

白石老人雖閉門不出，他已知道敵人已到日暮途窮的境界了。

於此可見這一幅畫蟹與《年譜》中所說的那幅畫蟹大概是作於同時或者差不多的時候，而這一幅所題的雖只有五個字，可是鄙見則以為卻比《年譜》中所說的那二行字更為巧妙呢！（因為它晦而不彰，含蓄不盡也。）

我想，當初那個日本人得到這幅畫的時候，他一定是十分高興，得意非常，萬萬不會想到這卻是諷刺他們的吧！哈哈哈！

齊白石《無量壽佛圖》

偶訪承勛，見其書齋中高懸白石翁《無量壽佛圖》一軸，甚精。雖略師冬心及瘻瓢筆意，但固自有其風格也。

圖係設色，畫無量壽佛朱衣端坐於巖樹之下，狀甚莊嚴。左上角款題如下：

雪厂老和尚供奉，癸亥秋九月心出家僧齊璜。

右上角後復加題曰：

此幅畫於癸亥年，至今日二十四年矣；紙墨猶新，老翁之髮白且禿也。丙戌四月，八十六歲白石加題幾字，記其感慨；時客京華城西鐵柵屋。

圖之四周，邊題幾滿。題者有周肇祥、邵章、張海若、陳雲誥、邢端、黃賓虹等，皆一時名士，文不具錄；惟賓虹題中有「白石老人皈依雪厂禪師為作此圖」等語，可見此圖之不比尋常。又軸首籤條為雪厂所自題，書法亦頗可觀。

省齋案：癸亥係一九二三年，時白石僅六十一歲，（與余今年適為同年，一笑）。丙戌為一九四六年，白石雖自稱八十六歲，其實僅八十四歲，因彼於一九三七年七十五歲時從齊者之言，用所謂「瞞天過海法」，虛報兩歲也。而齊氏是幅後題之距初題，則亦既非二十四年，又並非二十二年，實際上乃是二十三年也。附識於此，以明事實。

附錄
論書畫賞鑑之不易（錄自《中國書畫》第一集）

古今中外實例舉證

一發獲臂之矢，遂中魚目之珠！

賞鑑是一件難事，而書畫的賞鑑則尤是難事之難事。
賞鑑是一種藝術，而書畫的賞鑑則更是藝術之藝術。
什麼叫做賞鑑呢？張丑在《清河書畫舫》中有言曰：

——張爰

賞鑑二義，本自不同。賞以定其高下，鑑以定其真偽，有分屬也。當局者苟能於真筆中力排草率，獨取神奇，此為真賞者也。又須於風塵內屏斥臨摹，游揚名跡，此為真鑑者也。

以上所云，大致不錯。

所以，賞鑑者，乃是一種極專門而又極深奧的學問，普通一般的書畫家不一定也是賞鑑家，而所謂收藏家者，更不一定就是賞鑑家。試以筆者的友朋中來說，往往有大名鼎鼎的書家或畫家對於鑑別古代書畫這一門竟一竅不通者。收藏家亦復如是，往往有珍藏所謂《名跡》無數且出書多種大吹大擂而自鳴得意，實際上對於執真執偽執高執下也竟完全莫名其妙者。

因為，古往今來的一般所謂收藏家，其中真正的賞鑑家不過極少數而已，大多數卻是「好事家」。什麼叫做好事家呢？米元章說得最為中肯，其中曰：

好事家與賞鑑家者自是兩等。家多資力，貪名好勝，遇物收置，不過聽聲，此謂好事。

換言之，好事家者，即所謂附庸風雅者流是也。

張應文在《清秘藏》中曾列舉自晉至明的賞鑑家共得一百七十七人，這裡面，宋代的賞

鑑家佔數頗多，如賈似道，即是其中之一。可是，湯垕的《畫論》中有曰：

宋末士大夫，不識畫者多，縱得賞鑑之名，亦甚苟且。蓋物盡在天府，人間所存不多，動為豪勢奪去。賈似道擅國柄，留意收藏，當時趨附之徒，盡力搜訪以獻，今往往見其所有，真偽各半；豈當時見聞不廣，抑似道目力不高，一時附會使然耶？

可見，就是鼎鼎大名的賞鑑家中，能夠名符其實的，也並不很多。

明以後到了清，高士奇也可以算得是一個鼎鼎大名的收藏家而兼賞鑑家了，嘗著有《江邨銷夏錄》一書而膾炙人口的。可是，後來羅振玉在《江村書畫目》的跋文中曰：

文恪以鑑賞時負譽，然學識實疏。此目「永存秘玩」類中有《范文正公尺牘》，注宋元人題跋皆「真蹟」、「神品上上」，此卷曾歸歸安吳氏兩罍軒，為之刻石，江邨跋尾俱存，今藏余家，文正書是真品，而諸跋則一手偽為；其樓攻媿跋，署名竟作從火旁（爉）[1]，而文恪亦不能辨。其涼德如彼，而鑑別又如此，世人顧猶以書畫之曾經

1 樓鑰，字大防，自號攻媿主人。

江村品題者為可增價，故記之以解其惑。

這又是證明另一鼎鼎大名賞鑑家之並不能名符其實的一個例子。

再後，到了清高宗（乾隆）。那時內府收藏之富，甲於天下；他一生又自命風雅，嘗敕令臣工中之曉諳書畫者如張照、梁詩正、勵宗萬、張若靄、莊有恭、裘曰修、陳邦彥、觀保、董邦達、王杰、董誥、彭元瑞、金士松、沈初、阮元、英和、黃鉞、姚文田、胡敬等編纂《秘殿珠林》、《石渠寶笈·初編》、《續編》、《三編》等書，詳輯關於內府所藏書畫的著錄，並且還自說自話的參加他本人的謬見。結果，這幾部書雖然對於一般關心和研究我國古代書畫者不無貢獻和裨益，可是其中關於真贗的鑑別與等級的品定，錯誤很多，並不十分準確。舉例來說，就像那天下聞名的元代黃公望《富春山居圖》卷，內府所藏一真一偽，可是乾隆顛倒黑白，硬以那假的一卷當作真的，真的一卷當作假的，並且在真的那卷上令梁詩正題書貶語，而在假的那卷上卻鴉塗滿紙的亂題一陣，自鳴得意，成為數百年來藝苑中的一大笑話，現在差不多幾乎已經為世人所共知的了。

其次，又如內府所藏唐刁光胤《寫生花卉冊》，有宋孝宗題，本為高士奇舊藏，見《江邨銷夏錄》著錄，原冊紙本，對幅十開，最後副葉上高士奇鄭重其事的加以題跋曰：

唐刁光胤[2]，長安人，自昭宗天復初入蜀，善畫湖石花竹，貓兔鳥雀之類。慎交遊，所與皆一時佳士，黃筌、孔嵩，咸師事之，議者謂孔類升堂，黃得入室。年踰八十，益不廢所學，今傳於世者絕少。此十幅，乃藏宋宣和御府，復有孝宗御題，真為鴻寶。二十年前購於遷安劉魯一侍郎家，每幅有飛白暗款，在樹石間，真定梁公聞之，特札借觀，歎未曾有。已攜歸拓上，明年庚午，重加裝潢，藏信天巢又十年。今請養閒居，長夏無事，取而縱觀，慮後來者之不知愛護，為詳跋於後。或曰：自靖康之變，宣和內府諸物，盡已散失，孝宗安得而題之？蓋自高宗內禪以後，孝宗覓天下之珍奇，以充奉養，宣和舊藏，有仍歸者，又何致疑乎？至其畫格之超妙，書法之渾厚，真鑑賞者，自能別之。大清康熙三十八年己卯七月四日，伏暑中涼風颯至，建蘭已放一花，用宋硯與自製書畫墨，記於簡靜齋，年五十有五，江邨竹窗高士奇。

如此奇貨，其珍貴自不待言。高士奇死後，這一本冊子入了內府，起初乾隆也大為讚賞，冊首親為題籤曰：「刁光胤寫生花卉，內府珍賞神品」；冊內畫頁每幅上並有其照例的所謂「御筆」分題，其重視此冊，可以概見。可是，後來不知怎樣的居然給他看出破綻來

2　刁光胤之作刁光允，蓋避清代廟諱也。

了，在冊中第六頁《蜂蝶戲貓圖》的對頁宋孝宗的御題後面，又加上一段他的「御識」曰：

詩中用劉克莊詁貓事，考克莊以淳熙丁未生，上距乾道之元二十二年，此題贗也！既

用其韻，並正之。御識。臣汪由敦奉勅敬書。

這就說明了所謂宋孝宗的御題當然是假的了，然則刁光胤的畫豈不是也不一定是真的了

麼？而高士奇賞鑑之不準，於此又更得一個明證了。

這還不算，更可奇的是一九三五年南京國民政府參加「倫敦中國藝術國際展覽會」

（International Exhibition of Chinese Art, London）中之唐、五代、宋、元、明、清共

一百七十五件的展覽品中，上述兩件偽品竟也選在其內，（並且事先還曾經國內十幾個頗負

時譽的所謂「賞鑑專家」組織了一個委員會嚴格審查過的！）這就真所謂一代不如一代，我

倒不忍獨責高士奇與清高宗了。

以上所舉大鑑藏家如高士奇和清高宗，其名著《江邨銷夏錄》及《石渠寶笈》二書中

的所載，尚不免有失眼及錯誤之處，那麼其他自鄶以下，就更不必說。茲再略舉二、三例

如下。

這裡面最荒謬而又可笑的為張泰階與杜瑞聯二人。張氏撰有《寶繪錄》二十卷，據《四

庫提要》記曰：

其家有寶繪樓，自言多得名畫真蹟，採論甚高。然而曹弗興畫，據南齊謝赫《古畫品錄》，僅見其一龍首，不知泰階何緣得其《海戌圖》？又顧愷之、陸探微、展子虔、張僧繇，卷軸纍纍，皆前古之所未睹；其閻立本、吳道玄、王維、李思訓、鄭虔諸人，以朝代相次，僅厠次名第六七卷中，幾以多而見輕矣，揆以事理，似乎不近。且所列歷代諸家評語，如出一手，亦復可疑也。

又吳脩〈論畫絕句〉註曰：

崇禎時有雲間張泰階者，集新造晉唐以來偽畫二百件，併刻為《寶繪錄》二十卷，自六朝至元明，無家不備。宋以前諸圖，皆趙松雪、俞紫芝、鄧善之、柯丹丘、黃大痴、吳仲圭、王叔明、袁海叟十數人題識，終以文衡山而不雜他人，覽之足以發笑。豈先流布其書，後乃以偽畫出售，希得厚值耶？數十年間，余曾見十餘種，其詩跋乃一人所寫，用松江粉黃箋居多。《四庫全書提要》收此書，亦疑其出於一手，未之信也。

附錄　論書畫賞鑑之不易（錄自《中國書畫》第一集）

341

其次是杜瑞聯。他撰有《古芬閣書畫記》十八卷，據余紹宋《書畫書錄解題》評記曰：

是編記其所藏書畫，卷一至八卷為書，八至十八為畫，其所錄漢魏晉唐諸蹟，駭人聽聞，決不可信。如漢之章帝、東平憲王、張伯英、魏之鍾太傅，晉之杜侍中、嵇中散、郭景純、陶微士諸蹟，歷來著錄之家，皆未載及，何至同時發現，又盡歸其所藏？以米老之精鑑，生在八百年前，得晉人之真蹟已屬希有，至以「寶晉」名其齋，安得今日尚有爾許劇蹟，留在人間？甚至王右軍真蹟中，亦為著錄，殊屬可笑。他如庾亮、索靖、王廙、王羲之觀款，王廙祖孫父子之圖章，屢見不一見，皆聞所未聞者，尤堪噴飯。其畫類：則以曹弗興《羅漢渡海圖》冠首，此外荀成公、顧虎頭、史道碩、戴安道、陸探微、張僧繇、展子虔、閻右相、吳道子、小李將軍、王摩詰、盧鴻乙、鄭廣文、韓幹、王洽、戴嵩、杜樊川諸蹟纍纍，大抵畫傳最有名之人，靡不具備，安有是理？至若宋元書畫諸大家之蹟，幾以多而見輕，可等諸自鄶以下，蓋雖《宣和書畫譜》以帝王之力者，猶遜其美富，豈不大可異哉？其書每種後俱有論贊，似仿宋岳氏法書贊而作，而其文多見於楊恩壽《眼福編》；恩壽當時在其幕府，故為

《畫人畫事》

342

之捉刀，頗疑杜氏本不知書畫，而甚欲成一賞鑑收藏家，楊氏從而慫恿之，而又無其學識，遂至荒謬若此！不圖張泰階《寶繪錄》之後，乃有此書，真可謂天下事無獨有偶者矣。前有楊恩壽序，諂佞可厭。

以上所記，足以證明張泰階與杜瑞聯這兩個渾人如果不是存心犯大言不慚和欺世盜名之罪，那麼至少至少，也難逃不學無術和一竅不通之譏。鄧椿在其《畫繼》中有言曰：

其為人也多文，雖有不曉畫者寡矣；其為人也無文，雖有曉畫者亦寡矣。

此言固自有真理，然而也並不盡然。

譬如，近代鼎鼎大名的書家而復有「聖人」之稱的康有為氏，總可以算得是「多文」了吧？然而他對賞鑑一道──至少對於國畫一門，也可以說得是一竅不通的。謂余不信，請讀近人吳辟疆所著《書畫書錄解題補甲編》內所記〈萬木草堂畫目〉一文：

《萬木草堂畫目》一卷，康有為撰。此南海紀其所藏畫目，以時代敘次，曰唐畫，曰五代畫，以南唐、後蜀、吳越附。曰金畫，曰元畫，曰明畫，曰國朝畫。每代冠以敘

論，惟金畫則曰所藏無幾，無可置論，從闕。蓋猶之《宣和畫譜》，以道釋人物等十門分類，而以道釋敘論、人物敘論弁首之例也。其立論尊界畫，崇院體，以挽晚近畫風之極敝，所持固未嘗無見。然鄙棄氣韻士氣，甚至斥元四家為中國畫學之罪人，則其議論偏激，究非持平之談。蓋南海初未深涉畫理，且其平時治學，務以立異自見，如論書之尊碑卑帖，皆此類也。所錄唐畫，有楊庭光、鄭虔、韋无忝、殷舐、大小李將軍。五代則荊、巨、貫休、周文矩、徐熙、黃筌父子、杜霄。宋則范中立、郭河陽等至四十九家。元明以降，更難指屈，殊難置信。大抵近代藏家雄於財富而又精鑑別者，猶不能望其項背，吁可異也！今按所錄宋人易元吉《寒梅雉兔圖》、宋澥《山水》、趙永年《雪犬》、龔吉兔、陳公儲畫龍，元人高遷馬，其按語皆指為油畫，並稱與歐畫全同，乃知油畫出自吾中國云云。考畫學書言采繪之法者，如元王思善之《采繪錄》，其去宋亦未遠，惟於選料，曾不及油；至於宋徽宗畫鷹以生漆點睛，乃巧思之極詣矣，誠不知南海所謂油畫，何所見而云然也？又其紀唐子畏《仙女採藥圖》，云穠厚精深，始以為宋人筆，後察見有半字唐寅，乃定為六如作，其無定見若此，他可類推。近人畫錄至其亡妾何栴理，亦濫甚矣！前後有自序，自跋。

其次，還有今人董作賓，他有「考古家」之稱，為現在台灣的「名學者」。一九五三

年，他寫了一冊《清明上河圖》，由台北藝文印書館出版，詳述他的美國朋友孟義君所藏的

一卷所謂《元祕府本清明上河圖》，並將它全部影印出來，以炫其真。可是，察其筆墨，尚

不到明代之作，且惡劣萬分，完全是我們平昔在北京琉璃廠古董舖中所習見的那批所謂「蘇

州貨」之一種，而董氏居然強不知以為知的為之考古證今，詳徵博引，寫成了一篇「牛頭不

對馬嘴」的洋洋大文，真可謂滑古今之大稽，荒天下之大唐了。

以上所舉，都完全足以證明區區前論「普通一般書畫家不一定是賞鑑家，而所謂收藏

家者，更不一定就是賞鑑家」之不虛。不但此也，於此復足以證明一般之所謂「考古家」也

者，更不能輕易與「賞鑑家」混為一談也。

然則賞鑑究竟為什麼如是之難呢？還有，那些偽作究竟是怎麼樣來的呢？余恩鑠在其

《藏拙軒珍賞目》[3]序文中有一段說得頗對，其言曰：

夫荊山之姿，非卞氏三獻，莫辨其為寶；驥北之駿，非伯樂一顧，不知其為良。古今

多美玉良馬，而卞氏伯樂不世出，未嘗不歎識者之難也。況畫學之傳，由晉唐而宋而

元而明，專門名家者，代不乏人；往往尺素寸楮，珍同拱璧，市值千金者有之。於是

3 書未出版，見余紹宋《書畫書錄解題》。

射利之徒，競相摹仿，而真贋混淆，紛然莫辨。嗜古者無所取證，乃一憑諸題識。不知元文簡見文湖州墨竹十餘本，皆大書題識，無一真蹟。沈石田先生片縑朝出，午見副本，辨其印而作偽者積有數枚，辨其詩而效書者如出一手。又如董文敏矜慎其畫，請乞者多請人應之，僅奴以贋筆相易，亦欣然題署，然則題識果可盡憑歟？近來市肆家變幻百出，遇名畫與題跋分裂為二，每有畫真跋假，以畫掩字，字掩畫。又有前朝無名氏畫，妄填姓名；或因收藏家以印章題跋為證據，依樣雕刻，照本描摹。直幅則列滿邊額，橫卷則排綴首尾，類皆前朝印璽名人款識，施之贋本。而俗眼不察，至以燕石為瓊瑤，下駟為駿骨，冀得厚資而質之。古人要無所損，所惜者，古人真蹟經歷代名手鑑定者固多，其散布流傳，珍藏家秘不示人而不獲品題者，若一入市儈之手，加以私印，贅以跋語，苟裝點未工，經吹求者指為破綻，將併古人之真蹟亦棄置而不復深辨，良可慨已！

可見以上兩個疑問，一言以蔽之，無非是由於一班市儈們魚目混珠的鬼蜮伎倆而已。試再舉二、三例如下：

吳修〈論畫絕句〉中有一則曰：

一九五四年出版，台北中國藝苑發行。

此一例也。又今人陳定山在其近著《春申舊聞》[4]第一集中記昔日上海著名好事家〈地皮大王程霖生〉一文中有一節曰：

高房山《春雲曉靄圖》立軸，《銷夏錄》所載。乾隆間，蘇州王月軒以四百金得於平湖高氏，有裱工張姓者，以白金五兩，買側理紙半張，裁而為二，以十金屬翟雲屏臨成二幅，又以十金屬鄭雪峯摹其款印，用清水浸透，實貼於漆几上，俟其乾，再浸再貼，日二三十次，凡三月而止。復以白芨煎水，蒙於畫上，滋其光潤，余親睹之，墨痕已入肌裡，筆意宛似，惟沈靜之氣少遜，神韻未能化洽耳。先裝一幅，用原畫綾邊，上有「烟客」、「江村」圖記；復取江村題籤，嵌裝於內。畢澗飛適臥疴不出房，一見歎賞，以八百金購之。及病起諦視，雖知無及矣。又裝第二幅，攜至江西，為陳中丞所得，用價五百金。今其真本，仍在吳門，無過而問之者。

絕倒春雲曉靄圖，不辭辛苦費臨摹；
可憐真鼎何人問？太息而今巨眼無！

霖生曰，吾收三代銅器，業厭之矣；自今日始，當收書畫。張大千適於其時遊滬，遂往說霖生。

大千十九歲，為玉梅庵弟子，其時已髡而髯矣。道人固不善畫，大千畫出乃姐所授；至滬，寓西門里，海上墨林，其年最少。鄭曼青至，又少於大千。二人嘗各攜所作，訪西泠印社，執見於丁輔之、高欣木。及退，兩翁評其畫云：「曼青將來了不得。大千一榻糊塗！」迺曾幾何時，大千名滿天下，而兩翁墓木拱矣。

大千偶作石濤畫並臨其款識置玉梅庵中，會霖生至，見畫以為真石濤，大稱賞之，必欲攜去。歸則賣七百金，酬道人，自以為豪奪；道人不能具告所以，他日出真畫值七百金者，令大千往致霖生。大千至，見其廣廈閎崇，琳瑯四壁，意復匿笑。遂說之曰：「公收諸家，夥矣而不專，何不專收一家？」霖生曰：「何家而可？」大千曰：「公愛石濤，何不建石濤堂？此海內一人也。」霖生大樂，既而憮然曰：「吾收石濤，必先得其『天下第一』者，君視我堂高數仞，何求而能得此大幅石濤懸吾中堂耶？」大千以目作尺，上下忖度之，歸而出古紙，閉門作一大畫，長二丈四尺，署款石濤。裝潢之，薰炙之，既舊，乃使書畫估某客掮之，往售霖生，且告之曰：「必索

五千金。」客往，霖生以為真天下第一石濤畫矣，乃歎曰：「五千金吾不吝，但必得張大千來鑑定，吾乃購也。」立命馳車接大千。大千至，略一睥睨，即曰：「偽耳！」某客氣索結舌，目數視大千，大千揚揚若無睹，且抨擊之曰：「某山氣弱，某樹筆弱。」霖生謝客曰：「先生休矣，吾不能以五千金購一贋石濤也。」某客不知所對，悻悻捲畫奪門而出。去即馳往叩大千之門，則大千已在堂矣。見客大笑曰：「客有言乎？趣無言！明日更往見霖生，但言張大千已買此畫。」客悟，遲數日乃往見霖生，見但撫手荷荷。霖生問客何為？客曰：「但張大千已買此畫矣。」霖生大怒曰：「張大千欺我！」又問：「彼價幾何？」客曰：「容緩商之。」旋覆命曰：「大千云前日失眠，後細看得乃已。」客固有難色，曰：「四千五。」霖生曰：「我倍之，必得乃已。」

乃是真蹟，今為大風堂瑰寶，固非萬金莫讓。」霖生立以萬金署券得大千贋畫。後建石濤堂，收藏石濤畫三百餘幅，而不許大千造門縱觀。大千私語人曰：「試揭其楮而觀其後，十之七皆有我所劃花押。」及霖生敗，大千頗收其畫，則亦並非盡贋作也。

再十年前——一九五一年四月十七日香港《星島日報》「人物」版內有拙作〈藝苑佳話〉一文曰：

卅年前大千未成名時，頗多仿古之作，尤以摹八大、石濤、石谿三人之作為精，不特可以亂真，抑且冰寒於水。此類作品，流往日本最多，舉凡《支那名畫寶鑑》、《支那南畫大成》等書所刊印三氏之所謂「真蹟」，大半為其手筆；甚至國內商務印書館、中華書局、有正書局，以及神州國光社等刊印之歷代名畫中，除上述三氏外，尚有梁風子[5]、張大風等「真蹟」，亦多係其所作，誠可謂神乎其技，不讓米元章專美於前也。

客冬偶訪黃般若先生於思豪畫廊，適有一人攜來苦瓜和尚《探梅聯句圖》一軸求售，審視之下，斷為大千所作，遂笑而購之。月前大千海外歸來，因出以示之，果其舊作也。相與拊掌之餘，並承加題畫端曰：

「有人攜此求售，省齋道兄一展閱便定為余少時狡獪，且為購之。一發猨臂之矢，遂中魚目之珠，敢不拜服！辛卯二月同客香港，大千張爰。」

謬贊愧不敢當，惟如此妙事，誠可發一大笑也。

以上三則，都是繪聲繪影，如見其人。前者翟雲屏的神技，我們固已無由得見，可是

後者張大千的傑作，則鄙人自慶眼福不淺，時時得以歎為觀止。除了我自己和朋友間所藏者

外，尤以在日本所見的為多。因為日本人愛好石濤畫之熱忱，並不在程霖生之下，所以張大

千銷售在日本方面之傑作，遠較石濤真蹟為多。並且，大千之作，無論於字於畫，表面上看

都反較石濤真蹟為精巧，為漂亮，如兩相比較，一般普通的賞鑑家竟十九有如清高宗對於黃

公望《富春山居圖》那樣的寧取其不真者而視為「神品」焉。

若同時並陳石濤真蹟與張大千摹本，誰能斷定哪一幅是真的？哪一幅是假的？並且，不

但此也，鄙人還敢不客氣的斷言一般人喜歡假的那張一定要比真的那張還多哩，因為假的那

張誠所謂「紙白版新」啊！＊編按：原書放入「石濤真迹」、「張大千摹本」兩圖版，惜今

已無法找到原圖。此處保留作者對於兩圖的說明如左。6

所以，以鄙人的愚見，張大千之所以能名聞世界，享有「五百年來第一人」並「東方米

格林」（H. Van Megeren）之譽，絕不是偶然倖致的啊。

按：上刊石濤真蹟原本為張大千所自藏，共六頁，此為其中之一，曾與八大山人山水六頁合印一冊，曰：《石
濤和尚八大山水精品》，由上海文明書局出版，註明收藏者大風堂，鑑定者張善孖、鄭午昌。摹本為日本原田
悟朗氏所收藏，大阪博文堂印行（活頁成冊），封面並由已故具有「中國畫賞鑑專家」之稱的長尾甲（雨
山）氏籤題「苦瓜和尚神品」六大字，珍重可見云。

以上所舉各例，所以不易為常人所看得出來者，則以諸圖俱為「高手」所作，如非對於

書畫研究有素，並精於鑑別，當然無從明察。可是，至於自鄶以下之作，那就大不同了。下

刊一例，可見一斑。

以下兩圖為美人賀德氏所藏（Charles Hoyt Collection, Cambrbide, Mass.），刊載於

一九四九年出版之《瑞典遠東博物館公報》第二十一期上者（Bulletin No 21, The Museum of

Far Eastern Antiquities, Stockholm, 1949），筆墨之拙劣，令人一望而知其決不是八大山人的

真蹟。案：這一本公報是該館主任喜龍仁博士（Osvald Siren）所編，編者現在是國際聞名

的所謂「研究中國畫的權威」者，著作等身，非同小可，然而究其實際，其賞鑑的能力，原

來卻亦不過如此；那麼，此外其他各國自鄶以下的所謂「專家」，也就更可想見了。

此外，復如日本已故的住友寬一氏，他收藏明末四畫僧的畫最富而又最精，這是世人所

共知的。可是，他所編印的《石谿石濤漸江》一書中，有石濤的《瘦石圖》一幅影本，其筆

墨的拙劣——尤其是書法——竟達到了令人不敢相信的地步。案：住友是日本近代最有名的

中國畫收藏家，也是筆者過去所十分敬慕的朋友，而所藏之中，也仍不免有此失眼，誠不能

不謂之白璧之瑕，而有美中不足之憾了。

還有，日本東京的「平凡社」，以出版藝術方面——尤其關於中國書畫的書籍名於世，

一九五七年它出版了《中國之名畫》叢書全集，裡面有一冊是《揚州八怪》專號（Yang

Chow School of Painters），為北野正男所編，封面所影印出來的一張金農《羅漢圖》，其筆墨——尤其是書法及簽署，也一望而知其為偽作——並且還是並不高明的偽作。

省齋案：歐美日本出版的關於中國畫的書籍中，諸如上述的例子，舉不勝舉，恕不贅述。可是話得說回來了，平心而論，我國自己的出版物中——不論過去或現在——錯誤之處，也是不勝枚舉。並且截至目前為止，國人始終還沒有一本用外國文來介紹中國畫的專書出現於世！；言念及此，不禁為之擲筆三嘆！

或曰，如你所說，難道古今中外竟沒有一個半個名副其實的真正書畫賞鑑家了嗎？那倒不然。遠的如宋代的米元章（芾）和明代的董思白（其昌），都是此中的佼佼者。近則如清代的朝鮮人安儀周（歧）和現在國內的張葱玉（珩），前者所撰的《墨緣彙觀》一書，其中所載，無一不真，無一不精；後者所編的《韞輝齋藏唐宋以來名畫集》一書所載，雖然量的方面，並不算多，可是質的方面——尤其是元代畫的一部分，卻遠較張大千《大風堂名蹟集》內之所載為可靠而精采。我尤其欣賞的是他的所藏，往往鈐有蘭亭序句「暫得於己快然自足」的一方閑章，具見其襟懷之曠達，也殊非餘子所能及。

此外，如吳湖帆和葉遐庵，他們本身既是書畫名家，復具巨眼，其生平所見所藏所評，頗多獨到之處，也可以稱得是目前國內數一數二的賞鑑家的。

總而言之，統而言之，本文開首第一句曰：「賞鑑是一件難事，而書畫的賞鑑則尤是難

事之難事」，應該是萬古不磨之論。

董其昌有言曰：

宋元名畫，一幅百金；鑑定稍訛，輒收贗本。翰墨之事，談何容易！

真是一點也不錯。

答吳羊璧先生論關於中國畫之遴選問題書

吳先生來書

省齋先生：

久未晤　教，近況想佳。

香港大會堂「今日香港藝術」展覽，引起輿論界軒然大波。吾人對此甚希望發表一些公允而中肯之意見；擬請

先生就溫納〈序言〉（見《展覽目錄》中）中談中國畫之數點（如：中國畫之傳統看法如何，應如何遴選中國畫等等），寫一篇比較詳盡的稿子。

先生對中國畫之鑑賞評論，自是權威，故非請先生出來說幾句話不可也。畫展只開到下月初，尊稿希於本周內擲下如何？專此，敬祝

答吳先生書

羊璧先生：

東游歸來，拜讀六月十三日 賜書，敬悉一二；諸承謬讚，愧不敢當，讀之唯有益增汗顏耳。

承 囑一節，理應如 命；惟鄙人對於該展覽及目錄均未寓目，因此未敢妄加批評。但以過去所得之經驗而言，一切一切，自可想見，姑不具論。

夫書畫者，乃一種極高深之藝術及學問，而鑑賞一道，尤屬專門，難之又難；關於此點，鄙人過去曾在拙作〈論書畫賞鑑之不易〉一文中痛切言之，茲不復贅。

大抵今日自詡所謂研究中國畫之「專家」者，至多不過熟讀中國畫之歷史、理論、以及其他關於是項範圍內之各種著錄書而已；至「賞鑑」二字，則誠如董其昌所言之「談何容易」！必也，多見真跡，目光如犀，積數十年之經驗，再加以個人特具之智慧，方能辨別真偽，觸類旁通，然至多亦只能具有十之八九的把握而已，絕不能誇稱百無一失者。（若有人居

撰安。

<div align="right">

吳羊璧頓首 六月十三晚

</div>

然如是自誇者，則其人殆非狂即妄也！

以上所云，僅就國人而言。至歐美人士，則因文字隔膜關係，全賴雇用國人似通非通，似是而非之譯文為之參考，而遂即以「專家」自稱，因此，諸凡關於此類之西文書籍，無不錯誤百出，其可笑自不待言。即以同文同種自稱之日本人而言，過去如明代曾來我國習畫之名僧雪舟，其成就卓然，固自是不凡；又就鑑賞而論，如近代之內藤虎，亦尚有相當之程度。但降至今日，殆已一無所存。舉例言之，最近鄙人在日本新購之《世界美術全集》第二十卷，（本港智源書局，亦有是書），是卷內容純係關於中國部分者，（本年已出至第六版），執筆者皆當代學者及一時名流，（內有敝友多人），頗有可觀。顧書中第五十六圖金冬心筆《羅漢》圖版與第五十七圖金冬心筆《墨竹》圖版同刊一頁，《墨竹圖》確係真跡，而且精品無疑；惟《羅漢圖》則係贗跡而且劣品，乃亦絕無疑義者！（又次頁另一《羅漢圖》則似係「吾友」某大師之傑作，惟較之上述之第五十六圖，無論畫技與款題，俱高明多耳！）更可異者，查該書中「圖版解說」欄內，此二圖之解釋者俱為目前日本具有盛名研究中國畫之所謂「專家」米澤嘉圃氏所作，此君乃大學教授，著作等身，惜其「鑑賞」中國畫之能力，似與其研究中國畫之「歷史」以及「理論」等等，相去太遠，（一如台灣之董作賓氏），不無可惜耳。

是以，關於展覽或出版中國畫之遴選問題，決不簡單，誠所謂一言難盡者也；日後有

暇，或將在拙編《中國書畫》第二集中另文續論之。書不盡意，尚希　亮詧。專此，

順頌

撰祺。

朱省齋拜覆　八月一日

※　※　※　※

此文既竟，又見本港文苑書局新出版之《中國古代十大畫家》一書，其中第一五三頁上有郭味渠先生所撰之〈明遺民畫家八大山人〉一文，文末（第一六四頁）「註五」一條曰：

《大滌堂圖》原作及石濤求畫手札，昔年曾在日本銀座的鳩居堂主辦的大連永原氏所藏清代六大畫家展覽會展出，當時曾印有專冊云云。

省齋案：八大山人的《大滌堂圖》及石濤求畫手札原稿真跡，俱是張大千氏的秘笈，此係七、八年前大千親口告我者。至於日本永原氏所藏的，都是摹本。所謂專冊，我也曾親眼看見過的，；看了之後，不禁大笑不已！於此，也就可以益證「鑑賞之不易」了。

血歷史191　PC1000

新銳文創
INDEPENDENT & UNIQUE
畫人畫事

原　　著	朱省齋
主　　編	蔡登山
責任編輯	孟人玉
圖文排版	蔡忠翰
封面設計	蔡瑋筠

出版策劃	新銳文創
發 行 人	宋政坤
法律顧問	毛國樑　律師
製作發行	秀威資訊科技股份有限公司
	114 台北市內湖區瑞光路76巷65號1樓
	電話：+886-2-2796-3638　傳真：+886-2-2796-1377
	服務信箱：service@showwe.com.tw
	http://www.showwe.com.tw
郵政劃撥	19563868　戶名：秀威資訊科技股份有限公司
展售門市	國家書店【松江門市】
	104 台北市中山區松江路209號1樓
	電話：+886-2-2518-0207　傳真：+886-2-2518-0778
網路訂購	秀威網路書店：https://www.bodbooks.com.tw
	國家網路書店：https://www.govbooks.com.tw

出版日期	2021年6月　BOD一版
	2021年10月　BOD二版
定　　價	500元

讀者回函卡

國家圖書館出版品預行編目

畫人畫事 / 朱省齋原著 ; 蔡登山主編. -- 一版.
　-- 臺北市：新銳文創, 2021.06
　　面；　公分. -- (血歷史 ; 191)
　BOD版
　ISBN 978-986-5540-37-1(平裝)

　1.書畫 2.藝術評論 3.文集

941　　　　　　　　　　　　110005382